미술관을 좋아하게 될 당신에게

일러두기

1. 책명은 《 》로, 예술 작품명·미술 전시명·영화명·음악명은 홑꺾쇠 〈 〉로 묶었다.
2. 직접인용 문구는 겹따옴표 " "로, 간접인용과 혼잣말, 강조 문구는 홑따옴표 ' '로 표기했다.
3. 인명과 지명은 외래어 표기법을 따랐고 관용적으로 쓰이는 이름은 그대로 표기했다. 원어명은
 본문에서 처음 나오는 위치에 표기했다.

미술관을 좋아하게 될 당신에게

Dear you
who will be

김진혁 지음

loving art
museums

미술 전시 감상에서 아트 컬렉팅까지
예술과 가까워지는 방법

초록비책공방

지금 저는 이 책에서 가장 어렵고 중요한 글을 쓰고 있습니다. 주제는 '나는 왜 이 책을 쓰기로 했는가?'입니다.

처음 출판 제안을 받았을 때 응할 마음은 1%였습니다. 거의 없다고 봐야죠. 거절의 이유는 두려웠기 때문입니다.

처음 용기를 주었던 건 편집자님과의 대화였습니다.

"그러니까, 진혁 님이 해야죠."

세상에 똑똑한 사람은 많고 능력자도 많습니다. 문화 예술, 전시 기획, 미술계는 말할 수도 없습니다. 지식의 아우라 때문에 주눅이 들 때도 있습니다. 그래도 여전히 이 세계에서 일할 수 있는 이유는 좋아하는 마음만큼은 절대 지지 않는다는 것을 잘 알기 때문입니다. 맞습니다. 편집자님의 말처럼 나만큼 예술을, 전시를 애정하는 사람은 좀처럼 만나보지

못했습니다.

그러다 가와사키 쇼헤이의 《리뷰 쓰는 법》을 떠올리며 결심했습니다. 저자는 도쿄 예술대학 대학원에서 미술을 연구하고 잡지에 현대 미술 작가들에 대한 평을 수년째 기고하고 있습니다. 분명한 전문가입니다. 그런 그가 제게 이렇게 말했습니다.

"사랑 없는 자, 쓰지도 말라."

물론 사랑이 전부는 아니지만 애정 없는 사람이 그 대상의 현재와 미래를 논한다면 읽는 사람으로 하여금 행동을 촉발시키지 못한다고요.

문화 예술계에 머물며 성취하고 싶은 것이 있다면 그건 아무쪼록 아름다움을 전하는 거예요. 그러려면 일단 사람들이 전시장을 찾으며 자꾸 보게 만들어야죠. 움직이게 만들어야 할 것입니다. 그래서 이 책을 쓰기로 했습니다. 무언가를 깊이 사랑하는 누군가가 당신을 움직이게 만들고 싶으므로.

미술 작품과 전시에 관한 이야기를 책에 담고 싶어요. 문화와 예술에 관한 책은 줄곧 있었지만 어떤 책들은 거리가 꽤 먼 그러니까, 예술이 책 속에만 존재하는 세계처럼 느껴지게 만드는, 그런 책도 필요하지만 지금의 저는 만들 수가 없습니

다. 제가 쓸 수 있는 범위는 미술관에 가고 싶지만 지극히 낯설고 두려운 누군가를 위한 글입니다. 또는 전시장을 찾을 때마다 좀 더 알고 싶은 욕심이 생기는 누군가를 위한 글입니다. 한 걸음 더 나아가 예술을 공부하는 학생이나 전문가가 봤을 때 한 스푼 정도는 새로운 맛을 느낄 수 있는 글이 되었으면 좋겠습니다.

어려운 말로 멋을 낸 예술은 사람들을 달아나게 합니다. 그렇다고 쉬운 말로 흥미로울 만한 이야기만 편집해서 전달한다고 사람들이 예술과 가까워진다고도 생각하지 않습니다. 지금까지 만난 감상자들은 조금은 어렵더라도 분명한 표현을 원했고 모호한 담론에 의문을 제기할 줄 알았습니다. 사람들에게는 예술적 감성과 전시를 꿰뚫어 볼 지혜가 있다고 믿습니다. 당신이 어떤 인생을 살아왔더라도 삶을 관통하는 것이 있다면 그것이 예술의 본질이니까요.

이 책은 크게 네 곳을 둘러봅니다.

제1전시실。 익숙한 곳과 낯선 곳

첫 번째로 방문할 곳은 미술 전시를 즐기기에 가장 익숙한 곳, 미술관입니다. 미술관은 검증 기관의 역할을 하며 지성과 권위를 가지고 있습니다. 분명 필요한 몫이지만, 때때로 이런 점이 미술관 방문을 어렵게 만듭니다.

저 역시 미술관이 어려울 때가 있습니다. 그렇기에 조금은

다른 시선으로 미술관을 둘러보려 합니다. 외부인의 눈으로 바라본 미술관에 대한 첫인상, 학예 업무를 배우면서 눈치챈 전시장의 또 다른 장면들, 10년 차 예술 덕후로서 터득한 감상 팁까지. 단지 미술관을 소개하고 설명하는 글은 아닐 것입니다. 저만이 전할 수 있는 미술관 이야기를 하게 될 거예요.

그다음부터 찾아갈 곳은 조금 낯설지도 모릅니다. 예술을 전공하지 않았거나 문화생활에 친숙하지 않은 사람에게는 충분히 생소할 수 있습니다. 미술 작품을 볼 수 있긴 한데 미술관은 아니거든요. 이런 곳에 관해 이야기하려는 이유는 다음과 같습니다.

본격적으로 문화 예술 커리어를 쌓기 전 갤러리에 가는 걸 두려워했어요. '그림 살 돈이 없는데 무시당하면 어떡하지?'라는 생각도 들었습니다. 이 책을 펼친 대부분의 사람이 그때의 저와 비슷하게 생각하겠지요? 그런 이들을 위해 쓰기로 마음먹었으니 아이러니하게도 그런 두려움이 들었다면 기쁘겠습니다.

갤러리 다음에는 뉴스에서 한 번쯤 봤을 아트페어, 비엔날레를 둘러봅니다. 뒤이어 대안공간, 복합문화공간 그리고 공공미술까지 감상합니다. 참, 명품 브랜드 쇼룸도 잠시 방문할 거예요. 이 장소들이 낯설다면 읽은 뒤엔 익숙해질 겁니다.

제2전시실。 보이는 사람과 보이지 않는 사람

하나의 전시를 가꾸기 위해 많은 사람이 함께합니다. 그중 누군가는 아주 잘 드러나지만, 어떤 이는 작정하고 찾지 않으면 발견할 수 없습니다. 또 그 흔적조차 남기지 않아야 하는 사람도 있고요.

가장 잘 보이는 사람은 누구일까요? 단연 예술가입니다. 찾아야만 보이는 이는 누굴까요? 큐레이터와 전시 공간 디자이너, 에듀케이터와 도슨트를 떠올릴 수 있습니다. 이들을 발견하는 순간 전시 감상은 한층 더 풍부해질 수 있습니다.

마지막으로 그 흔적도 발견하기 어려운 사람은? 궁금하다면, 제2전시실에서 확인해주세요.

제3전시실。 익숙한 시선과 새로운 시선

어떤 그림은 큰 캔버스에 점 하나가 찍혀있습니다. 또 다른 그림은 그저 색으로만 가득하죠. 이런 작품은 어떻게 바라봐야 할까요. 종이나 캔버스에 그려진 것이라면 그래도 다행입니다. 사탕을 잔뜩 늘어놓고 작품이라고 하면 어떻게 받아들여야 할까요? 그림이 아닌 조각과 사진, 설치와 퍼포먼스가 어떻게 예술이 되었는지, 이것을 어떤 방법으로 바라보면 재밌을지를 이야기합니다.

미술 작품에 관해 한참 떠들고 난 후에는 이제 작품이 아닌 것에 관해 이야기할 거예요. 미술관 곳곳에 놓인 종이, 전

시장을 떠도는 글자, 가장 큰 작품이기도 한 건축, 형용할 수 없는 분위기까지. 다 이야기하고 나면 되새김을 위해 휴식하겠습니다.

제4전시실。예술적 경험

마지막은 미술 전시와 각별한 친구가 되고 싶은 사람을 위해 준비했어요. 전시 연계 프로그램에 참여하고 온라인 전시 투어도 해봅니다. 요즘 떠오르는 아트 컬렉팅과 굿즈도 알려드릴게요. 그리고 직접 전시 리뷰를 남겨보는 일까지 함께해요.

마지막까지 제가 준비한 책을 통한 전시를 기꺼이 즐겨주길, 예술과 한 발짝 더 가까워지길 온 맘으로 응원합니다!

Contents

입구 Entrance 。 *004*

제1전시실。 익숙한 곳과 낯선 곳
미술관과 미술관이 아닌 곳

미술관。 *017*

갤러리。 *029*

아트페어。 *042*

비엔날레。 *053*

대안공간。 *065*

복합문화공간。 *073*

공공미술。 *081*

명품 브랜드 미술관。 *092*

제2전시실。보이는 사람과 보이지 않는 사람

예술가와 미술 전시를 둘러싼 사람들

예술가。*105*

큐레이터와 갤러리스트。*114*

에듀케이터와 도슨트。*125*

전시 공간 디자이너와 보존과학자。*133*

제3전시실。 익숙한 시선과 새로운 시선
시간과 공간을 붙잡은 전시 자유롭게 보기

구상과 추상。 *149*

그림이 아닌 것。 *166*

종이。 *180*

글자。 *189*

건축。 *202*

분위기。 *212*

휴식。 *221*

제4전시실。예술적 경험
당신 삶에 내밀하게 다가갈 수 있도록

전시 연계 프로그램。*233*

온라인 전시。*241*

아트굿즈。*250*

미술 작품 컬렉팅。*256*

NFT 아트。*265*

리뷰 쓰기。*274*

출구 Exit。*285*

전시 공간 리스트

참고 문헌

사진 출처

이 책 어딘가에 어느 예술가의 문장이 숨어있습니다.

꽤 엉뚱하고 맥락 없는 흐름일 거예요.

우연히 발견하거나 꼭 찾아보세요.

이를 염두에 두며 읽는 순간부터 당신의 '독서'는 '참여 예술'이 될 거예요.

Dear you who will be

제1전시실

•

익숙한 곳과 낯선 곳

미술관과
미술관이 아닌 곳

loving art museums

미술관

.

생애 최초로 간 미술 전시회는 무엇이었나요? 전혀 기억나지 않을 수도 있고 곧잘 생각날 수도 있겠죠. 저는 후자입니다.

초등학교에 입학한 지 얼마 지나지 않은 때였습니다. 그 무렵의 다른 기억은 그렇게까지 또렷하지 않아요. 친구 집에 놀러 가서 몹시 많은 인형을 보고 깜짝 놀랐던 일과 정성스레 숙제해갔는데 선생님이 칭찬해주지 않아 속상했던 마음 정도가 남아있을 뿐입니다.

반면 인생 첫 전시회 관람은 꽤 선명합니다. 엄마와 숙모, 사촌까지 넷이 함께 갔었고, 그곳에서 로댕Auguste Rodin을 만났습니다. '로댕'이라는 이름은 처음 들었는데 입에 잘 붙는 느낌이었습니다. 우리와 생김새나 이름이 다른 걸로 보아 외국인이고, 조각을 하는 사람이며, 조각은 예술의 한 종류라는

것, 예술가라는 직업까지 그때 처음 알았습니다.

도슨트인지 엄마인지 누군가 내게 〈지옥의 문〉에 대해 설명해주었는데, 목소리의 주인공은 가물가물해도 들었던 말은 아주 오랫동안 귓가에 맴돌았죠.

"이 커다란 조각은 〈지옥의 문〉인데, 저기 위에서 턱을 괴고 앉아 있는 사람 보이니? 뭘 하는 것 같아? 생각하는 것 같지. 그래서 〈생각하는 사람〉이야. 저 사람은 아마 〈지옥의 문〉 앞에서 자기가 그동안 어떻게 살아왔는지 생각하고 있을 거야."

조금 더 자란 후에 로댕 전시회에 함께 간 사촌에게 물어보았습니다. "우리가 거기 같이 갔었나? 그랬던 것 같기도 하고. 근데 난 기억이 안 나. 그게 몇 살 때였는데?" 2살 많은 사촌은 오히려 기억하지 못했습니다. '역시 예술은 나에게 운명이다'라는 말을 하려는 것은 아니고요. 그 전시가 어린 저에게 왜 그토록 강렬했는지 이유를 말하고 싶습니다. '저 사람은 아마 자기가 그동안 어떻게 살아왔는지 생각하고 있을 거야'라는 말이 굉장히 충격적이었어요. 그때 저는 종종 머릿속에 여러 가지 생각이 들고 뭐라고 딱히 표현하지 못하는 여러 감정을 자각하기 시작했는데, 그것이 내가 살아있기 때문에 가능한 것이며 인간이란 죽기 전까지 늘 생각하는 존재라는 걸 깨닫게 해준 경험이었던 거죠. 〈생각하는 사람〉을 알게 된

건 삶이 무엇인지 알게 된 것과 마찬가지였습니다. 이후엔 예술이란 삶에 대해 골몰한 것임을 깨닫게 되었고요.

그때부터 막연히 예술이 좋았던 것 같아요. 살아있는 동안 존재하는 모든 것과 생각을 표현하는 예술. 살아있음을 증명한다고 생각했달까요. 이런 생각이 깊어지자 미술 작품에 관한 호기심이 더욱 짙어졌습니다. 교과서에 나오는 '뜨거운 추상의 칸딘스키Wassily Kandinsky'과 '차가운 추상의 몬드리안Piet Mondrian' 작품을 비교하면서 형태와 색감이 주는 감각을 느끼게 되었습니다. 신기한 체험이었습니다. 에어컨 아래나 햇빛 아래 놓인 것도 아닌데 직선이나 곡선, 붉은색이나 푸른색을 바라보는 것만으로도 경직되거나 몽글몽글해지고 선선하거나 후끈함을 느낄 수 있다는 것이 신비로웠습니다. 초등학생 때는 미술 시간과 견학 날을 손꼽아 기다리곤 했습니다. 그러면 그 기분을 또 느낄 수 있을 테니까요.

청소년이 되자 다양한 예술 분야에 탐닉하기 시작했습니다. 명화 엽서를 사서 책상에 붙이고, 친구들과 영화를 보러 다니고, 음반을 사기도 했어요. 아 참, 음반 하니까 이소라의 〈바람이 분다〉라는 노래를 처음 들었을 때가 기억납니다. 눈물이 날 뻔했어요. 노래하는 사람이 몹시 슬퍼하고 있다는 생각이 들면서 덩달아 슬퍼졌습니다. 노랫말을 천천히 읽으며 그림이나 조각은 아니지만, 아름답다고 느꼈습니다. 음악과 글이 가진

아름다움을 알게 된 거죠. 그리곤 보라색이 감도는 잿빛 바탕에 초승달이 수놓아진 앨범 커버를 봤는데 아주 잘 어울렸습니다. 명확한 근거를 들어 설명할 수는 없지만 진심으로 그렇게 느껴졌습니다.

미술 전시회를, 미술 작품 감상 이야기를 한다면서 갑자기 다른 길로 샌 것 같죠? 그러나 이런 얘기는 필요합니다. 미술 전시회에 흥미를 갖고 작품을 더 즐겁게 감상하려면 다채로운 창작물이 주는 감각과 경험이 필수이기 때문입니다.

미술 전시회는 전시장에 덩그러니 작품만 놓여 있지 않습니다. 전시 서문이 있고 주제와 미적 유희, 때론 카타르시스도 있습니다. 전시회 포스터도 전시 작품과 연관 있습니다. 앨범 아트가 음악과 잘 어울리는 것처럼요.

음악, 영화, 문학을 즐기는 풍성한 예술적 경험은 오래된 미술 작품은 물론 더없이 난해한 동시대 미술까지도 내 것으로 만드는 데 도움이 됩니다. 미술사를 알고 미학을 이해하는 폭이 넓은 감상자만큼 슬픈 노래를 듣고 울컥할 줄 아는 이도 훌륭한 감상자가 될 수 있다고 믿습니다.

미술 작품을 볼 수 있는 곳은 생각보다 다양합니다. 갤러리, 비엔날레, 대안공간, 미술품 경매시장, 아트페어도 있습니다. 요즘엔 명품 브랜드의 전시장과 복합문화공간에서도 미술품을 감상할 수 있죠. 하지만 머릿속에 제일 먼저 떠오르는 곳은

역시 '미술관'일 텐데요. 미술관은 시각 예술 작품을 비롯하여 미술에 관한 자료를 다루는 시설을 말합니다. '박물관 및 미술관 진흥법'에서는 미술관을 다음과 같이 정의하고 있습니다.

> "미술관이란 문화·예술의 발전과 일반 공중의 문화 향유 및 평생교육 증진에 이바지하기 위하여 박물관 중에서 특히 서화·조각·공예·건축·사진 등 미술에 관한 자료를 수집·관리·보존·조사·연구·전시·교육하는 시설을 말한다."

이 문장을 통해 미술관ArtMuseum이 박물관Museum에 포함될 수 있다는 것을 알 수 있습니다. 미술관은 '미술 전문' 박물관인 거죠. 따라서 미술관 역시 '박물관 및 미술관 진흥법'의 적용 받고■ 앞서 말한 '일반 공중의 문화 향유와 평생교육 증진에 이바지할 목적'을 갖고 있습니다. 즉 미술관이란 (개인이 설립했더라도) '공공성'을 띤 미술품 전시 및 교육 기관으로 정리할 수 있겠네요.

미술관은 시각 예술 작품을 다루는 기관 중에서 비교적 권위가 높습니다. 미술관 채용 조건을 보면 대부분 시각 예술 관련 전공자로서 일정 수준 이상의 학력과 경력을 요구합니다. 특히 전시와 교육을 맡은 '학예팀'은 미술 관련 석사 학위

■ 다만, 미술 작품이 갖는 여러 가지 특성상 박물관과 미술관의 업무와 세부 법령에는 다소 차이가 있어요.

이상의 전문가들로 구성되어있죠. 박식한 미술 지식을 동원하여 소장품을 수집하고 연구하고 전시를 기획합니다. 관람객으로서는 미술관의 이런 조건이 부담스러울 수 있어요. 쉽게 들어갈 수 없고 박학다식한 소수만이 즐길 수 있는 공간이란 생각이 들기도 합니다. 일반 공중을 위한 곳이라 했지만, 종종 난해한 설치 미술이나 영상 작업을 늘어놓기도 하고, 기획 의도를 설명하는 전시 서문이 추상적이거나 학문적 용어로 범람할 때도 있으니까요.

지나친 권위 의식은 미술관이 경계해야 할 것 중 하나이지만 권위가 필요한 이유도 분명 존재합니다. 이는 미술관의 역할과 직결되는데요. 미술관은 미술의 역사를 바라보며 나아가는 곳이기 때문입니다. 예를 들어 '국립현대미술관'은 우리나라 미술의 역사를 연구하고 동시대 미술을 축적하며 미래 한국 미술 지형도를 그릴 수 있어야 합니다. 이는 국내 미술 산업의 발전뿐만 아니라 세계 미술사에도 필요한 일입니다. 이를 수행하는데 단순히 열정과 재미만 가지고는 할 수 없지요. 미술사와 미학은 관점의 차이는 있을지라도 많은 연구를 거쳐 확립된 학문이므로 공부가 필요합니다. 미술관 전문 인력은 미술을 학문적으로 탐구한 사람들이고요.

국립현대미술관(즉 국립 미술관)을 예시로 들었지만 사립 미술관 역시 동일한 의무를 갖고 있습니다. 민간 자격으로 미술관을 세우려면 꽤 까다로운 조건을 갖춰야 해요. 100점 이상

의 작품을 소장하고 있어야 하며 1명 이상의 학예사 자격증 보유자를 채용해야 하며 일정 크기(100㎡) 이상의 실내 전시실, 별도의 연구실, 도난 방지 시설 등을 갖추어야 합니다. 이를 바탕으로 사업계획서와 함께 시도지사에게 승인받아야 하죠. 미술관으로 등록했다고 해서 끝이 아닙니다. 주기적으로 평가도 받습니다. 이런 제도가 있기 때문에 미술관은 올바르게 역할을 수행할 수 있는 전문성을 유지하려 애씁니다.

또한 미술관은 작품의 표현적 특징을 보여줄 뿐만 아니라, 전시를 통해 우리 사회와 어떤 연결 지점이 있는지, 고도화된 현대 시스템 안에서 우리가 놓치지 말아야 할 것은 무엇인지 제안하기도 합니다. 다소 어렵게 느껴져도 양질의 전시를 만날 수 있는 최적의 장소가 바로 미술관인 겁니다.

영국의 테이트 브리튼에서 선보인 〈COOKING SECTIONS: SALMONS: A RED HERRING〉 프로젝트▪는 양식업과 환경 위기의 관계성을 밝히고자 기획되었는데요. 오늘날 양식하는 연어는 회색을 띠는데, 붉은빛으로 맛있게 보이기 위해 양식

▪ 이 프로젝트를 시작한 Cooking Sections는 다니엘 페르난데스 파스쿠알Daniel Fernandez Pascual과 알론 슈어블Alon Schuable이 함께 하는 런던 아티스트 듀오입니다. 2020년 11월부터 2021년 8월까지 테이트 브리튼에서 전시되었는데, 기후 비상 사태에 직면하여 행동하겠다는 박물관의 의지로 테이트 네트워크(테이트 브리튼, 테이트 세인트아이브스, 테이트 리버풀, 테이트 모던) 내 카페테리아의 양식 연어 메뉴를 영구 삭제했다고 해요. (참조: https://www.tate.org.uk/whats-on/tate-britain/cooking-sections)

사료에 합성 안료를 추가합니다. 과도한 어업이 환경 파괴를 야기하고 있음을 주장하는 것이죠. 이 전시에는 연어를 비롯하여 펭귄, 돼지, 닭 등 이상 기후에 영향을 받아 보호해야 하는, 또 양식업에 주축이 되는 동물의 모형을 한곳에 모아 설치했습니다. 처음엔 아무 조명 없이 회색빛이었다가 붉은 조명이 깜박거리기 시작합니다. 색의 변화 때문에 작품에 호기심을 품게 되죠. 마치 회색 연어가 붉은 연어로 변하는 과정을 압축한 듯 보여주는데, 붉은 조명이 환경 위기를 알리는 경고등처럼 느껴지기도 합니다.

이런 프로젝트를 왜 기후 연구소가 아닌 미술관에서 하는 걸까요? 논문이나 뉴스 같은 정형화된 포맷보다 시각 예술로 풀어내는 것이 호기심을 더 강하게 자극할 수 있기 때문입니다.

2021년 여름 서울시립미술관에서도 기후를 주제로 한 〈기후미술관: 우리 집의 생애〉라는 기획 전시가 진행되었어요. 이 전시는 위기에 처한 우리의 크고 작은 집에 관한 전시로 3종류의 집이 등장합니다. 첫 번째 집은 기후 변화로 죽어가는 지구, 두 번째 집은 우리가 사는 주거 시설, 마지막 세 번째 집은 벌·새·나비의 생존을 돕는 집입니다. 이 집들을 통해 작가, 활동가, 과학자가 바다 사막화, 빙하 소실, 해수면 상승, 자원 착취, 폐기물 식민주의, 부동산 논리에 의한 환경 폐해 등 생태 문명의 위기에 관해 이야기합니다. 눈여겨볼 점은

결국 이 위기를 조명하기 위한 전시도 쓰레기를 발생시키는 터라 페인트 사용을 최소화하고, 전시 가구는 폐품을 재활용했다는 것입니다.[1]

 미술관 전시 일정은 보통 1년 단위로 발표됩니다. 이를 잘 들여다보면 시대의 해시태그를 알 수 있습니다. 2021년 여러 미술관에서 진행된 전시 제목을 살펴보면 메타버스, 빅 데이터, 기후 변화 같은 주제가 들어가 있네요.

 미술관 전시는 기간과 규모, 주제에 따라 크게 3가지로 나뉩니다. 상설 전시와 기획 전시, 순회 전시이지요.

 '상설 전시'에는 언제 와도 볼 수 있는 미술관 소장품으로 구성되어있어요. 작품 훼손을 방지하고 미술관의 활력을 보여주기 위해 일정한 주기로 소장품을 바꿔가며 전시합니다.

 현재 키워드, 즉 동시대성을 반영한 전시는 '기획 전시'로 분류됩니다. 스케일이 크거나 화제성이 높은 경우, 특별 기획전이라 부르기도 하지요. 이때 기획 의도에 맞는 작품을 찾는데, 미술관 소장품이 아니라면 다른 기관이나 개인 컬렉터에게 대여를 요청하기도 합니다. 이를 받아들이는 것은 소장처의 자유지만 공공의 이익을 위해 대부분은 협조하는 편이에요.

 '순회 전시' 또는 순회전은 다른 곳에서의 전시를 거의 그대로 가져온 것을 말합니다. 그대로 가져왔다는 건 따라 했다

는 것이 아니라 기획 의도를 최대한 살려 가져왔다는 것을 의미해요. 순회전은 비교적 규모가 큰 미술관에서 진행되는 편이고 상설전과 기획전은 거의 모든 미술관에서 진행됩니다.

적극적인 기획전을 통해 시의성을 적절하게 반영하거나 국내에서 만나기 힘든 해외 작가의 작품을 중점적으로 소개하는 미술관이 있고, 세계 각국에 흩어져 있는 자국의 미술 작품을 수집하고 특정 지역의 미술 경향을 강조하는 미술관도 있습니다. 뉴욕 휘트니 미술관의 경우 '현존하는', '미국', '예술가'의 작품을 우선순위로 하여 가장 미국답고 생생한 미국 미술을 보여준다는 신뢰를 얻고 있습니다.

그래서 이 방법을 추천합니다.

하나의 미술관을 정한 뒤, 1년 동안 그 미술관에서 진행되는 모든 전시를 다 방문해보는 것입니다. 이를 통해 해당 미술관의 특징이나 소장품에 대해 더 깊이 알 수 있고, 자꾸 보다 보면 전시 디자인의 매력까지 파악할 수 있습니다. 기획 의도에 따라 어떤 전시는 직선을 사용하여 동선을 단순하게, 또 다른 전시는 천장과 바닥, 다양한 진열대를 활용하여 움직임을 많이 만들어냅니다. 액자도 전시 디자인의 일부에요. 고풍스러운 액자는 클래식하고 묵직한 유화 그림이 어울리고, 스틸을 활용한 액자는 좀 더 현대 작품에 어울리죠.

저는 2018년부터 롯데뮤지엄을 꾸준히 방문했는데요. 개

관전이었던 〈댄 플라빈, 위대한 빛〉부터 〈알렉스 카츠, 아름다운 그대에게〉, 〈제임스 진, 끝없는 여정〉, 〈장 미쉘 바스키아·거리, 영웅, 예술〉까지 국내에서 보기 힘든 해외 아티스트의 작품을 볼 수 있어 선택했습니다.￭ 각자에게 필요한 부분을 채워줄 수 있는 미술관으로 정해보세요.

롯데뮤지엄은 롯데문화재단의 후원으로 운영되며 잠실 롯데월드 7층에 자리 잡고 있는데요. 앞에서 언급한 국공립 미술관, 사립 미술관과 달리 기업에서 운영하는 미술관입니다. 넓은 범주에서 사립 미술관에 속하는 '기업 미술관'은 기업재단이라는 큰 조직이 있습니다. 덕분에 풍부한 자본력을 바탕으로 저명한 예술가들의 전시를 기획할 수 있죠. 기업 미술관은 롯데뮤지엄뿐만 아니라 아모레퍼시픽미술관, 삼성의 리움미술관도 있습니다.

기업은 왜 미술관을 짓고 전시를 선보일까요? 여러 가지 목적이 있겠지만 표면적으로 드러나는 이유는 공공의 이익을 위한 문화 예술 후원 사업, 기업 이미지 개선을 위한 일종의 사회 공헌 활동입니다. 툭 터놓고 말해 기업의 후원이 없다면 한국에서 바스키아의 개인전을 15,000원에 볼 수 있는

￭ '형광등'을 사용하여 자신만의 독특한 예술세계를 개척한 댄 플라빈(Dan Flavin, 1933-1996), 뮤즈이자 아내 에이다를 250점 가까이 그린 로맨티스트 화가 알렉스 카츠(Alex Katz, 1927~), DC 코믹스의 표지 디자이너도 시작이며 싱입미술과 순수 미술을 아우르는 예술가 제임스 진(James Jean, 1979~), '거리의 이단아'에서 새로움을 대변하는 문화 전반의 아이콘이 된 장 미쉘 바스키아(Jean-Michel Basquiat, 1960-1988)

일은 쉽게 일어나지 않을 거예요. 그러니 앞으로도 계속 기업과 소비자, 재단과 감상자 모두에게 유익한 미술관 운영이 되길 소망합니다.

이제 미술관에 관한 궁금증이 풀렸을까요? 오히려 물음표가 더 생겼을까요? 둘 다 좋습니다. 궁금증이 풀렸다면 미술관 한 곳을 정해 언제 설립되었는지, 어떤 전시를 해왔는지, 이 미술관만의 특징은 무엇인지 따라가 보세요. 호기심이 더 생겼다면 이 책을 들고 일단, 가까운 미술관으로 떠나길 바랍니다.

갤러리

과거에 갤러리라고 불리던 공간은 현재의 갤러리와 성격이 조금 다릅니다.

16세기에서 17세기 유럽에서 전시 공간을 만들기 시작했는데, 이것을 '갤러리'라 불렀습니다. 이 전시 공간, 그러니까 갤러리라는 공간의 특징은 'Long'이었어요. 복도처럼 길게 쭉 뻗은 공간에 예술품을 걸어놓거나 진열해두었습니다. 그러다가 갤러리가 지극히 사적인 영역에서 공적인 영역에도 영향을 주면서 점차 미술관처럼 여겨졌습니다. 귀족들이 자기 저택의 갤러리를 사람들에게 열어둔 것입니다. 종종 하인이 관람객에게 작품 설명을 직접 해주었다니, 교육적 역할도 했다고 볼 수 있겠네요. 하지만 신분에 따라 문을 열었고 초대장이 있어야 했으며 안내하는 하인에게 꽤 큰 대가를 지불하는 경우도 많았다고 전해져요.

　현재 우리가 갤러리라 부르는 곳은 미술관과 달리 '상업성'을 띠는 전시 공간입니다. 과거 개인 갤러리 개방이 공공의 이익을 추구했다는 점에서 오늘날 미술관의 비영리적 성격과 일부 상통하지만, 지금의 갤러리는 미술관과 달리 명백하게 이익을 추구합니다. 국제박물관협의회 박물관 윤리 강령에 따라 미술관은 미술 작품을 사고파는 행위로 영리를 추구할 수 없는 반면, 화랑(畵廊)이라고도 불리는 갤러리는 미술 작품을 사고팔며 수익을 내는 사업장인 거죠.

　국제적인 영향력이 있는 갤러리로는 가고시안Gagosian, 페이스Pace, 데이비드 즈위너David Zwirner, 타데우스 로팍Tadddeus Ropac, 쾨닉KÖNIG 등이 있습니다. 이중 페이스, 타데우스 로팍, 쾨닉 갤러리는 아시아 시장을 기대하며 한국에 지점을 열고 해외 아티스트와 컬렉터를 연결해주고 있어요.

　반대로 한국의 예술가들을 세계 시장에 소개해주는 경우도 있습니다. 런던의 폰토니Pontone 갤러리는 동시대 한국 작가를 찾아 적극적으로 세계 미술 시장에 소개해오고 있습니다. 대표적으로 정우재, 오세열, 지히 등이 있고, 2021년 초에는 폰토니 갤러리 미국 지점에서 6인의 한국 작가를 모아 〈South Korean Contemporary Show〉를 열었습니다. 최수한, 홍성철, 황선태, 마리킴, 이정웅, 이이남 작가가 참여했죠. 마리킴 작가의 그림은 한 번쯤 봤을지도 모르겠어요. 눈이 둥근

유리창처럼 큰 Eyedoll(아이돌)이란 메인 캐릭터를 통해 현대인의 다양한 심리를 표현하는데요. 걸그룹 2NE1의 앨범 아트에 참여하면서 대중에게 유명해졌습니다.

최근 BTS와 〈오징어게임〉 같은 한국의 문화 콘텐츠가 세계적인 인기를 끌면서 우리 문화 예술을 향한 관심이 높아졌습니다. 덕분에 한국 미술에 대한 평가도 좋아졌지요. 이에 세계 진출이 훨씬 용이해져서 한국을 기반으로 활동하는 세계적인 예술가들이 여럿 나오길 기대해봅니다.

한국에서 상업 갤러리를 처음 연 것은 현재 삼청동에 있는 '갤러리현대'였어요. 1970년 인사동에 '현대화랑'이란 이름으로 시작했습니다. 2020년에 개관 50주년 특별전을 열었는데요. 한국 미술사에서 중요한 작가들의 작품이 최소 한 점 이상 모였습니다. 김환기, 천경자, 이중섭, 박수근의 작품은 물론 한국 단색화*에서 빼놓을 수 없는 윤형근, 이우환, 박서보, 김창열, 정상화 등 거장들의 작품을 무료로 볼 수 있었죠.

1993년 베니스 비엔날레에서 황금사자상을 받았던 백남준의 〈마르코 폴로〉도 볼 수 있었는데요.《동방견문록》을 남긴 탐험가 '마르코 폴로'에서 제목을 따와 그의 인생을 비디오 아트로 형상화한 것입니다. 실제 자동차에서 엔진을 떼어

━━ 단색화는 1970년대 한국 현대 미술의 중심을 이룬 단색조의 미니멀리즘계 추상 회화 작품을 가리키는 용어랍니다.

내고, 꽃과 비디오를 설치해놓았습니다. 백남준 작가는 비디오 아트의 선구자로서, 한국의 동시대 미술을 서양에 알리고 아시아를 넘어 전혀 다른 세계를 궁금해했던 사람이라는 점이 마르코 폴로와 맞닿지 않았나 싶어요. 마르코 폴로 역시 이미 13세기에 동양과 서양을 넘나드는 모험을 했으니까요.

새로움을 장착하고 문을 연 갤러리도 여럿 있습니다. 기존 갤러리들은 주로 삼청동에 모여있지만, 이들은 을지로, 홍대, 신림 등 다양한 지역에서 볼 수 있습니다. 삼청동에 있는 갤러리 라인은 갤러리현대, 금호미술관, 학고재, 국제갤러리, 바라캇갤러리 등 큰 골목만 따라가도 모두 둘러볼 수 있습니다. 이 갤러리들은 비교적 안정적인 자본력이 뒷받침되고 자리를 잡아 지금의 임대료를 감당할 수 있는 것일지도 몰라요. 신생 갤러리는 현실적으로 높은 월세를 감당하기 어려워 조금 덜 과열된 지역을 찾게 되죠.

'힙지로'라고 불리는 을지로의 경우, 과거 산업단지를 중심으로 독창적인 공간들이 꽤 많이 생겼습니다. 이곳도 임대료는 만만치 않을 테지만 삼청동 갤러리들과는 분위기가 사뭇 다릅니다. 삼청동 갤러리는 한국 미술사에서 검증된 중견 이상의 작가들이 주로 소개된다면 신생 갤러리에서는 신진 작가들의 작품을 더 많이 만나볼 수 있습니다. 회화뿐만 아니라 조각, 설치 미술, 미디어 작품도 있고요.

최근 문을 연 곳 중 소개하고 싶은 곳은 상업화랑과 리:플랫입니다. 먼저 '상업화랑'은 서울에 지점 세 곳(을지로, 용산, 문래)을 운영하고 있습니다. 저는 을지로 지점을 자주 가는데요. 오래된 간판들 사이로 삐죽하게 갤러리 간판이 붙어있고 입구는 영화에 나올 법한 흥신소 분위기가 나는데 막상 들어가 보면 잘 다듬어진 전시 공간이 마련되어있습니다. 이곳에선 70년대에서 90년대생의 젊은 한국 작가들의 작품을 만나볼 수 있어요. 난해하지 않은 구상화(뒤에서 자세히 설명할게요)가 자주 소개되어 좋습니다. 컬렉팅을 막 시작하려거나 숨겨진 의미를 유추할 수 있는 작품을 선호하는 분께 추천합니다.

광화문역과 가까운 '리:플랫'은 이름처럼 전시 리플렛을 정성스럽게 만듭니다. 작가의 작품 소개 글뿐만 아니라 직접 인터뷰한 내용도 담곤 해요. 덕분에 작업에 대해 더 깊이 이해할 수 있습니다. 작가와 소통을 많이 하는 만큼 굿즈도 다양한 편입니다. 당장 작품을 사는 게 부담스럽다면 이곳에서 머그잔이나 자석, 엽서, 배지를 구입해서 예술과 좀 더 가까워지는 경험을 해봐도 좋습니다.

갤러리는 미술계의 대표적인 상업 공간인 만큼 운영자의 신념과 개성이 많이 반영됩니다. 애니메이션 등 서브 컬처를 주제로 한 작품을 수용하는 곳, 선물하기 좋은 공예품과 사진 작품을 전문적으로 다루는 곳도 있어요. 각각의 갤러리가 어떤 특성이 있는지 딱 떨어지게 정리하긴 어렵습니다. 다만 대

략적인 개성을 파악했다면 최소 2회 이상 그 갤러리의 전시를 쫓아보세요. 말로 설명하기 어려운 그곳만의 분위기, 감성, 예술을 느껴볼 수 있을 거예요.

갤러리는 배달의민족 같은 플랫폼과 비슷한 구석이 있습니다. 원하는 메뉴를 쉽고 편리하게 배달시켜 먹을 수 있는 반면, 소속된 식당은 수수료와 각종 컴플레인에 대한 피로도를 호소하지요. 이와 비슷하게 갤러리를 둘러싼 장단점도 계속 논의되고 있습니다.

예술가가 갤러리와 함께할 때, 좋은 점은 작품 활동에 집중할 시간이 늘어난다는 것입니다. 전시를 기획·실행은 물론 판매 시 작품을 포장·배송하는 일, 작품의 세계관을 정리하는 평론과 전문가 네트워킹 그리고 컬렉터를 만나는 것까지 갤러리가 하는 일은 많습니다. 창작 활동 이외의 보이지 않는 모든 과정을 갤러리가 대신할 때 예술가에게 도움이 되는 것은 분명합니다.

반면 높은 수수료와 대형 갤러리의 권위 의식, 거기에서 비롯되는 갑질과 회피 문제도 존재하는데요. 7:3, 8:2 같은 절반을 훌쩍 넘는 과도한 수수료의 요구, 작품 판매비의 늦장 지급 등 작가의 생계를 어렵게 만들거나 전시 작품을 강제로 기증하게 만드는 불공정 계약을 하는 사례가 있습니다. 이런 일은 갤러리가 간절한 예술가의 마음을 이용하여 이익을 챙

긴다고밖에 볼 수 없어요. 그런데도 예술가에게 갤러리는 필요할까요?

네, 그럼에도 저는 갤러리가 미술 세계에 필요한 존재라고 생각합니다. 가장 큰 이유는 예술가는 홀로 성장할 수 없기 때문이죠. 영국의 미술 행정가이자 미술 평론가 알란 보우니스의 《예술가는 어떻게 성공하는가?》에서는 예술가의 성공을 4단계로 요약합니다.

1단계. 동료 예술가들의 인정
2단계. 비평가들의 인정
3단계. 미술상과 컬렉터로부터의 후원
4단계. 대중들의 갈채

이 중 갤러리의 역할은 '3단계 미술상과 컬렉터로부터의 후원'에 최적화되어있습니다. 다양한 경험과 노하우를 가진 갤러리는 예술가의 좋은 페이스 메이커Pace Maker가 될 수 있고 자본과 애정을 고루 갖춘 컬렉터를 소개해줄 수 있습니다. 이 일은 예술가의 먹고사니즘, 즉 생계에 가장 직접적인 영향력을 행사합니다. 먹고 사는 일은 모두에게 중요하고 숭고한 일이기에 3단계에서 나타나는 후원 부분은 예술가의 생계유지에 도움을 줄 수 있다고 생각해요. 물론 생각해볼 지점도 있습니다. 이 책은 1989년 알란 보우니스 런던 대학 강연을 정

리한 것으로 현재와 30년 이상 차이가 납니다. 그 사이 세상은 급격하게 변했고 팬데믹까지 덮쳤죠. 위 4가지 단계가 똑같이 유효하다고 볼 수만은 없습니다.

대신 이 4가지를 순서가 아닌 '요소'로써 재정의하는 것은 어떨까요. 그렇다면 거꾸로도 가능하지 않을까요? 실제로 소셜 네트워크의 발달로 콘텐츠가 먼저 대중의 인정을 받으며 주목받고 그 뒤로 제도권과 주류에 안착하는 사례가 늘고 있습니다. 재능이 넘치면 사람들은 충분히 알아봅니다. 전문가가 아니더라도요. 이 경우 작가의 인지도 자체가 플랫폼 역할을 하거나 직접 네트워크를 끌어내므로 갤러리의 필요성은 약화될 것입니다.

하지만 이런 상황에도 갤러리는 필요하다고 봅니다. 작품은 시각적 아름다움과 새로움을 보여주는 것 이상으로 명료한 메시지를 제시할 줄 알아야 합니다. 예술가는 정체성을 단단히 해야 하죠. 그렇게 단단하게 뿌리내린 정체성으로부터 다양한 가지가 뻗어나와 풍성한 나무로 성장해야 오래 활동할 수 있습니다. 즉 예술가로서 살아남으려면 생계만큼 중요한 것이 자기 철학입니다. 이를 계속하여 다듬어나가는 과정에서 갤러리의 도움을 받을 수 있습니다.

갤러리가 특별할 수 있는 지점이 무엇인지 갤러리스트 ■ 에

■ 갤러리를 운영하거나 갤러리에서 미술 관련 업무에 종사하는 사람을 말해요.

게 물어본 적 있어요. 그가 답하길, 미술관이나 비엔날레에서는 '전시'라는 큰 그림을 본다면 갤러리는 '작품' 하나하나에 더 집중한다고 해요. 작품에 관해 직접적인 피드백을 하고 작가가 더 나은 작업을 해나갈 수 있게 북돋워준다는 겁니다.

이제는 갤러리가 거래 플랫폼에만 머물고 예술가의 어시스턴트이자 멘토 역할을 적극적으로 수행하지 않는다면 살아남기 어렵습니다. 풍부한 미술 지식이나 홍보 경험을 보유한 플랫폼 또는 조직, 슈퍼 개인■■이 갤러리 역할을 대체할 수 있기 때문입니다.

갤러리는 작품을 사는 이들에게 의미가 있는 곳입니다. 그렇다면 작품 구입 목적이 아닌데도 갤러리에 방문하는 건 어떤 의미가 있을까요?

먼저 미술관에서 소개되지 않는 폭넓은 작가군을 만날 수 있습니다. 미술관이 여러 단계를 거쳐 수개월 단위의 전시를 연다면 갤러리 전시 주기는 길게는 한 달에서 짧게는 일주일일 때도 있습니다. 회전이 빨라 더 많은 전시회에서 더 많은 작가와 작품을 볼 수 있죠. 또 미술 시장 동향을 자연스레 파악할 수 있습니다. 자주 소개되는 해외 작가와 신진 작가의 작품과 가격도 파악할 수 있어요. 당장 컬렉팅을 하지 않더라도

■■ 이런 개인은 커뮤니티를 스스로 구축할 수 있거나 커뮤니티를 통해 자립한 경제 생태계를 만들어가지요.

미리 알고 있으면 언젠가 필요할 때 도움이 되겠죠.

갤러리 전시 규모는 미술관에 비해 작습니다. 그러므로 둘러보는데 소요 시간이 길지 않죠. 아쉬운 점 같지만 시간적 부담이 적고 작품을 하나하나 집중해서 볼 수 있어서 장점이 되기도 합니다.

갤러리는 미술관보다 많고 동네에도 있고 일상에서도 발견할 수 있습니다. 갤러리 방문에 익숙해진다면 짬짬이 예술을 누릴 수 있을 거예요. 주말 또는 마음에 환기가 필요할 때 아니 점심시간이라도, 근처 가까운 갤러리를 검색해 다녀와 보세요. 짧은 시간이라도 활력이 됩니다.

'갤러리'를 떠올리면 어떤 형용사가 떠오르나요? 비교적 편안한 느낌은 아닐 것입니다. 왜냐하면 저도 그랬으니까요. 늘 관심은 있었지만 문화 예술계에서 일하기 전까진 갤러리를 생각하면 '새하얀, 비싼, 상류층의, 콧대 높은, 낯선, 움츠러드는' 이런 형용사를 먼저 떠올리곤 했습니다. 갤러리 관계자가 들으면 서운할 만큼 불편한 단어가 더 많았습니다.

하지만 갤러리에 꾸준히 드나들다 보니 '다양한, 트렌디한, 궁금한, 일상의, 새로운' 등 생각나는 어휘가 많이 바뀌었습니다. 갤러리의 모든 작품이 다 수천만 원, 수억 원 하는 것도 아니고, 먼저 다가와 작품 소개를 해주는 갤러리스트들도 많습니다. 그러니 이제 갤러리 문을 편하게 열어볼까요?

1. 갤러리 입장 누구나 무료인가요?

네, 갤러리의 주요 비즈니스 모델은 작품 판매를 통한 수수료이므로 입장
은 대부분 무료입니다. 최근 사전 예약을 받는 곳이 많다 보니 인터넷 검색
또는 전화 문의하고 방문하기를 추천합니다.

2. 갤러리에서 작품을 안 사면 무시당하나요?

갤러리는 판매와 구매가 이뤄지는 곳이라 들어설 때 부담스럽긴 하죠. 가
게에서 구경만 하고 나올 때 눈치가 보이는 것과 비슷해요. 하지만 작품을
구매하지 않는다며 대놓고 무시한 갤러리는 지금껏 경험해본 적 없어요.
이미 다녀갔거나 예약 구매를 신청해놓는 소비자가 갤러리의 주요 고객이
라서 오히려 작가와 작품을 대중에게 더 많이 노출하려고 하지요. 그래서
누구나 들어올 수 있게 편안한 분위기를 조성하고 있답니다.

3. 갤러리에서 설명을 들을 수 있나요?

네, 그럼요. 물어보면 대답해줍니다. 작품 가격만이 아니라 작가의 근황이
나 제목의 의미 등을 물어봐도 그렇습니다. "알려주셔서 감사합니다."라
고 가볍게 인사하면 상대도 미소로 마무리합니다. 만약 다소 불친절한 갤
러리 직원이 있다면 그건 갤러리의 분세가 아니라 그 사람의 문세입니다.
또는 도슨트 프로그램을 운영하기도, 전시 서문과 작가 노트를 꼼꼼히 준

비하기도 합니다. 이를 잘 살펴보면 훌륭한 가이드가 됩니다. 갤러리는 판매에도 신경 쓰지만 본질적으로 미술 작품 감상의 즐거움을 나누고 싶어하는 공간이니까요.

4. 갤러리 혹은 갤러리스트와 친해지려면 어떻게 해야 하나요?

솔직히 많이 사면 됩니다. 갤러리는 상업 공간이라서 많이 사는 사람이 VIP가 되고 가깝게 지낼 수밖에 없습니다. 하지만 모두가 그럴 수는 없고 또 그럴 필요도 없으므로 다른 방법을 알려드릴게요.

갤러리와 친해지려면 두세 단계가 필요한데요. 먼저 갤러리 분위기에 익숙해지는 것입니다. 갤러리에 들어가는 게 아무렇지도 않아야 해요. 다음은 갤러리 안에서 보여야 할 기본 태도를 잘 지키면 됩니다. 대부분 상식적입니다. 직원에게 무례하게 굴지 않고 작품을 함부로 만지지 않으면 됩니다.

저의 경우, SNS로 갤러리 소식을 꾸준히 접해온 것이 생각보다 도움이 되었어요. 계속 보면 나름의 네트워크가 생기고 내적 친밀감이 형성됩니다. 그다음은 다가가 보는 것입니다. 작품에 대해서도, 미적 취향에 대해서도, 감상에 관해서도 이야기를 나눠보는 것이죠. 어쨌거나 갤러리에서 일하는 사람이라면 예술에 흥미가 있을 테고 예술을 좋아하는 따뜻한 사람에겐 끌릴 수밖에 없으니까요.

5. 어떤 갤러리가 좋은 갤러리인가요?

첫째, 가격 공개가 투명한 갤러리. 전시 공간 주위를 살펴보면, 입구나 안내

테이블 위에 작품 리스트가 있는데 그 옆에 가격도 함께 적혀 있어요. 판매된 것에는 작은 원 스티커를 붙여놓습니다. 그래서 어떤 작품이 팔렸는지 쉽게 알 수 있고 (표현이 좀 적나라하지만) 작가의 평균 작품 가격이 어떤지 대략 파악할 수 있습니다. 그러면 소장할 수 있는지 판단이 빨리 되지요. 작품 가격을 쉽게 파악할 수 있다면 컬렉터를 쉬이 진입할 수 있게 만들겠지요. 둘째, 가이드 역할을 해줄 수 있는 갤러리. "굉장히 고가예요.", "요즘 이 작가가 잘나가요.", "조만간 작품 가격이 많이 오를 거예요."라는 말을 하기보다 간략한 작가 소개나 작업의 재료와 방식 등 기본 안내를 먼저 하는 갤러리가 좋아요. 그것만으로도 방문객은 작품을 돈으로 보지 않고 호기심과 관심을 두게 된다고 생각합니다.

아트페어

아트페어란 여러 갤러리가 한곳에 모여 미술 작품을 소개하고 거래할 수 있는 장입니다. 보통 코엑스나 킨텍스와 같은 대형 홀에서 진행되는데요. 질서 있게 열을 맞춘 칸막이가 주욱 늘어진 모습이 누운 아파트 같기도 합니다. 하얀 가벽은 각각의 독자적 공간을 만들고 참여 갤러리는 그 안을 자율적으로 채웁니다. 규모에 따라 다르지만 아트페어는 일반적으로 수십 개 안팎의 갤러리가 참여해요. 작품으로 가득한 현장에 들어서면 둘러볼 생각에 숨이 가빠질 정도입니다.

아트페어에서 가장 먼저 이야기할 것은 1913년에 열린 미국 최초의 국제 현대 미술전 '아모리 쇼Armory Show, International Exhibition of Modern Art'입니다. 뉴욕의 한 무기 창고에서 진행된

아모리 쇼는 유럽에서 건너온 표현주의*와 입체주의** 같은 모더니즘 작품이 처음으로 미국에 소개되었는데요. 눈코입이 여기저기 붙어있고 신체가 조각난 모습을 보이는 큐비즘*** 작품에 당시 관람객은 큰 충격을 받았다고 합니다. 이때 소개된 마르셀 뒤샹Marcel Duchamp의 〈계단을 내려오는 누드 2〉는 익숙하던 부드러운 육체가 아닌 관절마다 뚝뚝 끊긴 듯한 신체의 모습을 보여줍니다. 평면인데도 다양한 각도를 한 화면에 담아 입체적인 느낌을 주는 데다, 낮은 채도의 색은 인간과 기계의 이미지가 중첩된 듯 기괴한 구석마저 있죠. 전형적인 아름다움과는 거리가 멀었습니다.

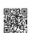

시각 예술이 보여주는 주요 목적 중 하나는 '아름다움'이었는데, 전쟁과 자본주의가 도래한 모더니즘은 목적지가 바뀌었습니다. '새로움'과 '개성'인 것이죠. 평화로운 풍경화를 보다가 피카소Pablo Picasso의 〈아비뇽의 처녀들〉을 본 순간 소소한 충격을 받았던 어릴 적 기억을 떠올려본다면 세상에 없던 그림을 처음 본 그 당시 사람들의 충격은 아마 이보다 더 컸을 거예요.

이런 날카로운 신선함 때문이었을까요? 아모리 쇼는 미국

■ 대상의 재현이 목적이 아니라 개인이 인지한 감각과 감정을 드러내는 데 목적이 있는 미술, 빈센트 반 고흐나 표현주의의 선구자라고 칠 수 있어요.
■■ 대상을 다양한 시점으로 바라보며 한 화면에 여러 시점을 담아냅니다.
■■■ 입체주의를 뜻하는 단어로 피카소가 그 선두에 있어요.

전역의 순회 전시를 무사히 마치며 20만 명 이상의 관람객을 모았습니다. 첫 아모리 쇼의 성공을 발판 삼아 재구성된 아모리 페어가 지금까지 꾸준히 이어지고 있고요.

아모리 쇼의 주체가 AASPAssociation of American Painters and Sculptors(미국 화가·조각가 협회)의 작가들이었다면, 상업 갤러리가 주체가 되는 아트페어는 독일의 '아트 쾰른ART COLOGNE'을 시초로 보고 있는데요. 1967년 아트 쾰른은 여러 갤러리가 각각의 취향을 살려 작품을 소개하는 방식으로 개최되었고, 오늘날 대부분의 아트페어가 이 방식을 따르고 있습니다. 슈피겔 갤러리Galerie der Spiegel와 츠비즈너 갤러리Galerie Zwirner의 주도로 18개의 갤러리가 참여하며 시작되었는데, 현재는 전 세계 약 180개의 갤러리가 함께하는 대규모 아트페어로 발전했죠.

오늘날 아트페어는 전 세계적으로 160여 개가 열리고 있습니다. 이 중 주목할 만한 국제 아트페어로 스위스의 아트 바젤Art Basel, 네덜란드에서 열리는 유러피언 파인 아트페어The European Fine Art Fair, 미국에서 열리는 바젤 마이애미비치 아트페어Art Basel Miami Beach, 영국의 프리즈 아트페어Frieze Art Fair 등이 있습니다. 오래된 역사를 지닌 아트페어는 대중적으로 성공한 아티스트를 발견하고 성장시킨 갤러리들이 함께하고 있습니다. 게다가 아트페어가 개최되는 도시는 관광 콘텐츠 개

발도 함께 이루어져 그 지역을 활성화하기도 합니다.

여러 아트페어가 있는 만큼 개성이 뚜렷한 아트페어도 있습니다. 샌프란시스코에서 열리는 FOG 디자인 아트페어FOG Design+Art는 세련된 디자인 작품과 주요 디자이너를 만나볼 수 있고, 아트페어도쿄Art Fair Tokyo는 일본의 대규모 아트페어로 동시대 미술부터 고미술품까지 광범위한 컬렉팅이 가능합니다.

한국에도 다양한 아트페어가 기획되고 있어요. 역사와 규모를 갖춘 국내 아트페어로는 '키아프KIAF, Korea International Art Fair'가 있습니다. 2002년 첫 회를 열었으며 2022년부터는 런던의 프리즈 아트페어와 협력할 것을 발표했습니다. 팬데믹으로 오프라인 미술 행사 개최가 어려워진 2020년에는 온라인 진행으로 모두가 아쉬워했습니다만, 20주년이 되던 2021년에 관람객 8만 8,000여 명, 650억 원 거래라는 결과로 그 어느 때보다 뜨거운 미술 시장을 실감하게 했지요.

이밖에 국내에서 진행되는 아트페어로는 부산 국제화랑 아트페어Busan Annual Market of Art, 서울아트쇼Seoul Art Show, 아시아프ASYAAF·Asian Students and Young Artists Art Festival 등이 있습니다. 아시아프는 조선일보사와 홍익대학교가 공동 주최하는데 아시아권 만 35세 이하 청년 작가들의 작품을 주로 소개합니다. 젊은 작가들의 작업이 궁금하다면 방문해볼 만해요.

합리적이라 부담 없이 다녀올 수 있는 아트페어도 신설되고 있습니다. 작품의 최저가와 최고가를 제한함으로써 구매의 경제적 장벽을 낮추기도 하고요. 귀여운 마스코트의 '을지아트페어'는 '미술품 구매 경험 확대'라는 또렷한 목표를 가지고 모든 작품을 10만 원에 판매하는 파격적인 시도를 하고있습니다. 2021년 처음 열린 '한남 더 프리뷰' 역시 10만 원부터 1,000만 원대까지 작품을 선보이며 가격 장벽을 낮추고 문을 넓게 만들었습니다. 이런 아트페어라면 마음을 열고 가볼 수 있지 않을까요.

아트페어는 미술 세계에서 가장 많은 돈이 오가는 시장의 성격이 강하지만, 명확한 것은 돈의 흐름 속에 예술이 있다는 거예요. 누구나 즐길 수 있는 예술 축제이기도 한 아트페어는 페어 동안 갤러리와 소통하고 작품을 만나는 것 이외에 시각 예술을 경험할 수 있는 퍼포먼스나 강연 등 행사가 마련되어있어요.

2020년 아트 부산에서 진행된 프로그램은 달라진 미술 시장을 적극적으로 반영한 것이 느껴졌습니다. 계원예대 융합예술과 유진상 교수의 〈팬데믹 이후의 비대면 문화 활동과 미술 시장의 온라인 VR 비전에 대하여〉, 문화 예술 미디어 스타트업 널위한문화예술 이지현 COO의 〈예술계 새로운 지형 그려보기〉 같은 주제의 강연이 있었는데요. 미술은 결국 과거

에 머물지 않고 계속해서 새로움을 찾아가는 여정인데, 그 길에서 가장 강력했던 변화를 되짚어보는 내용이었어요. 더 나아가 우리가 살아가는 동시대에는 어떤 미술적 도전들이 존재하는지, 그로부터 탄생한 새로운 콘텐츠와 서비스를 살펴보는, 강연 제목 그대로 '예술계 새로운 지형도'를 스케치해보는 시간이었습니다(이런 강연은 아트페어 공식 홈페이지에서 사전 신청을 받으니 미리 확인해보세요).

꼭 미술 작품을 사지 않더라도, 아트페어 현장의 다양한 행사가 예술의 발칙함을 느끼게 해준다면 분명 다시 오고 싶은 곳이 될 겁니다. 2021년 키아프에 참가했던 갤러리신라는 애써 마련한 부스를 폐쇄하고 "아트페어 기간 중 갤러리신라 부스는 닫혀있습니다(DURING THE ART FAIR, GALLERY SHILLA BOOTH WILL BE CLOSED)."라는 안내 문구와 함께 아무것도 판매하지 않았습니다. 이후 인터뷰에서 "새로운 미적 가치를 발굴해 시장에 유입시키는 것이야말로 갤러리가 해야 할 가장 중요한 역할"이라고 밝혔는데요. 예술의 발랄함, 반전 매력을 보여주면서도 '예술의 상업화'라는 진지한 질문까지 던진 의미 있는 시도였다고 생각해요.

참, 기존 미술품 구매자나 아트페어 주최 측의 관련 인사 초청으로 아트페어 'VIP 티켓'을 발행하는데요. 앞으로 특히 새로 생겨나는 아트페어에서는 VIP 티켓을 다양한 방법으로

배포하면 어떨까요? VIP 티켓을 따로 판매해 주최 측이 안정적인 수익 구조를 만들 수도 있고, SNS를 통한 VIP 티켓 이벤트가 있다면 미술 전시회를 꾸준히 방문하는 사람이나 이제 막 미술 작품 컬렉팅에 관심을 두기 시작한 사람에게 프리뷰 경험의 기회를 줄 수도 있으니까요. 보통 VIP 티켓은 동반 1인까지 무료니까 전혀 생각하지 못한 잠재 컬렉터를 끌어들일지도 모릅니다.

티켓을 배포했다면 그에 맞는 VIP 혜택도 섬세해야 한다고 생각해요. 보통 VIP에게는 아트페어에서 작품을 선점할 기회를 주고 VIP 라운지에서 휴식과 무료 음료를 제공해주는데, 이것만으로는 그리 매력적이진 않겠죠. 아름다움과 실용성을 겸비한 굿즈 증정, 특별 강연, 프라이빗 도슨트 투어 등 여러 측면에서 고민해볼 필요가 있습니다. 중요한 건 '나 VIP로 다녀왔다!'가 아니라 'VIP로 누린 재미있는 경험은 이거였다!'가 되어야겠지요.

아트페어를 방문한다면 운동화를 신고 가길 추천합니다. 수십에서 백 개가 넘는 부스를 돌아다녀야 하거든요. 궁금하거나 고민되는 작품 앞에서는 한참을 서 있어야 할지 모르고요. 되도록 짐을 가볍게 하는 것도 필요합니다. 몸이 힘들면 작품이 눈에 잘 들어오지 않거든요. 이런 상황을 사전에 방지하려면 온라인을 통해 참여 갤러리 리스트를 미리 점검하

는 것도 필요하겠죠? 물론 입구에서 나눠주는 팸플릿이나 벽
면 지도에서 리스트와 위치를 안내하고 있으니 미처 확인하
지 못해도 괜찮습니다. 만약 시간이 촉박하다면 들르고 싶은
부스를 먼저 방문해보고요. 아니면 잠시 앉아 리스트에 있는
갤러리 인스타그램 계정이나 홈페이지를 찾아보고 취향이
비슷하거나 처음 보는 큐레이션을 골라보는 것도 좋습니다.

여기까지, 이제 아트페어 경험이 궁금해지셨나요?

2021년 제1회 '더 프리뷰 한남' 아트페어는 신한카드 사내벤처 아트플러스(Art+)에서 기획했는데요. 금융회사의 벤처 조직이 미술 시장을 사업 아이템으로 결정했다는 점에서 무궁무진한 가능성을 짐작할 수 있습니다. 특히 이 아트페어는 미술 시장의 떠오르는 주인공을 MZ세대로 했어요. 대부분 신생 갤러리가 참여했을 뿐만 아니라 참여 작가의 연령 역시 90년대 생이 많았습니다. 작품 가격도 최소 10만 원부터 시작했고요. 무엇보다 무이자 할부 혜택은 컬렉터에게 꽤 파격적인 조건이었지요. 갤러리에서 미술 작품을 구매할 땐 대개 현금을 일시불로 내야 했거든요.

하지만 아쉬운 점도 있었어요. 그중 하나는 MZ세대를 타겟팅한 아트페어에서 마케팅을 위해, 직접적으로 MZ세대를 언급한 점입니다. 많은 기업과 언론에서 MZ세대를 정의하고 취향을 분석합니다. 아마 한 번쯤은 들어봤을 겁니다. 하지만 MZ세대라는 단어가 썩 반갑지만은 않습니다. 나는 그냥 나일 뿐 개성과 취향이 다른 이들을 하나의 집단으로 묶고 사회적 시선으로 재정의를 한다는 점이 달갑지 않거든요. 결국 '넌 요즘 애 같아야 해'라는 말에 자신을 맞춰야 하니까요.

MZ세대를 직접 언급한다기보다는 MZ세대가 추구하는 보편적 가치를 슬로건으로 홍보했다면 더 깊게 공감하지 않았을까요. 'MZ세대를 위한 아트

페어'가 아닌, '시작하는 사람을 응원하는 아트페어'와 같은 구체적인 가치를 전하는 것이요. MZ세대가 갖는, 또 이 아트페어가 갖는 공통점은 '시작'에 있으니까요.

한 가지 더 말하자면 굿즈가 아쉬웠습니다. 아트페어인 만큼 굿즈 디자인이 아름답기를 바랐거든요. 아티스트와 협업하여 제작한 마스크를 증정한 것은 좋았으나 작품의 아름다움을 충분히 담아내지 못한 것 같아 아쉬웠습니다.

마지막으로 '아트페어'에서만 일어날 수 있는 에피소드 하나를 털어놓으며 마칠게요. 입장한 지 몇 분 되지 않아 마음에 드는 작품을 발견했어요. 내 곁에 오래 머물 작품을 고르는 일이기에 '전시장 한 바퀴는 끝까지 둘러보자'는 생각에 작품 곁을 잠시 떠났습니다. 20분쯤 흘렀을까요. 다 둘러보아도 그 작품이 가장 마음에 들었습니다. 그런데 세상에, 그 사이 작품이 팔려버린 거예요. 미술품은 재고가 없습니다. 당연히 재입고도 없고요. 이 세상에 단 하나뿐이니까요. 정말 아쉬웠어요. 아쉬워서 해당 부스를 떠나지 못한 채 서성이다 작가님을 만났어요. 작가님을 만나 작품에 대한 설명을 듣고 이런저런 이야기를 나누었습니다. 아트페어에서는 눈 깜짝할 새 찜해둔 작품을 놓치기도 합니다. 대신 어떤 미술 현장보다 많은 예술가를 마주칠 수 있으니 너무 아쉬워하진 말아야겠죠.

국내 아트페어 정보	해외 아트페어 정보
화랑미술제 일정: 3월 인스타그램: @galleriesartfair	아모리쇼(The Amori Show) 일정: 3월, 뉴욕 인스타그램: @thearmoryshow
한국 국제 아트페어 (KIAF: Korea International Art Fair) 일정: 9~10월 인스타그램: @kiaf_official	쾰른 아트페어(Art Cologne) 일정: 11월 인스타그램: @artcolognefair
아시아프 (ASYAAF: Asian Students and Young Artists Art Festival) 일정: 7~8월 인스타그램: @asyaaf_	아트 바젤(Art Basel) 일정: 스위스(6월), 마이애미(12월), 홍콩(3월) 인스타그램: @artbasel
부산 국제 화랑 아트페어 (BAMA: Busan Annual Market of Art) 일정: 4월 인스타그램: @bamabusan	유러피언 파인 아트페어 (The European Fine Art Fair) 일정: 3월, 마스트리트 인스타그램: @tefaf
서울아트쇼 (SEOUL ART SHOW) 일정: 12월 인스타그램: @seoul.artshow	프리즈 아트페어(Frieze Art Fair) 일정: 10월, 런던 www.frieze.com/fairs/frieze-london
대구 국제 아트페어 일정: 11월 인스타그램: @diaf_official	시카고 아트페어(Art Chicago) 일정: 4월 www.expochicago.com
울산 국제 아트페어 일정: 6, 12월 (2021년 제 1회) 인스타그램: @ulsan_artfair	피악 아트페어(FIAC Art Fair) 일정: 10월, 파리 인스타그램: @fiacparis
더프리뷰 일정: 4월~6월 (2021년 제 1회) 인스타그램: @thepreviewartfair	도쿄의 아트페어도쿄(Art Fair Tokyo) 일정: 3월 인스타그램: @artfairtokyo
을지 아트페어 일정: 10월 (모든 작품 10만원) 인스타그램: @euljiartfairprize	샌프란시스코의 FOG 디자인 아트페어 (FOG Design + Art) 일정: 1월, 샌프란시스코 인스타그램: @fogfair

* 상황에 따라 일정이 변동될 수 있습니다.

비엔날레

학창 시절, 새 학년이 되면 반 친구들이 바뀌면서 굉장히 낯선 환경이 됩니다. 반 친구들의 이름을 언제 외우나 혹시 틀리게 부른 건 아닐까, 명찰을 다시 확인하곤 했죠. 복도를 지나갈 땐 슬쩍 낯익은 친구에게 인사를 해야 하나 괜히 긴장하기도 했어요. 하지만 시간이 조금 지나면 까탈스러워 보여서 친해지기 어려울 거로 생각했던 친구가 절친한 관계가 되기도 하고 자주 못 보더라도 만나면 하고 싶은 얘기가 많은 친구가 되기도 합니다.

비엔날레가 바로 그런 존재입니다. 문화 예술 분야에서 일하기로 마음먹고 본격적으로 미술 전시회에 다니기 시작했을 때 비엔날레는 정말 낯설었습니다. 나와 가장 거리가 먼 곳이라고 생각했어요. 미술 전공자 또는 예술계 사람들끼리 가는 곳이려니, 하면서요.

가끔 뉴스에서 '비엔날레'를 들어봤을지도 모르겠습니다. 이탈리아어로 '2년마다'라는 의미의 비엔날레는 2년마다 열리는 예술 축제로 동시대 미술을 만날 수 있습니다. 어딘가에서 나와 같은 시간을 살아가는 예술가들의 이야기를 담고 있는 것이 가장 큰 매력이에요.■ 그 매력을 가장 잘 보여줄 수 있는 예술 감독을 그때그때 선정합니다. 비엔날레 조직위원회가 직접 지명하기도 하고 공모를 통해 선발하기도 하죠.

사실 '동시대 미술'은 좀처럼 이해하기 어렵습니다. 연필과 물감이 아닌 재료로 그림을 그리거나 줄거리 없는 영상을 한 시간씩 편집해놓거나 집에서나 쓸 법한 물건을 가져다 놓고, 신발을 벗고 갑자기 춤을 춥니다. '아니, 이게 뭐 하는 거야? 왜 하는 거지?' 이런 생각이 드는 것이 자연스럽죠.

그런 생각이 든다 해도 동시대 미술을 즐길 수 있다고 믿습니다. 동시대 미술은 세상의 중심에서 살짝 벗어나 아직은 우리에게 낯선 것들을 가리키거든요. 그러니 '아니, 이게 뭐야?'라는 생각이 들더라도 누구나 한 번쯤은 비엔날레를 찾아갔

■ 2017년 10월, 할리우드 유명 영화제작자 하비 와인스타인(Harvey Weinstein)의 성 추문 폭로는 큰 파장을 일으켰고 전 세계적으로 '미투 운동'이 확산하였는데요. 문화 예술계도 역시 큰 영향을 받았습니다. 매년 세계 미술 파워 TOP 100을 선정하는 영국의 권위 있는 현대 미술 잡지 '아트리뷰(ArtReview)'에서 2020년에 특정 인물이 아닌 미투 운동이 4위를 차지할 정도로 페미니즘 미술과 여성 예술가들의 활동이 두드러졌습니다. 2019년 개최된 제58회 베니스 비엔날레는 79명(팀 포함)의 참여 작가 중 42명이 여성이었죠. 이런 점이 동시대성을 담고 있는 예술의 장, 비엔날레가 시대와 맞추는 싱크로율이라 할 수 있겠습니다.

으면 좋겠어요. 그곳에선 우리가 알아야 하지만 '지나칠지 모르는 것'을 발견할 수 있으니까요. 어쩌면 그 '발견'이 세상을 더 나은 방향으로 움직이게 할 수도 있습니다.

1895년부터 시작되어 오랜 역사를 지닌 '베니스 비엔날레 Venice Biennale'는 올림픽과 닮았습니다. 세계 각국의 최신 미술 경향을 살펴볼 수 있는 '국가관'이 구성되어있어요. 미국관, 프랑스관, 중국관, 독일관, 아랍에미리트관, 호주관, 한국관. 나라별로 전시관을 찾아다닐 수 있어요.

또 금메달 같은 '황금사자상'이 있습니다. 작가와 국가관에 수여하는데요. 먼저 2019년 제58회 베니스 비엔날레 황금사자상을 받은 아서 자파Arthur Jafa 이야기를 먼저 들려드리겠습니다.

아서 자파는 미국에서 태어나 로스앤젤레스를 기반으로 활동하는 예술가입니다. 그는 주로 영상과 설치 작품을 통해 꾸준히 흑인 인권과 인종 차별에 관한 이야기를 해왔습니다. 황금사자상을 수상한 〈빅 휠Big Wheel〉이라는 시리즈는 거대한 타이어에 체인을 칭칭 감은 설치 작품으로 점점 쇠락하는 자동차 산업을 시각화했습니다. 여기에 작가의 지난 맥락을 부여하면 쇠퇴하는 산업 뒤에 가려진 흑인 노동자의 처참한 현실도 강렬하게 표현되었음을 알 수 있습니다. 아서 자파는 CCTV나 다큐멘터리에서 찾은 인종 차별과 관련된 장면과

또 그와는 전혀 관계없는 이미지를 재배치한 영상으로 화제를 불러일으킨 작가입니다. 일상적인 이미지에 잔혹한 인종 차별의 현실을 섞은 그의 작업물은 상당한 충격으로 다가옵니다. 베니스 비엔날레의 작가상은 작품성도 중요하지만 작가가 지속해서 이야기해온 것이 작품을 통해 일관되게 나타나는가도 중요시한다는 것을 알 수 있습니다. 반짝반짝 빛난다고만 해서 받을 수 있는 상이 결코 아니라는 거죠.

한편 2019년 베니스 비엔날레에서 국가관은 리투아니아관이 황금사자상 수상의 영예를 안았습니다. 〈Sun&Sea(Marina)〉라는 작품은 회화나 조각은 아니고 퍼포먼스예요. 전시장 안에 조성한 인공 해변에서 20여 명의 휴양객이 노래를 부르며 각자 시간을 보내고 있습니다. 사실 이들 모두는 오페라 가수이자 연기자이고 관람객들은 2층에서 이들의 퍼포먼스를 볼 수 있습니다.

상상해볼까요. 너무 한가롭지도 너무 북적대지도 않은 어느 해변에서 누군가 새로 산 수영복을 입고 노래를 흥얼거립니다. 평온해 보이는 이 장면에 "뜨거운 햇빛 때문에 살이 너무 타버리면 어떡하지."라는 가사로 노래가 시작되고 초록색으로 변해 버린 바다 이야기로 마무리됩니다. 즐거운 일상의 단면을 예술의 프레임 안으로 옮겨와서 기후 변화에 따른 해양 오염을 지적하고 있습니다. 이를 충분히 이해한다면 그 사람의 마음속엔 파란 바다 대신 초록색 바다가 일렁일지도 모

르겠습니다. 이 작품은 환경 문제를 날카롭게 꼬집으면서도 오페라 음악으로 예술적 섬세함을 유머러스하게 풀어냈다는 평을 받았습니다.

　국가별로 구분하고 수상을 한다고 해서 베니스 비엔날레 국가관이 단지 국적으로 구분되는 것은 아닙니다. '국가'라는 정체성이 품고자 하는 진짜 이슈를 충분히 보여주는 것이 중요합니다. 아델 아비딘Adel Abidin은 이라크 바그다드에서 공부하고 핀란드 헬싱키로 이주하여 본격적인 예술 활동을 시작했습니다. 그는 2007년 제52회 베니스 비엔날레에서는 북유럽관에 참여했고, 2015년 제56회 베니스 비엔날레에서는 이라크 국가관에 참여했습니다. 작품을 통해 정치·문화가 개인과 어떻게 부딪히고 영향을 미치는지를 탐색합니다. 그는 이라크와 핀란드라는 전혀 다른 환경과 문화에 영향을 받은 자전적 이야기를 살려냈지요.

　세계적인 비디오 아티스트 백남준 역시 1993년 제45회 베니스 비엔날레에서 독일 국가관에 작품을 출품했고, 당시 독일관 감독 한스 하케Hans Haacke와 함께 황금사자상을 받았습니다. 이때 출품한 작품은 〈시스틴 채플Sistine Chapel〉▪로 미켈란젤로가 바티칸에 있는 시스티나 성당 천장에 그린 〈천지창

　▪ 1993년 비엔날레 후 해체되었다가 2019년 런던 테이트 모던에서 복원. 현재 울산시립미술관의 소장품이 되었습니다.

조)를 비디오 아트로 치환한 것입니다. 물감 대신 비디오를 재료로 선택한 것이죠. 천지창조가 세상의 시작이라면, 비디오라는 신기술로 만들어낸 비디오 아트라는 예술을 통해 새로운 역사가 다시 한번 시작됨을 비유한 작품이라 할 수 있습니다. 1990년대 초 지금의 삶을 뒷받침해주는 여러 기술이 개발되기 시작하면서 인터넷의 발전과 문화 개방으로 국가 간의 소통이 활발해지던 시기였습니다. 그렇기에 〈시스틴 채플〉이 보여준 시의성은 충분했어요. 이처럼 인종과 국적에 따른 분류를 넘어 작가의 작업 세계가 갖는 담론과 로컬 이슈에 따라 국가관은 다양하게 구성될 수 있습니다.

　베니스 비엔날레의 국가관 운영을 두고 국가 간의 이해관계, 불필요한 경쟁을 부추기며 예술의 본질을 가린다는 회의론이 제기되기도 했습니다. 현재 국가관은 베니스 비엔날레를 제외한 대부분의 비엔날레에서는 찾아볼 수 없거든요. '국가관 운영은 시대착오적인가? 그럼에도 고유의 원동력이 되는가?' 다음은 〈월간미술〉 2019년 6월호 '실천철학으로서의 비엔날레, 흥미로운 시대의 나침반' 이대형 큐레이터의 칼럼 속 문장입니다.

"비엔날레는 탈중심, 탈지역주의를 작동 원리로 삼아 끊임없이 변하는 글로벌 시스템이다. 국가를 넘어 서로 연결되어야 하지만 동시에 서로 저항해야 그 생명력이 유지되는 특이한 관계이다."

저도 후자에 한 표 던지고 싶습니다.

지금까지 비엔날레의 특징은 동시대성과 탈지역주의라고 이야기해봤는데요. 또 짚고 넘어갈 것이 비엔날레와 아트페어의 차이점입니다. 먼저 비엔날레는 아트페어와 달리, 현장에서 미술 작품을 사고팔 수 없습니다. 상업적 목적은 없지만 비엔날레가 미술 시장에 미치는 영향은 큰 편입니다. 굵직한 비엔날레에 참여하면 시장에서 작가의 작품 가격도 함께 오르는 경우가 있거든요.

가장 유명한 건 베니스 비엔날레이지만 특색있고 유의미한 비엔날레도 많습니다. 국내에서는 청주공예비엔날레가 떠오르네요. 이름에서 예상되듯 공예를 중심으로 한 전시와 행사가 펼쳐집니다. 2021년 제12회 청주공예비엔날레의 주제는 '공생의 도구'였습니다. 공예품을 일상에서 함께 살아갈 수 있는 친근한 사물로 바라볼 수 있도록 해석했어요.

청주공예비엔날레 개최 장소인 문화제조창은 1940년대에 지어진 큰 담배공장이었는데 산업화에 밀려 2004년 가동이 중단되고 현재는 시민을 위한 문화공간으로 사용하고 있습니다. 비엔날레에 맞추어 '청주국제공예공모전'도 열리는데, 여기에 흥미로운 점이 있습니다. 공예품만 대상이 아니고 아이디어, 즉 기획도 공모 대상이란 점이에요. 마침 제가 이 공모전의 SNS 홍보를 하게 되었는데 기획자와 기획자의 역량을 재화로 인식한다는 점, 그 주제가 지역 예술 연구를 지향하고

있다는 점에서 고무적이었답니다.

　국내 비엔날레 중 하나 더 소개할게요. 부산비엔날레조
직위원회에서 주관하는 '바다미술제'입니다. 바다미술제는
1987년부터 88 서울올림픽의 프레올림픽(공식 올림픽이 열리기
전 시험삼아 진행되는 비공식 대회) 문화 행사의 일환으로 시작되
었는데요. 2000년부터 2010년까지 부산 비엔날레에 통합되
어 개최되다가 2011년부터는 독립된 미술제로서 2년마다 열
리고 있답니다. 현장에서 작품이 거래되지 않는다는 점, 전시
주제와 내용이 동시대성과 탈지역주의를 내포한다는 점, 격
년으로 열린다는 점에서 비엔날레의 성격을 띤 미술 축제라
고 할 수 있습니다.

　2021년 바다미술제는 〈인간과 비인간: 아상블라주〉라는 제
목으로 부산 일광해수욕장에서 열렸는데요. 일광해수욕장은
부산 시내와 떨어져 있어 광안리, 해운대보다 차분한 느낌의
바다였어요. 바다미술제의 묘미는 탁 트인 바다를 배경으로
모래사장 위에 설치된 미술 작품 사이를 배회하며 감상하고
추억을 남기는 것입니다. 자연과 예술이 어우러져 그 위로 햇
살이 비치는 모습은 아무렇게나 찍어도 사진이 참 잘 나와요.

　비엔날레 소개를 받으니, 어떤가요? 까탈스러워 보여서 친
해지기 힘들거라 생각했는데 꽤나 이야깃거리가 많은 친구
이지 않나요.

비엔날레는 전시관을 따라 자연스럽게 떠나는 여행과 같습니다. 2021년 제13회 광주비엔날레는 광주비엔날레전시관, 국립광주박물관, 광주극장, 호랑가시나무 아트폴리곤, 구 국군광주병원, 은암미술관, 국립아시아문화전당, 광주문화재단까지 총 8개의 장소를 전시관으로 지정했습니다. 여길 전부 돌아본다면 광주를 한 바퀴 돌아본 느낌일 거예요.

지도에서 각각의 전시관을 찾아보고 동선을 파악하며 관람 순서를 정합니다. 가는 길 사이에 있는 맛집도 찾아봐요. 여행 계획을 세우는 것과 비슷하죠? 저는 1박 2일 일정으로 다녀오느라 전시관 모두를 가볼 수는 없었어요. 이럴 때는 메인 전시관을 포함해 꼭 가보고 싶은 두세 군데를 골라 동선을 짭니다. 무리해서 보는 것보다 가능한 범위에서 충분히 즐기는 것이 더 근사한 추억이 되거든요. 그래도 커미션 작품이 있는 공간은 꼭 방문하기를 추천합니다. '커미션'이란 비엔날레의 주제에 맞는 새로운 작품을 작가에게 의뢰하는 것을 말해요. 비엔날레를 위한 작품이 탄생하는 거죠. 오직 현장에서만 감상할 수 있으니 전시장을 찾는 중요한 이유가 됩니다.

저는 광주비엔날레 커미션 작품을 전시한 '구 국군광주병원'이 가장 인상에 남았어요. 시오타 치하루의 〈신의 언어〉, 마이크 넬슨의 〈거울의 울림(장소의 맹점, 다른 이를 위한 표식)〉, 이불의 〈태양의 고시〉, 임민욱의 〈채의진

과 천 개의 지팡이〉처럼 새로운 작품을 감상할 수 있었는데, 그중 가장 긴 여운이 남은 작품은 임민욱 작가의 〈채의진과 천 개의 지팡이〉였습니다.

빛 한 줄기 제대로 들어오지 않는 어두운 방 안에 지팡이가 마구잡이로 놓여있어요. 구석에 숨어 있는 것 같기도 하죠. 누운 지팡이들을 지나 커튼 하나를 걷어 내고 다른 공간으로 이동하면 갑자기 눈부신 햇살이 잔뜩 쏟아지는 복도가 펼쳐집니다. 복도 양옆으로 수백, 수천 개에 가까운 지팡이가 놓인 것을 볼 수 있어요.

이 작품은 한 끔찍한 사건으로부터 시작됩니다. 1949년 문경 석달 마을에서 벌어진 민간인 학살 사건이죠. 당시 생존자였던 채의진 작가는 평생을 이 사건의 진상 규명을 위해 애썼습니다. 지팡이는 채의진 작가가 생전에 희생자들을 기리며 만든 거였어요. 이 지팡이를 임민욱 작가가 모아서 설치 미술로 재탄생 시켰습니다.

그는 지팡이가 어두운 방에 위태롭게 숨어있다가 밝은 빛을 받게끔 동선을 설계함으로써 희생자들의 상처가 치유되길 바라는 마음을 담았습니다. 더는 제구실할 수 없는 폐업한 병원▪과 오랜 역사의 아픔이 한 공간에서 만나니 마음이 더 먹먹해지더군요. 사건을 알리려면 뉴스도 필요하지만

▪ 구 광주국군병원: 1964년 개원하여 1980년 5월 민주화운동 당시 계엄사에 연행되어 고문당한 학생과 시민이 치료받았던 병원입니다. 2007년 함평으로 이전한 후 옛 병원은 도심 속 폐허처럼 남았으나 최근 시민에게 개방되면서 비엔날레 전시 장소로도 활용되고 있어요. 낡은 것 그대로의 모습과 무성하게 자란 수풀이 어쩐지 으스스한 분위기를 내지만 광주의 역사를 잘 기억하고 있다는 인상을 줘요.

예술도 충분히 역할을 할 수 있습니다. 이 작품이 아니었다면 처참했던 이 사건을 평생 몰랐을 테니까요.

의미 깊은 커미션 작품까지 봤다면 비엔날레의 절반은 즐긴 겁니다. 이제 광주의 맛집과 카페를 방문해봐야죠. 광주를 떠나기 전 '손탁앤아이허'라는 북카페를 찾았어요. 예술 서적이 있는 인테리어가 멋진 곳이었어요. 2층 소파에서 조용히 비엔날레 팸플릿을 다시 읽었습니다. 전시를 되뇌어보는 시간을 갖는 것도 참 좋더라고요. 잠깐의 여유 덕분에 비엔날레 경험이 근사한 여행으로 남았습니다.

국내 비엔날레 정보	해외 비엔날레 정보
광주비엔날레 일정: 9월 (since 1995) 인스타그램: @gwangjubiennale	베니스 비엔날레 일정: 6~11월 (since 1895) 인스타그램: @labiennale
부산비엔날레 일정: 9~11월 (since 2002) 인스타그램: @busanbiennale	휘트니 비엔날레 일정: 10월(since 1932), 뉴욕 인스타그램: @whitneymuseum
청주공예비엔날레 일정: 10월 (since 1999) 인스타그램: @craftbiennale	상파울루 비엔날레 일정: 9~12월 (since 1951) 인스타그램: @bienalsaopaulo
창원조각비엔날레 일정: 9~10월 (since 2012) 인스타그램: @changwonbiennale	베를린 비엔날레 일정: 6~9월 (since 1998) 인스타그램: @berlinbiennale
서울미디어시티 비엔날레 일정: 9~11월 (since 2000) 인스타그램:@seoulmediacitybiennale	리옹 비엔날레 일정: 9월~이듬해 1월 (since 1984) 인스타그램: @biennaledelyon
바다미술제 일정: 9~10월 (since 2011) 장소: 부산 일대 해수욕장	하바나 비엔날레 일정: 4~6월 (since 1984) 인스타그램: @bienaldelahabana
제주비엔날레 일정: 11월-이듬해 2월(since 2017) 인스타그램: @jejubiennale.official	요하네스버그 비엔날레 일정: 9~12월 (since 1995)
강원트리엔날레 일정:3월-5월(3년 주기) 인스타그램: @gwart_official	카셀 도큐멘타 일정: 5년 주기 (since 1955) 인스타그램: @documentafifteen

* 상황에 따라 일정이 변동될 수 있습니다.

대안공간

"혹시 대안 있어요?" 문제를 해결하기 위해 종종 던지는 질문이죠. 미술계에서도 이런 질문을 통해 '대안공간'이 생겨났습니다. 1970년대 뉴욕에서 시작되었고 한국에는 1990년대부터 본격적으로 등장했어요. 대안공간은 미술관처럼 전시는 물론 연구와 출판을 겸하며 비영리 조직의 정체성을 품고 있지만 주류인 미술관과 갤러리에 물음표를 던지는 곳이기도 합니다. 미술관과 갤러리가 다루지 않는 것을 지향하는 방향으로 발전해갔고요.

대안공간은 1971년 뉴욕 소호에 문을 연 '112 그린 스트리트'에서 처음 시작되었습니다. 작가로 활동 중이던 제프리 류Jeffery Lew가 자신의 건물 일부를 동료 작가들과 공유하면서 예술의 접점이 생겼죠. 예술가들이 자유롭게 작업하고 이를 보고 싶은 다른 창작자들이 편하게 드나드는 그런 공간이 되

었습니다. 그러던 어느 날, 뉴욕타임스에 기사가 나면서 기존과는 다른 성격을 지닌 대안적 전시 공간으로서의 정체성을 정립할 수 있었지요.[2]

그들이 뾰족한 의도를 가지고 '미술관, 갤러리와는 구별되는 공간을 만들고 대안공간이라 부르겠어!'라고 다짐한 것은 아닙니다. 강렬한 창작 욕구가 만들어낸 우연한 발견 같아요. '작가들끼리 좀 뭉쳤으면 좋겠고, 열린 공간이었으면 좋겠고, 사람들이 자유로이 오가며 영감을 받았으면 좋겠는데…'라는 생각이 기존 틀을 벗어나자 대안공간이 탄생한 것이죠. 특별한 행정이나 시스템 없이 예술가와 기획자가 느슨한 공동체 의식으로 문제를 해결하고 더 나은 공간이 될 수 있도록 함께 노력한 점도 다른 주류 전시 공간과는 다른 공간을 만들었습니다. 이런 정체성이 당시 제도와 자본이 예술의 자율성을 침해할 수 있는 위험을 덜어주지 않았을까 생각해봅니다.

또한 112 그린 스트리트는 약 70년간 공장과 창고로 사용한 터라 많은 부분이 깔끔하지 못했습니다. 수리하지 않아 낡아버린 건물 곳곳에는 건축 재료가 그대로 돌출되어있었죠. 전시 공간으로서는 적합하지 않지만 재료의 물성이 거침없이 드러난 덕분에 창작자들은 이를 이용해 온갖 디스플레이를 해볼 수 있었고 작품과 공간과의 호흡을 자유롭게 맞춰볼 수도 있었어요.

마조리 스트라이더Marjorie Strider는 112 그린스트리트의 공

간을 적극적으로 활용하여 〈건물 작업Building Work #1, 1970〉을 소개했습니다. 조각 작품은 보통 하얀 전시대 위에 올려놓습니다만 이 작품은 건물 2층 창문을 전시대로 사용했습니다. 합성수지 거품을 그대로 굳혀서 만든 이 작품은 창문에서 흘러나온 것처럼 설치함으로써 작품과 공간을 분리하지 않고 주위 환경을 작품의 맥락 안으로 끌어왔습니다. 창문을 그대로 전시 가구로 이용했으니 건물도 작품의 일부가 된 셈입니다. 건물 외부에서도 볼 수 있으니 지역 주민도 자연스레 관람객이 되었고요. 창문에서 흘러나와 변색된 합성수지 거품은 당시 산업의 변화로 경제적 쇠퇴기를 겪고 있던 뉴욕 소호 지역의 모습을 함축적으로 보여주었다고 할 수 있습니다.

마침내 실험적 예술을 계속 시도해온 대안공간이 한국에도 상륙합니다. 1999년 홍대에 문을 연 '대안공간 루프'가 그 주인공이에요. 유학 중이던 예술학도들이 돌아와 보니 국내에는 퍼포먼스 아트나 다양한 개념 미술을 소개하는 전시가 부족한 겁니다. 새로운 예술을 소개한다는 사명감으로 네 명의 예술가(서진석, 박완철, 송원선, 신용식)가 모여 한국에서 '대안공간'이라고 하는 명칭을 처음 사용하여 대안공간 루프를 열었습니다.

대안공간 루프는 이후 20년이 넘는 지금까지 다양한 모습을 보여주고 있습니다. 실험적 시각 예술을 위한 전시 공간으

로 시작했지만, 허벅지밴드와 함께한 〈그림자 영상전〉처럼 음악이 있는 복합적인 이벤트를 기획하고 홍대의 카페와 클럽과도 협력했습니다. 〈전보경 개인전 : 로봇이 아닙니다〉에서는 미디어 퍼포먼스 아트와 현대 무용의 교차점을, 여섯 명의 아티스트가 함께한 〈노래하는 사람Joy of singing〉 전시에서는 음악과 시각 예술의 치환성에 대해 생각해볼 수 있었습니다.

저는 대안공간을 대학생 때 접했는데요. 당시 홍대 앞에 작업실을 두고 그림을 그리거나 공예 작품을 만드는 작가들과 어울려 지내곤 했습니다. 저 역시 그림을 그리기도 했고요. 어느 날 한 작가님이 '함께 전시해보지 않을래?'하고 제안을 해주셨어요. 전시 공간 대관료를 걱정하니 괜찮다는 겁니다.

그때 전시를 진행했던 '이너프 살롱'이란 곳은 무료로 전시 공간을 내어주는 대신 작품이나 굿즈가 팔리면 창작자와 운영자가 7:3으로 수익금을 나누었습니다. 이런 운영 방식 덕분에 큰 부담 없이 전시를 마칠 수 있었고 이후로도 워크숍이 함께하는 체험형 갤러리, 일일 레스토랑 행사를 진행했습니다. 제겐 나름의 실험 공간이었죠. 경제적 부담을 줄이면서 해보고 싶은 기획을 실현해본, 그때의 경험이 없었더라면 아마도 지금 하는 일이 막막했을 것 같습니다. 그 알쏭달쏭한 공간은 제가 문화 예술 기획자로 성장하는 데 도움이 되었습니다. '이곳은 대체 무엇을 하는 곳일까?' 답을 찾기 위해 이

것저것 공부했던 기억이 납니다. 그러다 대안공간에 대한 개념도 알게 되었죠.

대안공간이라고는 하지만 완벽한 비영리를 추구하는 것도 아니라서 최근 대안공간에 대한 회의론이 제기되고 있습니다. 앞서 소개한 '대안공간 루프'에서는 2017년, 국내에 신생 공간이 우후죽순 생기기 시작하자 계속해서 대안공간이란 이름을 안고 갈지에 대한 내부 논쟁이 있었다고 합니다.[3]

"지난 20년간 대안공간이 예술 제도 밖에서 제도와 긴장 관계를 이루며 성취한 업적을 되새기는 한편, 현재는 제도에 흡수 혹은 계열화됐음을 인정할 필요가 있다."

위 답변처럼 대안공간이 한계에 직면했음을 인정할 필요가 있습니다. 국내 대안공간은 보수적인 미술계를 향한 돌파구로 시작되었지만 이후 신진 작가의 제도권 진입을 위한 등용문에 그치는 현상이 나타났고, 무엇보다 초기 대안공간에서만 볼 수 있던 다원 예술Interdisciplinary Art■을 미술관이 수용하면서 차별점이 흐려졌어요. 경영 측면에서도 지속가능성을 담보할 수가 없습니다. 공공기금 의존성이 점점 커지면 제도권 편입은 불가피한 선택이 될 것입니다.

■ 예술 장르 간의 융합인데요. 예술과 다른 분야(과학, 기술, 사회학 등)의 접목으로 발생한 새로운 예술입니다.

결국 '대안의' 대안공간이 필요한 시점이 되었습니다. 비영리 조직인 대안공간이 독립성과 지속가능성을 위한 영리적 요소에 대한 고민이 시작된 것입니다.

2019년 서교동에 오픈한 '온수공간'의 경우 카페와 전시 공간을 동시에 운영하며 예술적 실험 공간을 지향하고 있습니다. 차보미 공간 디렉터의 인터뷰[4]에 따르면 직장인이 많이 오가는 홍대 지역 주변에 일상을 환기할 수 있는 공간을 만들고 싶었다고 합니다. 직장인들에겐 문화 예술 전시보다 카페가 익숙할 테니 커피를 마시면서 자연스레 전시 작품과 마주할 수 있게 한 것이지요. 이밖에 '도시-이미지-문화'를 매개한 에이전트를 자청하는 '오뉴월'은 비영리만을 고수하지 않고 아트페어에 참가하며 수익을 내고 있습니다.

대안공간이라는 명칭에 대해 과도한 의미 부여를 할 필요는 없겠지요. 요즘 새로 생기는 대안공간을 살펴보면 아방가르드Avant-garde*라는 모티브는 유지하면서 쇼룸, 소사이어티, 이니셔티브, 콜렉티브, 플랫폼 등 특색에 맞는 개념을 더하고 있습니다.[5]

대안공간의 미래를 생각해보면 이러한 다채로운 비즈니스 모델 구축, 새로운 정체성 수용에 박수를 보내고 싶습니다. 이

■ 기성의 예술 관념이나 형식을 부정하고 혁신적 예술을 주장한 예술 운동으로 20세기 초에 유럽에서 일어난 다다이즘, 입체파, 초현실주의를 말합니다.

밖에 또 뭐가 있을까요. 정치적이거나 급진적인 사회 운동과 비인기 장르, 미술관에서 시도하기 어려운 연구와 워크숍, 출판을 강화하는 방법도 있겠네요.

그렇다면 앞서 얘기한 최초의 대안공간 뉴욕 소호의 '112 그린 스트리트'는 어떻게 변화했을까요? 1979년 주소를 112 Greene Street에서 325 Spring Street로 이전했고[6] '화이트 칼럼스White Columns'로 이름을 변경했습니다. 그 배경에는 젠트리피케이션이 있었어요. 1970년대 낙후되었던 동네가 예술가들에 의해 활성화되자 부동산 가격이 오른 것이지요.

이처럼 대안공간의 역사는 예술적 탐닉을 향한 갈증으로 시작되어 인구이동과 부동산 이슈와 같은 사회·경제적 현상과도 얽히고설키며 흘러왔어요. 그러므로 유의미한 대안공간을 만들고 유지하려면 이 문제를 어떻게 할지 함께 고민해야 합니다. 예술과 제도권을 돌파하는 시야뿐만 아니라 사회 변화를 감지하여 대비할 수 있는 감각도 필요한 것이지요.

화이트 칼럼스 홈페이지에는 예술가 등록을 위한 메뉴가 있는데요. 아티스트는 뉴욕시의 상업 갤러리와 제휴할 수 없다는 자격 조건을 내걸고 있어요. 이곳에선 오직 예술을 위한 예술을 마음껏 펼치도록 나름의 규칙을 만든 것이라 짐작합니다.

대안공간을 제도권 주변의 움직임에만 맡길 것이 아니라,

적극적인 지원 제도가 있었으면 좋겠다는 생각도 듭니다. 대안공간은 제도권을 향해 끊임없이 물음표를 던지지만, 이와 대척점만 있다면 예술을 향한 지향점이 없다는 뜻이 아닐까요.[7] 한 번도 해보지 않은 시도를 하는 것. 대안공간이 계속 변모하더라도 해야 할 숙제가 아닐까. 이 글의 끝에서 대안공간에 대해 알게 되었다면 같이 상상해보았으면 해요. 하지만 어떤 대안이 마련되더라도 다시 벽에 부딪힐 테니 예술을 사랑하는 이가 할 수 있는 일은 대안의 대안의 대안을 계속 찾아 나서는 것이 일이 될지도 모르겠습니다.

복합문화공간

'힙스터'라고 들어보셨나요? 1940년대 미국에서 처음 등장했는데요. 재즈에 열광하는 사람을 지칭하는 은어였습니다. 이들은 주류 문화보다 고유한 생각과 독립적인 행동으로 그들만의 문화를 만들어냈어요.

이런 정체성을 이어받아 무작정 주류를 따르지 않는 사람들을 힙스터라 부르곤 합니다. 인스타그램 같은 SNS를 보면 #힙스타들의성지, #요즘힙스터들이많이가는곳 이런 해시태그를 많이 볼 수 있는데, 거기에 복합문화공간도 끼어있더라고요.

'복합문화공간'은 두 가지 이상의 문화 예술 콘텐츠를 한곳에서 즐길 수 있는 시설을 말합니다. 여러 스포츠를 같이 즐길 수 있게 만든 종합운동장처럼 큰 동선 변화 없이 문화 생활을 즐길 수 있는 곳이에요. 예술가의 작업실이자 전시 공

간이 되면서 담론을 나눌 수 있는 살롱이 있어 강연이나 북토크를 진행할 수 있지요. 쉽게 볼 수 없는 작가의 공예품을 큐레이션한 편집숍과 콘셉트가 확실한 레스토랑, 극장이 함께 있기도 합니다. 시간과 체력을 절약하며 문화생활은 물론 식사와 휴식까지 해결할 수 있어 사람들이 즐겨 찾고 있어요.

복합문화공간이 앞서 얘기한 대안공간과 크게 구별되는 점은 적극적으로 영리를 추구한다는 점입니다. 하지만 대안공간이 대안의 대안으로 독립적인 경제력을 확보하기 위해 영리를 추구하면서 이 둘의 경계가 흐려졌다는 인상을 받습니다. 비영리를 추구하는 대안공간과 영리를 추구하는 복합문화공간, 이렇게 단순히 나누지 않고 차이점을 조금 더 면밀히 정리해볼게요.

이 두 공간의 차이점 중 하나는 대항하는 존재가 있느냐 없느냐로 볼 수 있어요. 대안공간이 기존 공간, 체제, 제도에 맹점을 발견하고 채워가기 위한 진보 정신이 깃들어 있다면, 복합문화공간은 진취적인 해결책을 우선으로 하기보다 문화예술을 대중 친화적으로 하는 데 관심이 많습니다. 그래서 취향을 담은 상품과 서비스를 제공하는 수준을 넘어 작품과 체험으로 인정받으려고 해요. 전통적인 상업 공간과 예술 공간 사이에서 교집합을 만들어간다는 점이 힙스터가 추구하는 방식과 비슷하다고 느껴집니다.

진짜 힙스터는 힙스터로 불리기를 원하지 않는다고 하지

만 자신만의 라이프스타일을 추구하는 사람이라면 복합문화
공간을 궁금해하지 않을 수 없겠죠?

제약회사 사옥이던 건물을 리모델링한 복합문화공간 '피
크닉'은 낮에는 카페, 밤에는 바로 운영되는 F&B 공간과 개
성 있는 디자인 상품이 큐레이션된 편집숍이 함께 있습니
다. 그중 빌딩 전체를 탐험하듯 즐길 수 있는 전시가 가장 매
력적입니다. 〈류이치 사카모토: LIFE, LIFE〉, 〈재스퍼 모리슨:
THINGENSS〉, 〈페터 팝스트: WHITE RED PINK GREEN〉
처럼 국내에 자세히 소개된 적 없는 예술가를 조명하고▪〈명상
Mindfulness〉, 〈정원 만들기GARDENING〉처럼 사람들이 쉽게 공감
할 수 있는 기획전을 보여주고 있습니다.

2021년 가을에 막을 내린 〈정원 만들기〉 전시는 팬데믹으
로 외출이 자유롭지 못한 시기에 집 안에서 식물 가꾸기가 새
로운 취미로 떠오르자 식물에 관심이 높아진 것을 반영한 전
시라고 할 수 있습니다. 사회가 워낙 소란스럽다 보니 식물을
바라보며 소위 멍때리기도 하고 식물에 물을 주면서 잡생각
을 잠재우기도 했죠. 초록빛 나무와 알록달록한 꽃을 실컷 볼
수 있는 정원에서 정원 디자이너의 철학과 우리 주변인의 홈

▪ 〈마지막 황제〉의 OST로 오스카상을 수상하며 세계적으로 유명해진 일본의 작곡
가이자 뮤지션 류이치 사카모토(Ryuichi Sakamoto, 1952~2023), '평범함의 위대함'이
라는 디자인 철학으로 단순하고 기능적인 사물들은 디자인한 전방위 제품 디자이너
재스퍼 모리슨(Jasper Morrison, 1959~), 초현실적이고 환상적인 '움직임'을 선사하는
무대미술가 페터 팝스트(Peter Pabst, 1944~)

가드닝 이야기를 접할 수 있었습니다.

〈명상〉 전시는 제목처럼 예술 작품을 명상하듯 사색할 수 있는 구성이었습니다. 전시 소개 글은 전시 취지를 잘 설명해주고 있죠.

> "인간은 하루에 6만 가지 이상의 서로 다른 생각을 하며 살아갑니다. 어제의 후회와 내일의 걱정이 쉼 없이 교차하는 생각의 급류 사이에서 있는 그대로의 '지금 여기 나'를 솔직하게 바라보는 '명상'은 우리의 마음을 현재로 데려와 살아있는 순간을 마땅히 향유하도록 도와줍니다."

이 전시에서 선보인 작품들은 주로 시각과 촉각을 자극해 '현재의 나'에 집중하게 합니다. 명상을 실천했을 때 신체적, 정신적으로 유사한 변화를 경험할 수 있는 작품들로 구성되어있는데요. 개인적으로 전시와 가장 잘 어울린다고 생각 한 작품은 오마스페이스OMA Space▪의 〈느리게 걷기〉였습니다.

〈느리게 걷기〉는 $100m^2$ 규모에 펼쳐진 나선형 경로를 느리게 걸으며 일정 구간마다 발바닥으로 각각 다른 촉감을 느낄 수 있는 설치 작품입니다. 헤드폰에서는 시냇물이 졸졸 흐르는 소리, 바람 소리 같은 자연의 소리가 흘러나오고, 신발

▪ 자연주의 철학을 품고 창작을 이어가는 동시대 미술&디자인 스튜디오.

은 벗은 채 맨발로 천천히 걷습니다. 어둠 속에서 얇은 천으로 가려져 있는 모습은 구불구불한 오솔길이자 미로 같습니다. 그 길에는 모래, 돌멩이, 말린 식물 같은 대여섯 가지의 서로 다른 재료가 깔려 있어 밟을 때마다 낯선 듯 익숙한 감촉이 발바닥을 간지럽힙니다. 살짝 긴장돼요. 촉감이 어떻게 바뀔지 몰라 작품 이름처럼 느리게 걷게 됩니다. 그러다 잡생각은 사라지고 오직 청각, 촉각, 후각에만 집중하게 됩니다. 내가 지금 걷고 있는 건 어떤 길일까. 다 통과하고 나오면 머리가 맑아져요. 긴장한 채로 움직였지만 복잡한 생각이 사라지면서 마음과 몸이 가벼워진 것이죠. 생각이 많은 편이라 명상을 제대로 해본 적이 없는데 작품에 자연스럽게 몰입하니 편안하면서도 특별한 경험을 하게 되었습니다.

마지막 4층 테라스에서는 차 한 잔을 대접해주는데요. 차를 고르는 방식도 재미있어요. 가장 많이 느끼는 감정을 선택하면 이를 풀어주거나 북돋아주는 차를 내어줍니다. 저는 분노와 우울을 선택했습니다. 그런데 진짜 효능이 있었나 봅니다. 응어리가 풀려 집으로 돌아올 수 있었답니다.

그밖에 흥미로운 복합문화공간으로 홍대의 '취향관'도 있습니다. 2층 가정집을 개조해서 친구 집에 놀러 간 느낌을 주는 곳이에요. 멤버십으로 운영되는 곳이지만 일정 기간 멤버십이 아닌 사람도 입장 가능한 팝업 바를 열었다기에 궁금한 마음에 다녀왔습니다. 칵테일과 음악 그리고 재밌는 예술이

함께 있었습니다. 인터렉티브 미디어 아트Interactive Media Art▪
였는데요. 예를 들면 이런 거예요. 벽에 걸린 스크린 앞 테이
블에 직사각형 모양의 센서가 있습니다. 그 위에 손을 대고
움직이면 스크린 영상 속 입체 모형이 손 모양에 맞춰 움직여
요. 주먹을 쥐면 동그랗게 말린 모양이 되고, 펴면 흩어지고,
왼쪽으로 손가락을 옮기면 왼쪽으로 가죠. 소서니(@sosunny)
의 〈무의식Subconscious〉이라는 작품인데요. 움직임에 따라 변
하는 영상 속 오브제에 저도 모르게 집중하게 되더라고요.

　물론 활력있는 복합문화공간 경영이 쉬운 것은 아닙니다.
최정화 작가가 만든 복합문화공간 '꿀ggooll'은 2010년에 문을
열었다가 3년 후인 2013년에 문을 닫았어요. 전시장 '꿀&꿀
풀'을 비롯해 카페와 바, 지하에는 공연장 '꽃땅'이 있는 전
시와 공연이 함께 있는 공간이었습니다. 신진 작가들과 교류
하는 등 성과도 있었지만 끝내 운영을 종료했죠. 사실 개인
이 운영하는 공간뿐만이 아니에요. 2007년 호주 뉴사우스웨
일스 예술위원회에서 만든 '캐리지웍스Carriageworks' 역시 존
폐 위기에 처했다는 소식을 들었습니다.
　캐리지웍스는 시드니에 있는 가장 큰 복합문화공간으로

▪ 직역하면 '상호 작용 예술'이라고 할 수 있는데 재현에서 탈피하여 매체를 통하여
관람자의 참여를 유도하고 그로 인해 유발된 행위를 통하여 과정과 변화를 담아내는
미술입니다. 상호작용을 통한 관객의 참여와 소통이 가장 중요해요.

지역의 동시대 문화 예술을 소개하는, 매년 100만 명이 넘는 관람객이 방문하던 곳인데요. 19세기 화물 열차가 자주 다니던 산업 공간을 보존하여 철로와 플랫폼까지 그대로 남아있지요. 전형적인 전시 공간과는 달라서 특별한 감상을 선사합니다. 그런데 개인이 운영 주체도 아니고 개성 있는 대규모 복합문화공간이 사라질 위기에 처하다니요. 다분히 충격적입니다. 정부지원금과 기부금이 줄어든 데다가 코로나로 인해 관광객이 급격히 감소하면서 재정난이 온 것입니다. 이는 캐리지웍스뿐만 아니라 현재 예술계 전체를 덮친 위기이기도 합니다.

따라서 복합문화공간도 진화한 모델이 필요하다는 의견이 나오고 있습니다. 대중 친화적으로 문화 예술을 경험할 수 있는 공간의 정체성은 유지하면서 지속 가능한 운영 방안에 대해 논의가 필요합니다. 저는 공간 모델에 관심이 많은 기획자로서 틈날 때마다 관련 책을 읽으며 고민해보곤 하는데요. 야마자키 료의《커뮤니티 디자인》에서 그럴듯한 실마리를 발견했습니다.

"제아무리 심혈을 기울여 디자인한 공원이라도 사람의 발길이 끊어지면 금세 적막한 곳으로 변해 버리고 만다. 사람을 이끄는 즐거운 공원이란 무엇인가. 물질을 디자인하는 것보다 중요한 무엇이 있는 것은 아닐까."

모두를 위한 공원을 만든다고 할 때 아무리 좋은 공원도 사람이 모이지 않는다면 무의미해지겠죠. 공원의 초록빛만큼이나 생기를 불어넣을 사람들을 모으기 위해 '무언가'를 실행해야 합니다. 공원에 버려진 쓰레기를 재활용해 만든 소품으로 프리마켓을 연다든지, 지역 주민과 예술가가 함께 피크닉을 즐긴다든지. 공원이 하드웨어라면 그 '무언가'는 소프트웨어인 거죠. 책 속 문장을 살펴보면 앞으로 복합문화공간의 방향성을 조금씩 찾아갈 수 있을 것 같습니다.

공공미술

《세계미술용어사전》에서는 공공미술을 다음과 같이 정의하고 있습니다.

"지역 사회를 위해 제작되고 지역 사회가 소유하는 미술"

빌딩 앞에 세워진 조형물이나 공원에서 조각 작품을 본 적 있을 거예요. 이를 볼 수 있게 된 이유는 크게 두 가지인데, '제도적 측면의 미술을 위한 일정 지분 투자'와 '공공장소 미술 프로젝트에 책정된 예술 기금' 때문입니다. 전자는 연면적 1만m^2 이상의 건물을 건축할 때 예산액의 1%를 미술 작품을 위해 사용해야 하므로 빌딩 앞에 거대한 조각을 설치하곤 합니다. 후자는 지역 사회에서 공공장소에 전시할 미술 작품을 수집하거나 의뢰하는 것입니다. 개념은 이렇지만 오늘날 공

공미술은 더 복잡하고 입체적입니다.

1967년 《도시 속의 미술Art in a City》에서 '공공미술'이라는 용어를 처음 언급한 것으로 알려진 존 월렛은 큐레이터, 갤러리스트, 평론가, 컬렉터와 같은 소수가 누리는 향유의 시선이 다수를 대변하는 것에 대해 비판적이었습니다. 그래서 '사적인 경험 혹은 취향의 대상'[8]으로서의 미술이 아닌 공공의 이익을 위한 미술을 제안했습니다.

이후 《새 장르 공공미술: 지형 그리기Mapping the Terrain: New Genre Public Art》를 통해 수잔 레이시는 공공미술을 사회문화적이며 정치적인 매체로 인식하면서 공공미술의 개념을 사회적 영역으로 확장시켰어요. 그 결과 공공미술은 소정의 공공 의무을 띠거나 순수한 예술가의 발자취로 남을 수 있게 되었습니다.

조나단 보로프스키Jonathan Borofsky의 작품은 그 중간 지점을 잘 보여주는데요. 서울 광화문 흥국생명 사옥 앞에는 망치를 들고 있는 웬만한 빌딩 높이의 거대한 인간이 있습니다. 키는 22m, 몸무게는 50톤에 달하는 그의 이름은 〈망치질하는 사람Hammering Man〉입니다. 시각적으로 충분히 주목할 만합니다. 그리고 사람들이 노동하며 생계를 이어 나가는 도시와도 참 잘 어울리고요. 〈망치질하는 사람〉은 매일 천천히 망치질을 반복합니다. 날이 좋아도, 흐려도, 비가 와도, 눈이 와도, 추워도, 더워도 자신에게 주어진 망치질을 해냅니다.

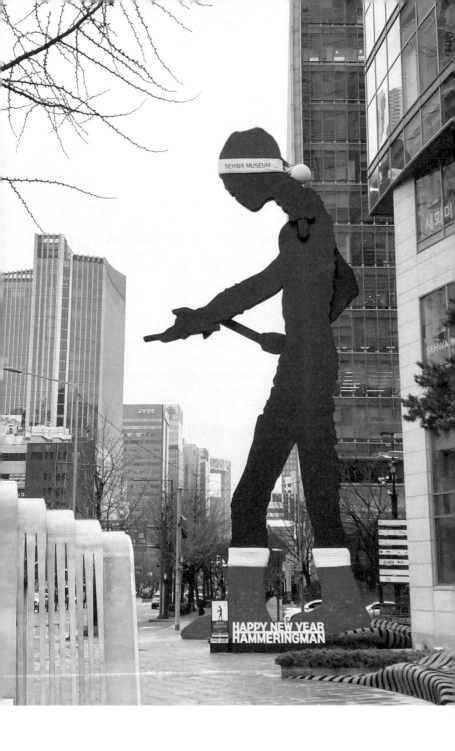

서울의 중심인 광화문은 굉장히 북적입니다. 수많은 빌딩 안에서 수많은 사람이 일하고 있습니다. 그들 중에는 여유를 누리는 이도, 좀처럼 삶이 나아지지 않는 이도 있을 것입니다. 잠을 못 자 피곤한 날에도 이유 없이 울적한 날에도 출근해서 일하며 삶에 책임을 다하는 것처럼 〈망치질하는 사람〉도 그렇습니다. 작가가 준 임무에 책임을 집니다. 작가는 〈망치질하는 사람〉이 모든 노동자를 대변한다고 말했어요. 이렇듯 조나단 보로프스키는 세계 여러 도시의 공공장소에 대형 조각 설치 작업을 하며 메시지를 꾸준히 전하고 있습니다.

한편 오늘날 공공미술은 지역 사회 발전과 도시 재생을 빼놓고 논하기는 어렵습니다. 산업이 고도화됨에 따라 낙후된 지역이 나타나자 도시 계획의 필요성이 대두되면서 그 해결책으로 예술을 떠올렸기 때문인데요. 사람들이 떠나고 좀처럼 찾아오지 않는 동네에 예술을 통해 활력을 심어주는 것입니다. 대표적으로 부산 '감천 마을'이 있습니다. 한국 전쟁 당시 부산으로 온 피난민들이 정착하여 이룬 이 마을은 산비탈에 있는데요. 인근 산업단지가 몰락하면서 상당한 인구 감소 현상이 있었습니다. 1995년부터 2016년까지 통계에 의하면 약 60%의 인구 감소율을 보였다고 해요. 마을 사람 절반 이상이 떠난 겁니다. 남아있는 인구 대부분도 고령층과 저소득층이라 지속해서 눈여겨봐야 할 지역이 되어버렸습니다.

2007년 마을을 되살리기 위해 재개발이 논의되었으나 이마저도 흐지부지되어버렸어요. 대신 도시 재생이란 다른 방법을 제안합니다.

재개발이 기존 건물을 밀어버리고 새로 건축하는 방법이라면 도시 재생 사업은 기존의 모습을 최대한 유지하면서 주위 환경을 보수 및 개선하는 것에 초점을 맞춥니다. 감천 마을은 환경 개선을 위한 방법으로 예술가를 불러 주민과 함께 벽화를 그렸습니다. 그러자 높은 지형 구조로 형성된 독특한 분위기와 화사한 벽화 그림이 입소문을 타고 점차 관광지로 알려지기 시작했습니다. 팬데믹 이전이었던 2019년 연간 방문객 200만 명 이상, 이중 외국인 관광객만 60% 이상을 차지할 정도였지요.

그러나 더 깊이 생각해봐야 할 문제가 있습니다. 관광지로 성장하면서 상권이 발달하고 그 수익이 지역 주민에게 나눠지는지, 경제적 이익과 함께 삶의 질이 향상되었는지에 대한 질문에는 아직 답을 찾지 못했습니다. 관광으로 인한 소음과 사생활 침해도 문제이고요. 그런데도 지역에 공공미술을 끌어들이는 이유는 무엇일까요? 감천 마을의 예처럼 더 나은 환경을 만들려는 의도와 예술가, 주민들이 함께 그림을 그리던 모든 과정에 치유의 힘이 있었을 거로 생각해요. 결국 공공미술도 사람을 위한 예술이니까요.

해외 사례로는 2021년 파리에서 진행된 〈개선문 둘러싸기 L'Arc de Triomphe, Wrapped〉를 소개하고 싶습니다. 이 프로젝트는 앞서 이야기한 지역 사회 발전이나 도시 재생보다는 예술을 통한 도시 브랜딩, 디자인에 가깝다고 볼 수 있습니다. 이를 진행한 크리스토와 잔클로드Christo and Jeanne-Claude▪는 자연을 목적어로 두고 천과 밧줄을 이용해 포장하는 작업을 해왔습니다. "풀과 나무를 천과 밧줄로 포장한다."라는 문장으로 그의 작업 방식을 설명할 수 있는데요. 자연을 대상으로 하면서 공공미술의 확장이기도 한 '대지 미술'▪▪입니다.

그들은 1985년 파리 퐁네프 다리 전체를 천으로 감싸는 프로젝트를 진행했고, 1995년에는 베를린 국회의사당을 천으로 감싸기도 했어요. 자연이 아닌 인공물이라는 점이 의아할 수 있지만, 때때로 어떤 인공물은 그 도시와 떼려야 뗄 수 없는 자연물 같은 존재가 되니까요. 이런 맥락에서 충분히 이해되는 선택이었습니다. 늘상 보이던 것이 포장해서 눈에 보이지 않으니 그 사이에서 느껴지는 차이, 건축물이나 장소가 가진 상징성을 다시 생각하게 합니다.

▪ 크리스토 블라디미로프자바체프(Christo Vladimirov Javacheff, 1935~2020)와 잔클로드(Jeanne-Claude, 1935~2009), 두 작가는 부부이자 '크리스토와 잔클로드'라고 불리는 예술적 동지입니다. 잔클로드가 먼저 세상을 떠나기 전까지 '개선문 포장 프로젝트'를 함께 설계했고 2021년 진행되었지만 결국 크리스토마저 죽음을 맞이했습니다. 두 부부 모두 자신들의 작품을 실제 보진 못했어요.
▪▪ 대지를 캔버스 삼고 바위, 나무, 물 등의 자연을 재료로 삼아 활용하는 예술을 말합니다. 'Earth Work', 'Land Work'라고도 불러요.

무역센터 앞에서 큰 파도가 일렁입니다. 금방이라도 도로 위로 쏟아질 듯 넘실거리죠. 도로 위 사람들은 찰칵찰칵 사진과 동영상을 찍기 바쁩니다. 코엑스 아티움의 거대한 전광판 화면을 통해 구현된 영상입니다. 이것은 '디스트릭트d'strict'라고 하는 미디어 제작사에서 만든 〈웨이브wave〉입니다. 회사가 공공미술의 하나로 무상으로 제공했다고 해요. 도심 속 광고판을 특별하게 채울 수 있어서 좋고, 디스트릭트는 자기 기술을 홍보할 수 있어서 좋고, 시민은 일상에서 파도의 시원함을 느낄 수 있어 즐거웠습니다. 모두가 하나씩 얻어가는 공공미술 프로젝트였습니다.

〈웨이브〉는 국제갤러리에서도 전시되었습니다. 국제갤러리 제3전시관은 칸막이 하나 없는 원룸 형태의 전시실인데요. 이곳을 완전히 깜깜하게 만들어서 프로젝터 빔으로 파도 영상을 쏘니 밤바다 풍경이 눈앞에 펼쳐졌습니다. 파도 사이를 아니 빛 사이를 가로질러 마치 파도 속으로, 파도 위를 걷는 느낌을 받을 수 있었습니다.

이를 두고 두 가지 의견이 대립하였습니다. 이것이 예술성을 담고 있느냐 아니면 상업적 목적을 가진 단순한 심미적 경험일 뿐이냐. 이에 대해 갤러리 측은 예술이란 일상에 환기를 주는 것이므로 예술이 될 수 있다고 말합니다.

예술이 일상에 새로운 자극을 주는 효과가 있는 건 맞지만, 그것이 동시대 미술 작품의 영역으로 들어오려면 지속해

서 보여주는 메시지가 있어야 합니다. 아름답고 새로운 것은 분명 흥미롭습니다. 하지만 미술사와 함께 공공미술의 변화 과정을 떠올려보면 아름다움과 참신함만으로는 예술의 영역에 머무르기 힘듦을 알 수 있습니다. 작품만의 시선, 즉 철학이 있어야 하죠. 앞으로는 고난도의 기술을 토대로 뚜렷한 철학까지 더해진 작품성을 겸비한 공공 미디어 영상을 기대해 봅니다.

공공미술 기획 의도에 좀 더 가깝게 부합하는 사례도 있습니다. 2021년 5월 한 달 동안 전시되었던 데이비드 호크니David Hockney의 〈해돋이〉입니다. 〈웨이브〉와 마찬가지로 코엑스 아티움 스크린을 통해 보여졌는데요. 데이비드 호크니가 해돋이를 주제로 프랑스 노르망디에서 아이패드로 작업한 2분 30초 분량의 애니메이션입니다. 노란빛이 오렌지빛으로 점점 붉게 타오르는 태양이 그곳 풍경을 상상하게 만들어요.

작가는 "우리 눈에 비친 세상은 어떠한가? 세상의 아름다움을 보기 위해서는 시간이 필요하다. 대형 스크린에 펼쳐질 나의 작품과 마주할 모든 이가 이를 경험하기를 바란다."라는 말을 남겼습니다.

이 메시지는 두 가지로 해석됩니다. 첫째, 이 작품은 종일 반복되는 것이 아니라 2021년 5월 한 달 동안 저녁 8시 21분 정각에 재생되었습니다. 하루 중 오직 그때만 볼 수 있죠. 그

러니 이 작품과 마주하려면 작가의 말처럼 기다림이 필요하고 심지어 약속이 필요할지도 모릅니다.

둘째, 지금의 상황과도 통하는 말이라고 해석할 수 있습니다. 팬데믹으로 많은 사람의 발이 묶이면서 추억을 쌓을 기회를 얻지 못했습니다. 다시 일상과 일탈을 되찾기까지는 절대적인 시간이 필요하지요. 작품 〈해돋이〉가 도시를 비출 수 있게 도움을 준 글로벌 공공미술 프로젝트 CIRCA도 이 작품이 코로나19로 인한 대봉쇄로부터 풀려나기 시작한 여러 국가에 희망과 협력을 상징하는 봄날의 도래를 알리는 메시지라고 소개했습니다.

어쩌면 공공미술의 필요성에 의문을 가질 수도 있습니다. 소중한 건축비와 세금으로 왜 미술 작품을 만들어야 할까요?

우선 경제적인 효과가 있습니다. 예술가는 창작 활동으로 돈을 벌게 되고, 환경이 쾌적해진 곳에는 사람이 모이게 되니 소비가 일어납니다.

정서적인 효과도 있어요. 시민에게 아름다움을 선물할 수 있고 필요한 메시지를 전달할 수 있습니다. 장애인 차별, 기후 위기와 같은 관심이 필요한 사회적 이슈를 공공미술 작품에 담기도 하니까요. 이런 두 가지 측면의 효과가 합쳐져 도시의 지속가능성을 높일 수 있습니다.

그런데도 사람들이 공공미술에 회의감을 갖는 이유는 부

작용도 많기 때문입니다. 보여주기식, 이해관계만을 따진 공공미술 프로젝트는 아름다움과 돈 모두를 낭비하니까요. 그러니 시의적절한 주제 선정과 공정한 심사를 통해 공공미술이 시작되어야겠죠. 이를 위해 주민들의 의견을 듣는 창구도 마련되어야 할 것입니다. 무엇보다 공공미술 작품이 훼손되지 않게 '관리'의 중요성도 짚어 보아야겠고요. 공공미술 활동이 계속 이어질 수 있도록 꾸준한 관심이 필요합니다.

공공미술은 누구나 볼 수 있는 오픈된 장소에서 펼쳐집니다. '우연'이란 요소를 배제할 수 없지요. 그때의 상황이나 감정에 영향을 받고 그날의 날씨에 따라서도 다르게 느껴질 수 있습니다. 음악을 들으며 지나가다가, 연인을 만나러 가는 길에, 눈이 소복소복 온 날에 우연히 공공미술 작품을 봤다면 그 순간 듣고 있던 노래가, 감정이, 날씨가 작품을 달리 보이게 합니다.

2021년 5월 30일은 비가 내렸습니다. 그런데 정확히 8시 21분이 되자 데이비드 호크니 특유의 쨍한 색감이 스크린을 물들였습니다. 스크린에서는 해가 붉게 타고 있는데, 제 주위는 추적추적 비가 내리는 것이 아이러니하게 느껴졌습니다. 마치 물에 젖지 않는 불씨 같은 느낌. 그런 생각이 들 때쯤 화면에는 이런 문장이 새겨졌습니다.

"Remember you cannot look at the sun or death for very long."
태양 혹은 죽음을 오랫동안 바라볼 수 없음을 기억하라.

아름답거나 슬프거나 삶 속에선 모두 찰나라는 생각이 들었습니다. 아마 비 때문이었나 봅니다. 비로 인해 감상은 예상과 완전히 달라졌습니다. 활기찬 희망을 느낄 것이라 짐작했는데 어쩐지 조금 쓰라리기도 했으니까요.

명품 브랜드 미술관

저는 가끔 명품 브랜드를 찾습니다. 가방을 사기 위해서가 아니라 전시를 보기 위해서요. 명품 매장에서는 어떤 전시가 열릴까요? 브랜드 관련 전시만은 아닙니다. 창립 연도에 맞춰 종종 브랜드 히스토리에 관한 전시가 열리긴 하지만 미술관이나 갤러리처럼 예술 작품을 감상할 수도 있습니다.

서울 청담동에는 명품 브랜드 쇼룸이 많이 모여있는데요. 브랜드 정체성을 효과적으로 드러내어 잠재 고객을 모으기 위해 브랜드 쇼룸에 전시장을 함께 두는 경우가 있어요. 예를 들어 루이비통은 '에스 피스 루이비통'이란 지하 1층부터 지상 4층의 건물에 4층 전체를 전시장으로 운영합니다. 저는 2019년 개관한 뒤로 열린 전시를 모두 다녀왔는데요. 재단 컬렉션에 소장된 자코메티의 대표 조각 8점을 전시한 〈알베르토 자코메티 컬렉션 소장품 전〉부터 앤디 워홀의 자화상을 중

심으로 큐레이션한 〈앤디 워홀: 앤디를 찾아서〉까지 화려합니다. 그중 루이비통의 새로운 크리에이티브 디렉터였던 버질 아블로Virgil Abloh가 큐레이팅한 〈커밍 오브 에이지COMING OF AGE〉 관람 경험을 나눌게요.

전시 제목이자 '성년'을 의미하는 'COMING OF AGE'는 어른이 되어가는 청춘의 모습을 담은 사진전입니다. 세계 곳곳의 사진작가 18인이 찍은 아이들이 뛰어노는 모습, 학교에서 공부하는 모습, 악기 연습을 하는 모습 등을 볼 수 있었죠. 재미있는 건 사진을 걸어둔 방식이었어요. 액자에 넣지 않고 압정과 클립을 사용해서 포스터처럼 그대로 벽에 걸었습니다. 전시장이 아니라 내 방에 걸어둔 것처럼 연출했죠.

버질 아블로는 대학에서 건축을 공부한 패션 비전공자이지만 서브컬쳐Subcultures▪와 예술의 흥미로운 교집합을 가지고 스트릿 패션을 하이엔드 패션에 접목합니다. 그가 초창기 패션업계에서 보여줬던 행보는 개념 미술▪▪의 레디메이드Ready-made▪▪▪와 무척 비슷한데요. 중고 매장에서 약 40달러에

▪ 사회의 지배적 문화와는 다른, 청소년이나 히피 등 특정 사회 집단에서 생겨나는 독특한 문화를 의미합니다.
▪▪ 작품의 결과물보다 작품에 관한 아이디어와 과정도 이미 예술이라 생각하는 미술 경향인데요. 제3선시실에서 자세히 알려드릴게요.
▪▪▪ 기성품에 작가가 의미를 부여하여 새로운 가치를 지닌 예술품으로 만드는 것이에요.

구매한 브랜드 티셔츠에 "PYREX, 23"를 프린트한 뒤 열 배가 넘은 가격에 되팔았습니다. 이런 퍼포먼스를 바탕으로 명품 패션에도 진출할 수 있었죠. 2018년에 버질 아블로가 합류하며 루이비통 디자인에도 개성을 담은 자유로움이 장악합니다. 〈커밍 오브 에이지〉는 브랜드의 디자인 전략마저 느낄수 있는 전시였습니다.

루이비통이 유명 작가들의 컬렉션을 소개하며 브랜드 이미지를 어필했다면 에르메스는 2000년부터 에르메스 코리아 주관의 미술상을 만들어 한국 동시대 미술가를 발굴하고 성장할 수 있게 도움을 주고 있습니다. 김범, 박이소, 양혜규, 서도호, 박찬경 등 한국을 대표하는 작가들이 미술상을 수상하여 작업에 탄력을 받았지요. 2021년 에르메스 재단 미술상에는 체리 장이 최연소 수상자로 선정되며 미술계 화제가 되었습니다.

'체리 장'은 시각 예술가 류성실의 부캐이자 예술적 페르소나입니다. 류성실은 다소 기괴하게 체리 장으로 분장하고 죽음 이후 천사로 부활해 인생 2막을 시작한 존재라는 정체성을 부여했습니다. 체리 장은 BJ 모습을 하고선 일등 시민이 되는 방법, 부자 되는 방법 같은 그럴듯한 이야기를 쏟아냅니다. 신자유주의 시대에 누구나 솔깃할 만한 미끼를 통해돈을 버는 세태를 풍자한 것이지요. 한편으론 '이것을 걸치

면 당신도 멋진 사람이 될 수 있다!'와 같은 심리를 자극하는 마케팅 전략이 떠오르는데요. 명품 브랜드도 이런 맥락에서 자유로울 순 없지요. 이런 현상을 꼬집은 작가의 개인전을 에르메스 브랜드 전시장에서 볼 수 있으니 아이러니한 매력이 기대됩니다.

지금까지 쇼룸과 함께 마련된 전시장을 살펴보았는데요. 이제 브랜드 쇼룸에서 분리된 '독립된 전시 공간'에 관해 이야기해볼게요. 브랜드가 설립한 예술 재단으로부터 운영되는 미술관이 그 주인공입니다. 브랜드의 자본력을 빌린다는 점에서 일종의 기업 미술관으로 분류될 수 있습니다.

대표적으로 파리에 있는 '퐁다시옹 까르띠에Fondation Cartier pour l'art contemporain'을 들 수 있습니다. 럭셔리 브랜드 까르띠에 현대미술재단에서 운영하고 있어요. 건축가 장 누벨Jean Nouvel의 설계로 1994년 완공되었으며 벽돌이나 시멘트가 아닌 유리로 둘러싸여 자연광과 호흡이 돋보입니다. 퐁다시옹 까르띠에는 '노마딕 나이트Nomadic Nights'라는 정기 행사를 진행하는데요. 시각 예술가 외의 음악가, 무용가 등 다양한 문화 예술 전문가가 함께 공연을 선보입니다. 비슷한 듯 다른 이들의 만남을 주선하여 예술이 주는 신선함을 느끼게 하지요.

'폰다치오네 프라다Fondazione Prada'도 이야기해볼게요. 프라다재단이 건축가 렘 콜하스Rem Koolhaas와 함께 2015년에

밀라노에 지은 미술관입니다. 프라다 수석 디자이너 미우치아 프라다는 패션과 미술의 영역을 확실히 구별하려 합니다. 순수 미술의 발전을 소망하며 시각 예술을 취미 중 하나가 아닌 전문성을 지향하는 두 번째 일로 생각하기 때문입니다. 미우치아 프라다는 예술의 무목적성을 믿으며 오직 예술이기에 가능한 기상천외한 시도에 투자한다고 해요.[9] 그 마음을 다 알 순 없겠지만 대부분의 하이엔드 브랜드 리더들이 회사의 이익이나 개인의 명예를 위해 미술관을 짓는 것도 간과할 수 없지요. 저는 인터뷰에서 미우치아 프라다가 "프라다를 위한 예술이 무슨 의미가 있는가? 예술은 예술 자체일 때 의미가 있다."라고 한 말이 기억에 남습니다. 좋습니다. 오직 예술을 위한 예술을 지향하는 투자도 필요하니까요.

예술을 끌어들이는 명품 브랜드의 색다른 방법도 있어요. 바로 상품 그 자체입니다. 루이비통은 카퓌신 백Capucines Bag▪을 현대 미술 작가들에게 캔버스로 내어주는 〈아트 카퓌신 프로젝트ARTYCAPUCINES〉를 진행하고 있습니다. 2019년부터 시작된 이 콜라보레이션▪▪은 그레고어 힐데브란트Gregor Hildebrandt, 도나 후앙카Donna Huanca, 황유싱Huang Yuxing, 비크 무니스

▪ 파리 루이비통 매장 1호점의 이름을 딴 사다리꼴 모양의 각 잡힌 가방으로 루이비통의 대표 상품 중 하나예요.
▪▪ 2022년에는 한국의 박서보 작가가 참여했어요.

Vik Muniz, 파올라 피비Paola Pivi, 쩡판즈Zeng Fanzhi 작가들이 함께 했습니다. 가방이기 이전에 하나의 예술 작품으로서 갖는 독특한 아름다움이 호기심을 불러일으킵니다. 가방이 아니라 하나의 오브제랄까요.

가장 인상 깊었던 건 그레고어 힐데브란트의 카퓌신 백[10]이에요. 하얀색 캔버스에 두꺼운 붓으로 먹을 이리저리 발라 놓은 것 같아요. 작가는 베를린을 기반으로 활동하며 주로 카세트테이프, 비디오테이프를 활용해 회화와 조각, 콜라주, 설치 작업을 합니다. 그는 특유의 찢어내기rip-off기법으로 카세트테이프의 마그네틱 코팅을 붙였다 떼어내며 남는 흑백 이미지를 가방 앞면과 뒷면에 새겼어요. 남겨진 테이프는 결코 재생될 수 없겠지만, 필름이 스쳐 지나간 흔적은 지난 추억을 떠올리게 합니다.

현대 미술과의 브랜딩에 적극적인 루이비통의 재밌는 프로젝트를 하나 더 소개할게요. 팬데믹으로 인해 우리는 여행을 갈 수 없었죠. 이 상황에 대해 루이비통은 할 말이 많을 겁니다. 튼튼하고 고급스러운 캐리어로 역사가 시작된 루이비통은 브랜드의 상징인 여행 가방이 갖는 의미를 잃어버렸을 테니까요. 대신 루이비통은 사진가 비비안 사센Viviane Sassen과 함께 '상상의 나래를 펼치다', '꿈을 향하다'라는 주제로 캠페인을 진행합니다.

이 캠페인은 그리스 밀로스섬, 프랑스 몽 생 미셸, 아이슬란드처럼 풍광이 아름다운 곳에서 촬영이 진행되었습니다. 루이비통 트렁크를 A자로 쌓아 에펠탑 모양으로 만들고 아이가 그 앞을 경쾌하게 지나갑니다. 천진난만한 아이의 모습을 보니 상상력이 풍부해지고 새로운 꿈을 꿀 수 있을 것만 같습니다. 루이비통의 회장 겸 CEO 마이클 버그는 이 캠페인을 이렇게 설명합니다.

"락다운 상황에서 우리는 꿈같은 일상 탈출이라는 메시지를 담아 희망적인 캠페인을 제작하고 싶었다. 시대를 초월해 오랫동안 지속된 여행 그 자체를 다루는 동시에 풍경을 넘나들며 조우하는 내면의 감성적인 여정과 우리가 원하는 간절함의 메아리를 불러일으킬 수 있도록 말이다."[11]

현대 미술을 통해 간접적 여행 경험을 돕고 브랜드 메시지까지 전달하는 루이비통의 전략은 고무적입니다. 반면 미우치아 프라다는 이런 방향성에 회의감을 드러냈습니다. 브랜드를 위한 예술이 무슨 소용이냐며 일관된 태도로 예술의 독립성을 다시 한번 분명히 했죠.

무엇이 더 좋은 방법인지 정답은 정해지지 않았습니다. 브랜드와 같은 곳을 바라보는 예술과 서로 다른 곳을 바라보는 예술, 모두 공존하면 어떨까요. 우리에게 남은 숙제는 둘 중

하나만 고르는 것이 아니라 둘 사이의 균형을 찾아가는 일이 아닐까요? 유명 브랜드가 동시대 미술과 접점을 계속 만들어낸다면 예술에 별 관심 없던 사람들도 눈길을 돌릴 수 있고 예술가, 큐레이터, 아트디렉터 등 일자리도 늘어날 것 같거든요.

명품을 사거나 걸치진 않더라도 브랜드의 역사와 추구하는 방향성을 이해한다면 명품 브랜드의 전시를 편안한 마음으로 즐기게 될 거예요.

구 국군광주병원 | 518 광주민주화운동 때, 다친 시민들이 치료받던 곳이지만, 지금은 폐관한 병원. 어쩐지 쓸쓸해 보이는 풍경. 2021 광주 비엔날레의 전시관으로 활용되었다.

채의진과 천개의 지팡이 | 임민욱 작가가 재해석한 채의진의 지팡이들. 구 국군광주병원의 분위기와 맞물려 실제로 봤을 때의 아우라가 엄청났다.

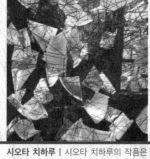

시오타 치하루 | 시오타 치하루의 작품은 진짜 그 '실' 안에 푹 감겨 들어가 봐야 해! 2021 광주비엔날레 커미션 작품이다.

묻고, 묻지 못한 이야기 | 어른이 된 작가가 광주에 살던 어린 시절을 향기롭고 애틋하게 담아냈다.

바다미술제 | 부산 일광해수욕장 해변에 펼쳐진 풍경!
바다미술제는 다음에 또 가고 싶다.

취향관 | 우리는 DJ의 음악을 공유하며 인터
렉티브 아트를 체험하며 함께 하이볼까지 마
셨지!

디스트릭트 파도 | 국제갤러리에서 서핑했다.

해돋이 | 비 오는 날, 삼성역 앞에서 바라봤던 데이비
드 호크니의 메시지

에스파스 루이비통 서울 커밍오브에이지 | 집게
와 못으로 사진을 이렇게 걸다니?

Dear you who will be

제2전시실

•

보이는 사람과 보이지 않는 사람

예술가와 미술 전시를 둘러싼 사람들

loving art museums

예술가

꼭 풀고 싶은 예술가에 대한 오해 세 가지가 있습니다.

첫 번째, '예술가는 좋아하는 일을 한다'라는 오해입니다. 미술, 음악, 영화, 문학처럼 예술의 범주에 속하는 일을 하는 사람에게 "좋아하는 일을 해서 좋겠다."라며 부러워합니다. 틀린 말은 아니에요. 예술은 능동적인 행위니까요. 하지만 의식주와 관련된 직업군에 해당되는 게 아니라 사회·경제적으로 우선순위에 있지 못합니다.

우선순위에 있지 못한 예술 산업의 종사자들은 곧잘 먹고 사는 일을 걱정합니다. 고액 연봉자나 부자가 되고 싶다는 열망을 버리고 사는 편입니다. 비즈니스와 재테크에 능한 예술가는 좀처럼 만나보질 못했습니다. 돈을 밝히는 예술은 순수하지 못하다는 인식이 팽배해서일까요? 대부분은 예술을 진

심으로 사랑하고 좋아하는 일을 하고 있으니 돈을 많이 벌지 못하더라도 행복할 거라 믿습니다. 평탄하게 지내는 예술가는 생각보다 많으니까 그리고 매일매일 불행한 사람은 없으니까 아주 틀린 말은 아닐 것입니다.

하지만 꾸준히 창작자와 대화하고 작품과 마주하며 예술을 곁에 두고 일하다 보니 이 시선은 오해라는 생각이 들었습니다. 예술가는 마냥 예술을 사랑하여 직업으로 택한 무리가 아니었습니다. 하지 않으면 안 되기 때문에 선택하기도 합니다.

영양학을 전공하고 첫 사회생활을 식이와 관련된 회사에서 시작한 저는 고용 불안을 딱히 느낀 적이 없었습니다. 음식과 건강에 신경 쓰지 않는 사람은 없으니 제 전공은 경쟁력이 있었고 수요도 높은 편이었습니다. 그런데 문화 예술계로 커리어를 전환하니 달랐습니다. 정규직은 거의 없었고 경력의 지속성도 매우 낮았지요. "여기서 일하는 사람들은 다른 분야로 가려고 하는 데 너는 왜 반대로 하니?"라는 말도 들었습니다. 종종 그만두어야 하나 고민되기도 합니다. 그런데도 이 일을 하지 않으면 자꾸 생각날 테고, 미련이 남을 테고, 되돌아보며 후회할 게 분명했습니다. 그러다 우연히 세화미 술관에서 〈아티스트로 살아가기〉 전시회를 보게 되었습니다.

김범준, 김예슬, 류성실 등 젊은 작가 총 12팀이 참여한 이 전시는 현실과 이상이 충돌하는 창작자의 생활을 그대로 보여주었습니다. 그중 김예슬과 김범준 작가의 작업을 소개하

고 싶은데요. 먼저 김예슬의 〈나이트 연작〉은 그가 예술 활동과 생계를 유지하기 위해 5년 동안 나이트클럽에서 그래픽 디자이너로 일한 경험을 녹여 완성했습니다.

폴 댄스를 연상시키는 세 개의 기둥 오브제와 앞면에는 클럽과 관련한 이미지가, 뒷면에는 클럽 안에서 직접 겪고 들었던 문구가 적힌 종이를 모아 전시한 작품을 볼 수 있었습니다. 현대 미술가가 사용할 법한, 사회가 요구하고 통용될 만한 예술의 어휘는 무엇일까요? 정답은 없지만 '고된, 질척이는, 저렴한, 상업적인' 이런 형용사와는 거리가 있을 것입니다. 하지만 작가는 저급하다고 취급되는 클럽의 시각 요소를 다뤘습니다. 예술가로 살아가기 위해 좋아하는 일만 하는 것은 아니에요. 자신의 작업을 지속하기 위해 다른 일도 해야 합니다. 괴리감 있는 두 가지를 받아들이는 것으로부터 예술가로서의 삶은 시작됩니다. 좋아하는 일을 선택한 것은 좋아하지 않는 일 또한 감수하겠다는 결정이라는 말을 하고 싶었습니다.

김범준 작가는 예술 활동을 전혀 하지 않는 하루를 담은 〈예술 없는 날〉 캠페인 영상을 선보이며 무엇인가 없는 날을 정립한다는 것은 역으로 그 무엇의 가치를 귀한 존재로 만들게 한다고 했습니다. 이는 좋아서 하는 일이기에 노동으로 쉬이 인정받지 못하는 시선에 대항하는 외침이자 예술의 노동가치에 대한 사람들의 이해를 촉구하는 메시지이기도 합니다.

한편 '무엇' 없는 날을 만든 것은 '무엇'으로부터의 도피라

고 합니다. 떠나고 싶을 만큼 괴로움의 대상일 수 있어요. 삶의 모든 요소로부터 영감을 얻는 예술가에게 사실상 휴식은 없습니다. 당장은 아니더라도 언젠가 나올 아웃풋을 기대하며 예술의 울타리 안에 머뭅니다. 출근과 퇴근 버튼이 없으니 직업으로써는 최악일지도 모르겠습니다. 그런데도 다른 업을 선뜻 택하지 못하고 끝내 예술가로 살아가기를 계속합니다.

전시장 마지막에 참여 작가들의 한마디가 남겨져 있었는데, 김범준 작가의 말을 전하는 것으로 예술가에 대한 첫 번째 오해를 풀고 싶습니다.

"작가는 작가라는 직업을 선택하는 것이 아니라 작가적 기질을 가지고 태어나며 그 기질을 토대로 인생을 살아가게 되는 것이라고 생각한다. 이는 어쩌면 거부하려 해도 거부할 수 없는 숙명 같은 것일 수 있다. 마치 무속인이 내림굿을 받지 않고 운명을 거부하면 삶을 살아가기 어려운 것처럼."

두 번째 오해는 '예술가는 말 걸면 싫어한다'입니다. 예술가는 내향적인 사람이 많을까요, 외향적인 사람이 많을까요. 통계적으로는 내향적 성향의 예술가가 더 많다는데 창작 과정을 떠올려보면 꽤 납득할 만합니다. 다양한 경험을 온전히 자신의 것으로 만들려면 내면을 '들여다봄'이 필요하기 때문입니다.

그런데 아무리 내향적이고 내성적이라도 자기표현이 없는 사람이 있을까요? 자신의 에너지는 사람들을 만나 발산하기 보다 예술에 표현하는 거죠. 흔히 예술가를 상상하면 낯을 많이 가리고, 고독을 즐기고, 무슨 생각을 하는지 알 수 없고, 엉뚱하거나 괴팍할 것 같고, 어울리기는 힘든 사람이 떠오릅니다. 이런 통념 속에 존재하는 예술가의 모습은 아마 직접적인 대화 대신 작품으로 세상과 소통하려는 경향 때문일 겁니다. 그러니까 소통하고 싶지 않아서가 아니라 소통하는 방식이 다른 것입니다. 오히려 진심으로 세상과 어울리고 싶은 사람들일지도 모르겠어요. 말로 하는 게 편하지 오죽하면 그림을 그리고 조각을 해서 자기 생각을 전하려고 할까요.

제가 만난 대부분의 예술가도 선뜻 다가가기 어려웠습니다. 생각해보면 누구도 먼저 말을 걸지 않았어요. 그렇지만 말을 걸었을 때 대충 대꾸하는 작가는 단 한 명도 없었습니다. 우물쭈물한 몇몇은 있었지만 오랜 정적이 흐르더라도 끝까지 대답해주었어요.

예술가는 자신의 작업에 대해 타인이 갖는 호기심을 절대 무시하지 않습니다. 진정어린 관심을 싫어할 사람은 아무도 없죠. 자신의 예술이 관심의 대상이라면 대부분 기뻐합니다. 그래서 작품에 호기심을 가지고 말을 거는 것, 이것이 그들과 친해지는 공략법이에요.

저도 그런 경험이 있습니다. 아티스트 워크숍을 진행하던

중에 만난 작가가 조금 불편했어요. 두 번째까지도 그랬죠. 먹고 살자고 하는 건데 그는 왜 이렇게 사회성 떨어질까. 나에게도 먹고사는 일이었으니 돌파구를 찾아야 했습니다. 작가 노트를 있는 대로 다 찾아서 읽기 시작했습니다. 그러니까 어떤 시선으로 사물을 보는지, 무엇에 초점을 두는지, 그것이 작품에 어떻게 투영되는지 조금씩 이해되었어요. 세 번째 만남에서 꼬치꼬치 물었더니 어찌나 말이 많던지요. 대화를 통해 그의 작품을 깊게 알 수 있어 즐거웠습니다.

전시장에서 예술가를 만난다면 작품에 관해 물어보세요. 왜 이렇게 표현한 거예요? 제목은 무슨 뜻이에요? 이 색을 쓴 특별한 이유가 있어요? 입을 꾹 다문 예술가는 한 명도 없을 거예요.

세 번째 오해는 '자신만의 화풍이 있어야 예술가로 성공한다'입니다. 그림 잘 그리는 사람은 매우 많습니다. 매해 미대 입시를 치르는 학생들 숫자만 떠올려 봐도 알 수 있어요. 그런데 그림을 잘 그린다고 해서 모두 예술가로 성공하는 것은 아닙니다.

예술 작품은 고유합니다. 고유함에는 일관성이 있습니다. 쉽게 말하면 각기 다른 해바라기 그림을 걸어 놓고 누가 그린 그림인지를 알아보는 것과 비슷해요. 대중은 그중에서 고흐가 그린 해바라기를 구분해낼 겁니다. 해바라기뿐만 아니

라 다른 정물이 그려져 있어도 고흐가 그린 것을 골라낼 수 있습니다. 그의 작품에는 공통적인 특징이 있기 때문입니다.

마찬가지로 여러 초상화 그림 중에서 대중은 또 어렵지 않게 피카소가 그린 것을 알아낼 수 있습니다. 입체 조각처럼 얼굴을 그려낸 비슷한 초상화가 여러 점 걸려있어도 피카소가 그린 그림의 가치는 떨어지지 않습니다. 이처럼 위대한 예술가를 결정짓는 건 작품을 관통하는 고유함과 독특한 기법입니다. 이것을 해내는 예술가는 부를 거머쥐거나 역사에 남을 확률이 매우 높습니다.

고유함과 개성적인 기법, 이 두 가지 조건을 기준으로 작품을 평가하는 사람들이 있습니다. 저 역시 그것을 퍽 중요한 잣대로 작가와 작품을 판단했던 것 같아요. 그러다 그 생각이 깨졌습니다. 회고전▪ 때문입니다.

국립현대미술관에서 열린 박서보 회고전 〈박서보-지칠 줄 모르는 수행자〉에 다녀온 적이 있어요. 1층 전시실을 보고난 후 지하 1층의 전시실로 갔는데, 친구가 물었어요.

"근데, 작가가 한 명 아니었어?"
"응 개인전 맞아. 박서보 화백 회고전이지."
"근데 왜 다른 사람 작품도 걸려 있지?"

▪ 작가의 작업 세계를 돌아보는 의미로 기획된 전시를 말합니다. 미술관에서는 보통 미술사에서 유의미한 예술가를 아카이빙하기 위해 회고전을 여는 편입니다.

　　박서보 작가의 〈묘법Ecriture(描法)〉 시리즈는 한지를 물에 불려 캔버스에 여러 겹 올리고, 그 위에 물감을 발라 마르기 전에 문지르거나 긁고 밀어붙이는 등의 행위를 반복하여 완성합니다. 이렇게 완성된 작품은 자연광에 비치는 투명하고도 오묘한 색감이 참 아름답습니다. 그래서 햇살이 들어오는 1층에 최신작을 배치하고 빛이 들어오지 않는 지하 1층에는 초기작을 전시해둔 것입니다.

　　일반적으로 회고전의 동선은 시간 순서대로 전시되어 뒤로 갈수록 최신작을 볼 수 있는데, 이 전시는 반대였으니 동선만으로 충분히 헷갈릴 만했지요. 친구는 지하 1층의 초기작을 아예 다른 작가의 작품이라고 생각했습니다. 잘 몰라서 그랬다고 볼 수 있지만, 정말 잘 알아챘다는 생각이 들었습니다.

　　박서보 작가의 1950년대 작품 중에는 구체적인 대상을 그린 〈여인 좌상〉이나 〈닭〉이라는 작품이 있습니다. 1960년대 이후에는 비교적 어두운 색채와 굵직한 붓질의 〈원형질〉 시리즈, 마치 색동저고리처럼 화사하고 선명한 색이 특징인 〈유전질Hereditarius(遺傳質)〉시리즈를 발표했습니다. 한두 가지 색의 한지로 완성한 최신작 〈묘법〉 시리즈와는 분명한 차이가 있죠.

　　예술가의 작품은 일관성이 있어야 한다고 그래야 유명해지고 위대한 업적을 이룬다고들 말하지만 작가만의 치밀한 통일성, 그 독창성을 갖기까지는 많은 변화가 있을 수밖에 없습니다. 우리가 잘 아는 대표작이 있기까지 작가는 수많은

시도와 변화를 겪어온 것입니다. 친구는 감상자로서 이를 직관적으로 느낀 것이고요.

앞서 말한 피카소는 어떤가요. 그는 〈아비뇽의 처녀들〉을 그리기까지 정교한 인물화에서 사실적 풍경화로, 청색 시대■에서 장밋빛 시대■■로, 분석적 입체주의■■■에서 종합적 입체주의■■■■로 끊임없이 변화했습니다. 이쯤 되면 자기만의 색을 찾기 위해서는 일관성을 추구하는 게 아니라 끊임없는 변화를 먼저 추구해야 하는 것이 아닌가 하는 생각이 듭니다.

어쩌면 예술가는 작업을 위해 하기 싫은 일을 더 많이 해야 하는, 세상과 소통하기 위해 표현하고 싶은 것이 많은, 생존을 위해 치열하게 변모해야 하는 존재일지 모릅니다.

예술가에 관한 세 가지 오해가 다 풀렸을까요? 우연히 예술가와 마주친다면 조금 더 따뜻한 시선으로 바라봐주길, 인색하지 않은 박수를 보내주길!

■ 친구의 죽음과 컬렉터들의 외면으로 매우 절망적이었던 시기(1901~1904년)에 그렸던 우울한 블루톤의 화풍을 가졌던 시기에요.
■■ 1904년, 피카소가 연인 페르낭드 올리비에를 만나 장밋빛처럼 화사한 색감으로 그림을 그렸던 때에요.
■■■ 철저하게 대상을 분해하여 화면에 나타낸 입체주의. 시인 기욤 아폴리네르의 비평에 의하면 이 시기의 피카소는 마치 '외과의사가 시체를 해부하는 것'처럼 형태를 해체하고 분석하고 재배합하였다고 하죠
■■■■ 분석적 큐비즘이 추구한 지나친 분해에 회의감을 느끼며 잃어버린 리얼리티를 찾고자 했던 때입니다.

큐레이터와 갤러리스트

큐 레 이 터

"큐레이터로 일하고 있어요."

누군가 저에게 어떤 일을 하고 있냐고 물어보면 이런 대답을 하고 싶었어요. 저에게 미술관은 늘 설레이는 장소이기에 그곳에서 일하는 사람을 동경하지 않을 수 없었습니다. '큐레이터'라는 직업에 대해 더 깊이 생각하게 된 건 마침내 전시 기획에 뛰어들면서부터였습니다. 큐레이터에 대한 환상이 여전히 남아있지만 여기에 현실을 덧붙여 이야기해보고자 합니다.

큐레이터Curator의 어원 cura는 '보살피다', '관리하다'라는 뜻이 있습니다. 귀족의 진귀한 수집품을 살피는 역할이자 17세기 무렵에는 런던 왕립협회 과학 실험을 위한 자료 조사와 관리·감독하는 사람을 부르는 명칭이기도 했죠. 오늘날에는 일반적으로 미술관에서 전시를 기획하는 사람을 지칭합니다.

하지만 큐레이터가 전시 기획만 하는 것은 아닙니다. 미술 작품 및 관련 자료를 수집·연구·보존하는 업무도 맡습니다. 이러한 일련의 과정을 아카이브하기 위하여 출판·교육에 관여하기도 합니다. 하지만 국공립이나 대기업 자본의 미술관이 아닌 대부분 사립 미술관은 위에 언급한 학예 업무[■] 이외에 많은 업무가 있습니다. 보도자료 작성 및 공유, 포스터 디자인 등의 홍보 업무는 물론 입장권 발행이나 관람객 응대와 같은 서비스 업무까지 범위가 매우 넓습니다. 겉으로 드러나는 일 외에도 큐레이터로서 해야 하는 일이 생각보다 많죠.

그렇다면 큐레이터는 '제너럴리스트'이어야 할까요? 모든 분야에 능숙하고 종합적 사고를 하는 제너럴리스트가 되어야 성공한다고들 하는데, 큐레이터에게도 똑같이 적용되는지는 고민해봐야 할 문제입니다. 큐레이터가 넓게 다양한 분야를 담당한다면 큐레이터의 본래 역할인 기획·연구에 관한 진지한 역량을 기르기 어려워 장기적으로 양질의 전시는 물론 미술사에도 구멍이 생길 수 있기 때문입니다.

한편 독립 큐레이터는 제너럴리스트가 아니면 일을 이어가기 어려울 수 있습니다. 독립 큐레이터는 특정 기관에 속하지 않은 1인 사업가로 전시와 연구를 수행합니다. 프리랜서,

■ 큐레이터를 한국어로 번역하면 '학예사'라고 불리는데 보통 기획과 연구, 수장고 관리를 포함한 교육 업무를 담당합니다. 박물관, 미술관에서는 연구 직무의 비중을 높여 '학예연구사'라는 직책으로 소개되는 편이에요.

요즘에는 인디펜던트 워커*와 같아요. 보통 한 해 예산이 정해진 미술관과 달리 독립 큐레이터는 스스로 예산을 확보해야 합니다. 필요한 인력을 찾고 적재적소에 배치하는 능력도 필요하죠. 액자를 걸기 위해 벽에 못을 박는 일도 해야 할지 모릅니다. 대신 기관의 특성과 목적을 반드시 따르지 않아도 되는 자율성은 있습니다. 다만 의뢰를 맡긴 클라이언트가 있다면 그를 설득해야 하죠. 협상 능력도 독립 큐레이터의 필수 능력입니다.

정리하자면 큐레이터는 여러 분야의 지식과 경험을 두루 갖춘 제너럴리스트와 한 가지 분야에 깊은 지식과 경험을 가진 스페셜리스트 사이에서 균형을 맞추는 노력이 필요합니다. 그러면 큐레이터는 미술관에서 어떤 역할을 할까요? 큐레이터의 중요한 역할 3가지를 꼽아보며 요구되는 능력을 정리해볼게요.

。글을 쓰는 자로서의 큐레이터

에이드리언 조지Adrian George가 쓴 《큐레이터》를 보면 '저자, 편집자, 평론가로서의 큐레이터'에서 강조하는 것은 '글쓰기'입니다. 전시 주제와 기획 의도를 담은 전시 서문을 작성하는 것은 큐레이터의 몫입니다. 큐레이터는 전시 맥락은 물론 예

■ 소속에 상관없이 조직안과 밖에서 원하는 일을 만들어가는 사람이자 협력사의 제안을 받지 못하더라도 스스로 프로젝트를 실행할 수 있는 사람을 부르는 말이에요.

술가와 작품의 세계에 대해 가장 깊숙이 이해하고 있는 사람입니다. 따라서 작품 해설을 정리하기 위해, 언론 매체에 공유할 보도자료를 작성하기 위해, 전시 도록을 만들기 위해, 작품 평론을 위해 글을 씁니다. 그리고 무엇보다 전시 기획안을 작성하여 자신의 의견을 피력하기 위해서도 글쓰기 능력은 필요합니다.

。 매개자로서의 큐레이터

매개자란 둘 사이의 관계를 맺어주는 존재를 말하죠. 큐레이터는 대체로 창작자와 향유자 사이, 작품과 관람객 사이, 마케터와 디자이너 사이, 언론과 예술 사이에서 매개자 역할을 합니다.

큐레이터 하면 책상 앞에 앉아 자료를 찾고 글을 쓰는 모습이 떠오르겠지만 누군가와 의견을 조율할 일이 생각보다 많습니다. 작가의 세상을 제대로 그려내기 위해 인터뷰나 워크숍을 진행하고 복잡한 내용을 대중이 이해할 수 있도록 그 마음을 헤아릴 필요도 있습니다.

또한 홍보 담당자가 따로 있다면 전시 기획 의도와 핵심 포인트에 대해 충분히 설명해야 합니다. 본질을 잊은 마케팅은 역효과를 불러오니까요. 디자이너와의 커뮤니케이션도 중요합니다. 시각적인 요소가 중요한 전시회에서 하고 싶은 말이 있다면 포장을 잘해야 합니다. 여기서 말하는 포장은 미적 감

각있는 몰입도와 가독성을 높이는 기술을 말합니다. 작품을 잘 보여줄 수 있는 최적의 디자인을 위해 큐레이터와 디자이너의 적극적인 소통은 필수입니다.

◦ 창작자로서의 큐레이터

큐레이터의 기획은 아티스트의 작품처럼 고유성을 갖추기도 합니다. 하나의 창작물로서 저작권을 갖는 거예요. 하랄트 제만Harald Szeemann의 이야기에서 이런 개념을 조금은 이해할 수 있을 것입니다. 그는 20대에 스위스 베른의 미술관 쿤스트할레의 디렉터가 되지만 파격적인 전시 기획을 한 탓에 관장 자리를 지키지 못하고 내놓게 됩니다. 이후 독립적인 활동을 하는데요. 그 행보의 계기가 된 전시가 〈태도가 작품이 될 때When Attitudes Become Form〉입니다. 이 전시는 작품을 가지런히 나열하는 것이 아니라 아이디어가 작품이 되는 과정 그 자체를 적나라하게 보여줬습니다. 이 전시에서 독일의 전위예술가 요셉 보이스Joseph Beuys는 기름 덩어리를 바닥에 문질러 바르고, 미국 조각가 리차드 세라Richard Serra는 납덩이를 녹여 전시장 로비에 부어버렸으니까요.

이처럼 하랄트 제만은 전시에 대한 그 어떤 힌트도 제시하지 않고 그저 동시대 미술을 감상하는 방식을 자유롭게 논하고자 했습니다. 작품의 여러 면면을 어떻게 다른 방식으로 보여줄 것인지 작품이 제시하는 메시지를 넘어 전시를 통해 자

신만의 담론을 끌어냈기에 그에게 '작가적 큐레이터'란 별칭
이 붙게 된 것입니다. 창작자로서 큐레이터는 유고슬라비아
출신의 철학자 슬라보예 지젝Slavoj Žižek의 말을 통해 조금 더
쉽게 이해할 수 있어요.

> "인간의 배설물과 죽은 동물까지도 전시하는 오늘날의 전시회에 가
> 서 우리는 직접적으로 예술 작품을 보는 것이 아니다. 우리가 보는
> 것은 예술이란 무엇인가에 대한 큐레이터의 개념이다. 요컨대 궁
> 극적 예술가는 제작자가 아니라 큐레이터이며, 그의 선택 행위다."

이런 큐레이터의 방향성에 대해서는 찬반 논란이 있습니다.
하랄트 제만이 미술계에서 막강한 영향력을 갖게 된다면 하나
의 권력이 되어버리고 결국엔 예술의 본질을 해칠 수도 있으
니까요. 다시 말해 큐레이터의 마음에 드는 예술가는 성공할
수 있고 그렇지 못한 예술가는 성공이 쉽지 않을 수 있다는 뜻
입니다. 신선한 전시 기획이 계속 이어지며 명성을 크게 얻더
라도 작가적 큐레이터, 즉 힘센 어느 한 개인의 권력으로 굳어
지지 않게 미술계 내에 투명한 시스템을 구축하는 데도 힘써
야 하는 이유입니다.

저 또한 작가적 큐레이터를 지향합니다. 영감을 준 큐레이
터에는 앞서 말한 하랄트 제만도 있고 스위스의 한스 울리히
오브리스트Hans Ulrich Obrist도 있습니다. 1993년 오브리스트는 파

 리에서 〈Do it〉 전시를 엽니다. 참여 예술가들에게 완성된 작품이 아닌 작품을 만들 수 있는 지시문(일종의 설명서) 또는 악보나 레시피를 작성하게 했고, 전시장에서 관람객들이 스스로 작품을 만들 수 있게 한 전시입니다. 같은 지시문이라도 사람에 따라 다르게 해석되고 완성될 수 있다는 점이 포인트죠.

서울 일민미술관에서도 2017년에 〈do it 2017, Seoul〉전을 진행했습니다. 이때 구성아 작가는 "흰 종이에 검은색 연필로 선을 긋고 이어서 모양을 만들어보라."라는 지시문을 제시했습니다. 관람객은 전시장 테이블에 준비된 연필과 자로 그림을 그렸는데 당연히 모두 다른 결과물이 나왔지요. 이것은 현대 미술 작품이 관찰자에 의해 완성된다는 예술관을 증명하고 토론할 수 있게 만든 새로운 전시 방법이었습니다. 2020년에 이 전시 방법이 다시 한번 시도됩니다. 팬데믹으로 대부분 국가에서 오프라인 전시장을 찾기 어려워지면서 이전 〈Do it〉 전시처럼 국제 독립 큐레이터 협회ICI, Independent Curators International에서 예술가의 지시문을 공유하기 시작했습니다. 이번에는 인스타그램을 적극적으로 활용했는데요. #doithome이란 해시태그를 이용해 지시문을 읽고 작품을 해석하고 완성해서 예술적 경험을 나눌 수 있게 만들었습니다.

큐레이터의 아이디어도 예술 작품만큼 향유자의 삶에 영향을 미칠 수 있습니다. 저도 다양한 방식으로 생생하게 예술적 경험을 전하는 큐레이터가 되고 싶네요.

갤러리스트

갤러리스트gallerist는 큐레이터처럼 전시 기획을 하지만 작품 판매와 고객 관리에 조금 더 초점이 맞추어져 있습니다. 즉 수익성을 고려해야 합니다. 갤러리는 미술관과 달리 미술품을 거래하여 영리를 추구하기 때문이죠. 그렇기에 큐레이터와 갤러리스트는 공통점만큼이나 차이점도 있습니다.

미술관 큐레이터는 보통 시각 예술 관련 전공과 학위가 필요하지만 갤러리스트는 이런 학위를 요구하지 않는 경우도 있습니다. 최근 갤러리 채용 공고를 보면 자격 조건이 엄격하지 않은 곳이 점점 느는 추세이기도 합니다. 갤러리스트는 미술 전문가가 아니라서 조건을 보지 않는 걸까요? 아니요. 일의 목표와 구체적인 업무가 다르기에 요구되는 능력도 다른 것입니다. 큐레이터는 기획 업무만큼 연구자의 역할에도 초점이 맞춰져 있지만 갤러리스트는 기획 업무와 실무에 적용할 수 있는 영업력과 미적 감각이 더 큰 도움이 되기 때문이죠.

그럼 이번에는 갤러리스트가 되는데 필요한 3가지 능력을 꼽아볼게요.

◦ 스몰토크를 이어갈 수 있는 능력

잡담으로 해석되는 스몰토크는 가볍게 주고받을 수 있는 대화를 뜻합니다. 중요하고 심오한 대화는 아니지만 부드러

운 분위기를 만들고 좋은 첫인상을 남기는데 필요하지요. 미술관 큐레이터도 스몰토크를 잘 이어갈 수 있다면 예술가를 만날 때 또는 미팅 자리에서 유용하겠지만 최우선 순위는 아닙니다. 반면 갤러리스트에게는 첫 번째로 필요한 역량일 수 있습니다. 고객을 상대하거나 컬렉터에게 작품을 소개해야 하는 등 사람들과 대화해야 할 일이 많으니까요. 아트페어에 나간다고 생각해보세요. 두리번거리는 방문객에게 어떤 말을 던지면 좋을까요.

"오늘 날씨가 좀 추웠죠?", "길 찾는데 어렵진 않으셨어요?"와 같은 부담 없는 인사말로 시작한 뒤 이야기를 이어 나가는 것이 자연스러울 것입니다. 그러려면 폭넓은 지식이 필요할 거예요. 고객이 말한 내용을 모른다면 스몰토크를 지속하기 어려우니까요. 다양한 분야에 호기심을 가져보세요. 갤러리스트로 성장하는 데 분명 도움이 될 수 있을 거예요.

。 미술 지식

일반적으로 잘 팔리는 작품은 유명한 작가의 작품이거나 매체에서 투자가치가 있다고 소개하거나 직관적으로 아름답고 마음이 편안해지는 작품입니다. 그렇지만 갤러리스트에게는 이런 작품보다는 그렇지 않은 작품을 소개할 일이 더 많을 겁니다. 아직 덜 알려진 낯설고 실험적인 작품을 소개하고 컬렉터의 마음을 열어야 하죠.

그러려면 미술 지식이 뒷받침되어야 합니다. 갤러리스트가 탄탄한 지식을 토대로 작품의 표현적 특징과 해석을 논한다면 혹은 아직 검증되지는 않았으나 앞으로 미술사에서 어떤 의미를 차지할 수 있을지 논리적인 근거를 제시할 수 있다면 아마 작품이 달라 보일 겁니다. 즉 컬렉터에게 작품을 충분히 이해시키고 가치를 납득시키기 위해 미술 지식이 필요해요. 오늘날 예술품 거래에는 심미적 목적 외에 아트테크*의 목적도 부정할 수 없으므로 작품의 가치에 대한 객관적인 설명도 필요합니다.

◦ 안목

갤러리스트의 안목은 크게 갤러리스트 자신, 작품, 공간으로 작용해야 합니다. 먼저 갤러리스트 자신의 이미지 메이킹은 갤러리 비즈니스에 도움을 줍니다. 깔끔한 옷차림과 단정한 자세는 신뢰감을 주니까요. 화려하고 고급스러운 이미지도 좋지만 갤러리 분위기에 어울리는 스타일링이 필요해요. 선보이는 작품들이 톡톡 튄다면 갤러리스트의 태도가 조금 과감해도 잘 어울리겠지요.

다음으로 작품을 보는 안목은 갤러리스트에게 가장 중요합니다. 의미 있는 작품을 감상자보다 먼저 알아보고 컬렉터

■ 미술품 투자, 예술 작품의 시세 차익을 이용한 재테크를 말해요.

에게 소개하려면 끊임없는 공부가 필요해요. 시의성과 미술계 동향을 파악하는 것도 잊지 않아야 하고요. 그래서 미술 작품을 사고팔지는 않지만, 동시대성을 중요하게 생각하는 비엔날레와 미술관에 주기적으로 방문해야 합니다. 많이 볼수록 레퍼런스가 쌓이고 작품에 대한 안목이 길러집니다.

마지막으로 갤러리스트에게 필요한 안목은 공간을 보는 안목입니다. 기업형 갤러리가 아니라면 2인에서 5인 사이로 운영되는 규모의 갤러리가 꽤 많아요. 이 경우 작품을 걸고 전시 가구를 배치하는 공간 연출 감각은 갤러리스트의 손끝에서 마무리된다고 해도 틀린 말이 아닙니다. 또한 고객을 직접 맞이하는 로비 또는 사무실 인테리어와 분위기를 결정하는 데도 갤러리스트의 안목과 감각은 필요하지요. 이런 소소한 부분이 결국 갤러리와 갤러리스트를 달리 보이게 하니까요.

저는 명사 앞에 '훌륭한'이라는 형용사를 붙이는 것을 선호하지 않아요. 훌륭하다는 기준은 주관적인 데다 굉장히 부담스럽거든요. 그래도 '훌륭한' 갤러리스트가 많이 나왔으면 좋겠습니다. 작품을 컬렉터에게 연결해줌으로써 미술계에서 그 누구보다 작가에게 실질적인 도움을 줄 수 있는 존재니까요.

에듀케이터와 도슨트

에 듀 케 이 터

학생을 가르치던 친구가 일을 그만두었다는 소식을 들었습니다. 의아했죠. 왜 그만둔 것인지 물었을 때 "나는 좋은 교육자가 될 수 없을 것 같아."라는 대답을 들었습니다.

교육자는 선천적으로 타고나는 것이 아니라 성장하는 것일 텐데 그리고 일의 보람만큼 먹고 사는 일도 중요할 텐데, 여러 의문이 들었지만 더 이상 묻지 않았습니다. 그에게 교육이란 무거운 책가방 같았거든요. 미술관 에듀케이터educator에 대한 글을 쓰려고 하자 문득 그때 생각이 나서 검색창에 '교육'을 입력했습니다.

교육(教育): 지식과 기술 따위를 가르치며 인격을 길러 줌

　지식과 기술을 전수하는 일도 쉽지 않은데 인격까지 길러 주어야 하는 역할이라니. 이제야 친구의 무거운 어깨가 조금은 이해되었습니다.

　사회 구성원으로서 인간답게 살도록 개인의 성장과 성숙을 돕는 것이 교육의 가치겠지요. 교육은 자아의 성장과 성숙을 돕습니다. 근대로 넘어오며 시민 계층이 늘어나자 교육의 중요성은 더욱더 부각되었지요. 미술관도 그 흐름을 알아차렸습니다.

　1845년 영국에서 박물관령이 공표되면서 박물관은 시민 교육 기관으로서 정체성을 확립할 수 있었습니다. 이후 빅토리아&앨버트박물관, 보스턴미술관 등 유수한 기관에서 에듀케이터를 양성하면서 오늘날의 전문성이 강화된 에듀케이터가 자리 잡게 되었지요. 한국에서 에듀케이터는 '교육사'라고 불리며 미술관에서 교육 프로그램을 기획하고 진행합니다.

　에듀케이터가 교육 프로그램을 기획하려면 먼저 사람들이 어떤 교육을 원하는지 니즈를 파악해야 합니다. 미술관 교육은 필수가 아닌 자발적 참여자를 모집하는 것이라서 향유자의 갈증을 파악하고 이를 고려한 커리큘럼을 고민해야 하죠. 특히 전시 연계 프로그램은 작품에 대한 꼼꼼한 이해가 수반되어야 하므로 큐레이터와의 소통도 필요합니다. 전시가 진행 중이라면 직접 관람객을 살피는 것도 도움이 되지요. 미술관이라는 장소와 전시라는 매개체는 결국 커뮤니케이션의

연속입니다.

필요한 교육이 무엇인지 살펴봤다면 이제 교육 목표를 정할 차례입니다. 목표는 간결하고 명료할수록 좋은데요. 미술관 진로 프로그램이라면 교육을 통해 미술관 업무를 파악해보고 '나에게 맞는 직무를 떠올려보기' 같은 방향성을 제시할 수 있겠죠. 마르셀 뒤샹▪ 전시 연계 프로그램이라면 개념 미술을 이해하고 '일상에서 예술의 소재를 찾기' 같은 내용으로 진행할 수 있을 거고요. 미술관 교육은 시험 점수를 매기듯 합격, 불합격으로 구분할 수 없는 영역이라서 목표를 확실히 세우는 것이 중요합니다.

목표를 잡았다면 세부 내용을 기획해봅니다. 교육 대상을 연령, 지역, 관심사 등 공통점에 따라 분류하거나 활동성의 정도에 따라 구분하는 것이지요. 정적인 교육은 책상과 색연필을, 동적인 교육은 점토나 리본 등 색다른 재료를 준비해야 합니다.

교육이 끝난 후에는 설문 조사나 인터뷰를 통해 피드백을 받고 다음 교육에 반영합니다. 목표가 중요한 이유가 바로 이것이에요. 목표가 분명하면 구체적인 피드백을 적용하여 더 나은 다음을 만들 수 있으니까요.

서울을 기반으로 활동하는 여성 문화 예술계 종사자들의

▪ 프랑스 출생의 다다이즘 작가. 1917년 〈샘〉을 발표하며 레디메이드 방식을 제시했습니다. '개념 미술의 아버지'란 별명을 가진 예술가예요.

커리어를 담은 〈우먼 인 서울Women in Seoul〉 프로젝트에서 국립현대미술관 황지영 에듀케이터 인터뷰를 읽었어요. 여기서 제가 주목한 단어는 '경험'과 '디자인'이었습니다.

미술관이란 전시 관람은 물론 복도와 정원을 거니는 것, 의자에 앉아 휴식을 취하는 것, 어쩌면 함께 관람한 지인들과 미술관 카페에서 작품에 대한 이야기를 나누는 것까지 포괄하는 곳이라 할 수 있어요. 작품에 대한 감상이 좋았더라도 미술관 방문이 인상 깊어야 자주 오고 싶고 예술 작품에도 호기심을 품을 테니까요. 이때 미술관 방문객들은 '감상'뿐만 아니라 '경험'을 하는 것이기에 황지영 에듀케이터는 '미술관 경험을 설계하는 일' 역시 '에듀케이터의 몫'이라고 했습니다. 미술관 교육에 참여하면 전시장 말고 교육실, 영상실, 때론 잔디밭 같은 전혀 다른 공간에 발을 들이기도 하거든요. 다시 말해 미술관은 단순히 작품 감상을 위한 장소에만 그치면 안 된다는 것입니다. 그리고 이런 경험을 만들어내는 것까지가 에듀케이터의 역할이라 정리할 수 있습니다.

도슨트

도슨트Docent는 전시장에서 관람객에게 작가와 작품을 설명하는 존재입니다. 중요한 능력 중 하나는 전달력인데요. 어려운 이야기를 쉽게 때로는 진지하게 하는 능력이 필요합니

다. 예술을 어려워하는 관람객과 더 깊은 감상을 원하는 관람객 모두를 위한 안내를 해야 하기 때문이에요.

최근 도슨트는 전문 직업으로 자리를 잡기 시작했습니다. 스토리텔링 방식으로 흥미롭게 보여주는 대중적인 미술 전시가 활성화되면서 도슨트의 역할이 꽤 중요해진 건데요. 특히 전시 전문 기획사와 함께 진행되는 입장료 15,000원 내외의 유료 전시는 수익과 흥행에 신경 써야 하니 관람객의 만족도를 높여 입소문을 내기 위해 도슨트 프로그램을 운영하는 추세입니다. 또 오디오 가이드를 제공하기도 해요. 2020년 10월에 열린 롯데뮤지엄의 〈장 미셸 바스키아-거리, 영웅, 예술〉전에서는 아이돌 그룹 엑소 멤버 찬열과 세훈이 보이스 앰버서더로 참여하여 오디오 가이드 녹음을 했습니다.

준비가 철저한 도슨트를 만나면 전시를 즐기는 데 도움이 됩니다. 2020년 여름 저는 〈툴루즈 로트렉展 물랭 루즈의 작은 거인〉 앵콜 전시를 일부러 도슨트 안내 시간에 맞춰 관람했는데요. 툴루즈 로트렉의 생애를 흥미롭게 설명해줄 뿐 아니라 각 시기를 대표하는 그림을 콕콕 집어주어 참 좋았어요. 또한 작품이 탄생한 영감에 대해, 후대에 활용된 레퍼런스에 대해 참고 자료를 함께 보여주니까 로트렉의 예술관이 느껴지는 물건과 디자인이 떠오르기도 했고요. 도슨트 프로그램 종료 후 작품을 둘러보면서 작가의 예술 세계를 더 쉽게 파악할 수 있었습니다. '도슨트가 아니었다면 로트렉을 지금 이만

큼이나 떠올릴 수 있었을까?'란 생각이 들었습니다.

　도슨트와 함께한 전시 관람 만족도가 높아지자 방송에서도 종종 볼 수 있게 되었는데요. 명화 속에 숨겨진 흥미로운 이야기를 파헤쳐보는 EBS 〈미술극장〉, JTBC 〈그림도둑들〉에는 정우철 도슨트가 출연하기도 했죠. 먹방은 넘치고 여행 프로그램도 많은데 유독 미술 콘텐츠는 많지 않아서 미술 이야기가 여기저기서 들리면 유난히 반가운 마음이 들곤 합니다.

　미술관에서도 도슨트 역할에 더욱 주목하고 있습니다. 국공립 미술관에서 전문 도슨트 양성을 위한 미술관 연구, 미술사, 프리젠테이션 방법 등 도슨트 활동에 필요한 이론과 실무를 배울 수 있는 프로그램을 진행하고 있고요. 의정부미술도서관이나 지역문화재단 등 문화 예술 기관에서도 도슨트 양성 프로그램을 만들어 예술과 시민을 가깝게 이어주기 위한 노력을 하고 있습니다. 작품에 관한 사전 정보, 배경지식이 감상을 돕는다는 연구 결과가 있는데[12] 기본 설명을 곁들여 예술 작품을 더 잘 이해할 수 있도록 도슨트가 안내해준다면 예술의 벽을 높게 느끼는 아이와 모두에게 좋은 길잡이가 되어줄 것으로 생각합니다.

　아직까지 도슨트는 대부분 자원봉사자나 파트타이머로 운영되지만 앞서 언급했듯 독립된 직업인으로서 활동하는 전문 도슨트도 점점 늘고 있습니다. 2018년 예술의전당 한가람디자인미술관에서 열렸던 알베르토 자코메티Alberto Giacometti 회

고전 〈알베르토 자코메티〉의 김찬용 도슨트가 대표적인데요. 이 회고전은 당시 작품 보험료만 2조가 넘는다는 기사가 나올 정도로 거대한 규모였지만 미술에 관심이 꾸준하지 않은 사람에겐 자코메티라는 이름은 생소하기도 했습니다. 그런데 이 전시를 흥행시킨 건 '세계에서 가장 비싼 조각가', '피카소마저 질투했다는 예술가' 이런 홍보 문구보다 도슨트 덕분이라는 생각이 들었습니다.

1901년, 스위스 태생의 자코메티는 화가였던 아버지의 영향으로 어릴 적부터 예술과 가깝게 지냈고 미술 학교에 진학해 평생을 작가로 살았습니다. 스케치, 유화 등 그림도 그렸지만 주로 조각 작품을 만들었어요. 그는 그 이유를 조각은 어려워서 평생 탐구할 수 있기 때문이라고 말합니다. 자코메티의 조각은 부서질 듯 앙상하고 가느다란 마디를 가진 것이 특징인데요. 두 차례의 세계대전을 겪으며 죽음 앞에 인간에게 남는 것은 무엇일까를 진지하게 고민하며 본질을 표현하고자 한 것입니다.

자코메티의 유작 〈로타르〉는 넷플릭스 드라마 〈지옥〉이 연상되었어요. 극 중에서 지옥에 가는 사람은 뼈대만 앙상하게 남는데 그 형체가 자코메티의 조각 형태와 겹쳐 보이더라고요. 피부와 근육이 겉으로 보이는 것을 상징한다면 그것이 사라지고 남은 모습은 누구인지 구분할 수 없으며 오직 그

가 남긴 추억이나 눈빛이 기억될 뿐이죠. 자코메티의 조각도 한 인간의 분위기와 그가 살던 시대를 담은 눈동자를 표현하려 애써요.

대표작 〈걸어가는 사람〉은 금방이라도 부러질 듯한 가시나무 같은 다리가 눈에 띄는데, 고난 속에서도 생을 포기하지 않고 계속 걷겠다는 의지가 느껴집니다. 시간이 지나 작품을 떠올려봤을 때 '인간의 의지가 사람을 사람답게 만드는 게 아닌가' 하는 나만의 감상이 기억나는 것은 도슨트 덕분입니다. 도슨트의 설명 덕에 다소 난해할 수밖에 없던 조각 작품의 세계를 좀 더 입체적으로 이해할 수 있었습니다.

도슨트 프로그램은 유익하지만, 주의할 것이 있습니다. 스토리텔링에 익숙해지면 수동적 감상만 할 수 있다는 거예요. 그래서 도슨트 전시 설명에 참여한 전후로 나만의 감상 시간을 가져보길 제안합니다. 도슨트 시간보다 30분 일찍 먼저 작품을 감상하는 거예요. 형태나 재료, 나름의 특징을 관찰해봅니다. 그런 다음 도슨트의 설명을 듣는 거죠. 내 생각과 같을 수도 있고 전혀 다를 수도 있습니다. 그걸 비교해보세요. 도슨트 설명이 다 끝난 후엔 다시 한번 전시장을 둘러보는 것도 잊지 마세요. 도슨트가 콕 찍은 작품에 조금 더 가까이 다가가 보길 바랍니다. 시간이 아깝지 않을 거예요.

전시 공간 디자이너와
보존과학자

전 시 공 간 디 자 이 너

전시는 어떤 과정을 통해 만들어질까요? 이론서에서는 '자료 조사 및 연구→기획 및 전개→진행→평가' 단계를 설명합니다. 이번엔 실무적으로 자세히 나열해보겠습니다.

전시 주제 선정 → 자료 조사 및 연구 → 섹션 구성 → 작품 리스트업 및 선정 → 서문 작성 → 전시 디자인(시각 디자인, 공간 디자인) → 연계 프로그램 기획 → 전시 홍보 → 설치 → 평가

순서는 때에 따라 추가, 변경 또는 생략될 수 있고 순차적으로 진행되기보다 동시다발적으로 이루어집니다. 모든 과정이 다 중요하지요, 하지만 '전시'를 드러내는 결과물의 핵심은 '전시 공간 디자인'이라 생각합니다. 전시란 빈 공간에 작

품을 설치해둔 것에만 그치지 않고 작품과 공간과의 적절한 호흡으로 작품의 아우라를 느끼고 미적 경험을 하게 만들기 때문입니다.

그렇다면 전시 공간 디자인은 무엇일까요? 전시 시각 디자인이 폰트, 리플렛, 포스터를 다룬다면 전시 공간 디자인은 동선, 조명, 가구 등을 연출하는 영역입니다.

2018년 미술주간▪을 맞아 혜화 예술가의 집에서 진행된 〈전시 공간 기획과 연출을 통한 예술의 이해〉 특강에서 김용주 디자이너로부터 전시장 디자인의 중요성에 관해 들어볼 수 있었습니다. 그는 2010년부터 국립현대미술관 제1호 전시 공간 디자이너로 일하고 있습니다. 그가 근무하기 전까지 국내에는 현대 미술 전시기획팀에서 공간을 전공하거나 전문적으로 다루는 포지션이 없었다고 해요.

조금씩 작품에 최적화된 공간 디자인의 필요성이 논의될 즈음 김용주 디자이너의 역할이 있었고, 현대 미술 작품에도 맥락을 부여하는 공간 디자인이 입혀진다면 예술적 경험을 극대화할 수 있다는 것이 증명되었습니다. 그가 전시 공간 디자인에 대한 인식을 어떻게 변화시키고 디자인 경험을 선사

▪ '미술을 즐기는 주간'으로 미술을 보다 가까이서 부담 없이 즐길 수 있도록 다양한 혜택을 제공하는 문화체육관광부가 주최하고 (재)예술경영지원센터가 주관하는 행사로 2022년 8회를 맞이했어요.

했는지 국립현대미술관에서 2018년 8월부터 12월까지 진행
된 〈윤형근展〉을 통해 살펴보겠습니다.[13]

1928년에 태어나 2007년에 생을 마감한 윤형근 작가는 일
제강점기와 6·25전쟁, 민주화 운동까지 한국 근현대사를 관
통한 인물입니다. 그는 시대와 개인의 삶이 격렬하게 부딪히
며 겪은 고뇌와 어려움을 작품에 담아냈습니다. 작품 중 가장
잘 알려진 '단색화'는 청색과 다갈색을 섞어 만든 물감으로
기둥을 그린 그림입니다. 다소 어둡고 무거운 색감과 단조롭
고 단순한 기둥이라는 표현 때문일까요. 그때까지 그의 작품
은 하얀 벽에 동일한 높이로 일렬 전시되는 방식이었다고 해
요. 마치 그림 속 검은 기둥처럼. 그런데 생각해보면 작품마다
가로세로 길이가 같지 않을 텐데, 그런 열 맞춤은 어색하거나
심심하지 않았을까 하는 생각이 들기도 합니다.

이 회고전에서 김용주 디자이너는 작품 간의 관계성을 포
착합니다. 윤형근 작가의 회화는 작품마다 이전 결과물과의
관계가 분명히 보입니다. 예를 들어 1972년 작품 〈청색〉의 짙
은 푸른 색채는 1년 후 청색과 암갈색이 오묘하게 섞인 〈청다
색〉 연작의 등장을 예고하는 식이죠. 이에 디자이너는 전시
공간을 비스듬히 나누어 사선으로 분할하는 방식을 택했습니
다. 물론 전시 공간을 사선으로 쉽게 그을 수 있었던 건 아니
었습니다. 윤형근 작가의 작품에 드러나는 수직과 수평 구조

에 '사선'이 맞지 않다는 주장도 있었죠. 하지만 김용주 디자이너는 공간 속 사선은 관람객을 작품에 가까워지게 또는 멀어지게 만들어 감상의 거리까지 달라지게 만든다며 사선 분할 방식을 택했습니다. 거리감에 따라 마치 관계를 컨트롤할 수 있는 것처럼 느끼도록이요.

또한 그는 작품이 지닌 감정을 헤아리는 공간 디자인도 고려했습니다. 윤형근 작가의 그림 속 곧게 서 있던 기둥들이 기울고 넘어지고 그중 어떤 것은 물감이 줄줄 흘러내리는 모습으로 화풍이 바뀌는 시점이 있습니다. 주룩주룩 흐르는 눈물처럼 큰 슬픔에 잠긴 듯이요. 때는 광주 민주화 운동 이후인 데요. 그래서 이 시기의 작품이 걸린 공간에는 일부러 출입구에 기둥을 세웠습니다. 사람들이 한 번에 우르르 오갈 수 없도록 장애물을 만든 거예요. 김용주 디자이너는 관람객이 한두 명씩 들어왔다 나갈 수 있게 만들어 공간 속 고요함을 동시에 주고 싶었다고 합니다. 조용한 감상을 하려면 때로 나만의 공간이 필요하니까요.

이런 의도를 알게 되니 전시 공간 디자이너의 역할에 대해 다시 생각해볼 수밖에 없었어요. 전시 디자인은 아름다움과 함께 예술 작품에 대한 해석이 동반되는 일입니다. 그러니 전시 공간 디자이너 역시 예술가처럼 끊임없이 전통성과 부딪히며 새로움을 만들어 나가는 개척자가 아닌가 싶습니다. 물론 작위적인 해석과 작품 보존을 위한 최소한의 거리는 주의

해야겠지만요.

전시 공간 디자인에 관한 이야기를 한 김에 '화이트 큐브'에 대해서도 이야기해볼게요. 화이트 큐브란 직역하면 하얀 정육면체, 흰 천장과 벽으로 사방이 막혀있는 하얀색 네모난 공간을 의미합니다. 가장 기본적인 전시 공간을 지칭하는 미술 용어이자 오직 감상을 목적으로 한 순수 미술에 최적화된 공간으로 볼 수 있습니다. 전시 공간 디자인에 있어 화이트 큐브는 발명품이기도 한데요. 서울, 부산, 한국, 파리, 런던, 도쿄 어느 곳에서든 동일한 전시 조건에서 작품을 감상할 수 있게 해주거든요.

요즘에는 액자에 담긴 작품만큼이나 액자 없이 덩그러니 전시된 작품도 많이 보게 되는데 화이트 큐브가 바로 회화를 액자로부터 해방시킨 구원자이기도 합니다. 20세기 모더니즘 이후, 회화에 대한 담론 중 액자의 장식성이 작품의 독립적인 감상을 방해할 수 있다는 주장이 있었는데요. 해결책으로 깨끗한 벽에 작품을 걸 수 있는 화이트 큐브가 제시된 것입니다.

이 두 시각으로만 보아도 미술계에서 화이트 큐브는 상당한 역할을 해온 걸 알 수 있습니다. 어느 순간 기본 중의 기본이 되어버렸죠. 하지만 감상의 몰입도를 끌어올리는 것에만 집중한 나머지 다양성을 간과한 것은 아닌지 의문이 생기기도 합니다.

화이트 큐브와 그렇지 않은 공간에서의 전시가 작품 감상

에 각각 어떤 영향을 미치는지《인터플레이: 아트 뮤지엄에
관한 대화》▪를 읽으며 더 깊이 생각해볼 수 있었어요. 각각
미술사와 공간 디자인을 공부한 저자들이 미술관에 관해 품
고 있는 의견을 나눈 대화를 생생하게 담은 책이에요. 2016
년 파리 퐁다시옹 까르띠에 미술관에서 진행한 〈위대한 동물
오케스트라〉라는 전시 이야기가 나와요. 이 미술관의 큰 유
리창 덕분에 바깥에는 나무가 보이고 안에는 동물이 등장하
는 작품이 가득해서 무척 색다르게 느껴졌다고요. 그중 차이
구어치앙Cai Guo-Qiang의 〈화이트톤〉이라는 가로 18m에 이르
는 거대한 작품이 있었는데요. 화약을 터뜨려 생긴 그을음을
이용한 회화 작품입니다. 그래서 굉장히 오래된 느낌을 주는
데다 작품 규모가 워낙 커서 마치 동굴 벽화같이 느껴졌더랍
니다. 그림은 무리 지어 다니는 동물을 섬세하게 표현했는데,
이를 나무가 훤히 보이는 유리를 배경으로 전시하니 수풀에
서 뛰노는 동물의 동작이 더욱 생생하게 느껴졌던 거죠. 반
면 2017년 서울시립미술관 〈하이라이트-까르띠에 현대미술
재단 소장품 기획전〉에서 〈화이트톤〉을 전형적인 화이트 큐
브 공간에 걸었는데 이전보다 생동감 있진 않았다는 후기를
읽기도 했습니다.

이렇듯 같은 작품이라도 공간 연출에 따라 감상이 매우 달

▪ 미술사를 공부하는 그린과 건축을 공부하는 블루가 만나 꾸린 아트콜렉티브 그린
앤블루가 지은 책이에요.

라질 수 있습니다. 따라서 관람객들에게 더 풍부한 예술적 경
험을 선사하려면 화이트 큐브를 비롯해 여러 다양한 전시 공
간 디자인이 모색되어야 할 것입니다.

전시 공간 전체를 바라보는 눈이 생기면 작품 하나하나 그
냥 지나칠 수 없습니다. 이 작품은 왜 다른 작품보다 먼저 볼
수 있게 했는지, 나란히 놓인 두 작품은 어떤 이유가 있는지,
작품을 앞에서 혹은 사선에서 보면 어떤 입체감이 느껴지는
지 등 공간을 향해 관심을 두면 더 많이 볼 수 있습니다. 우리
모두에게는 약간의 힌트만 주어져도 디테일을 알아볼 수 있
는 충분한 감각이 있으니까요.

보존과학자

상처가 나거나 아프면 누구를 찾아가나요? 의사를 찾아가
겠죠. 그렇다면 미술품이 다치거나 아프다면 누구를 찾아가
야 할까요? 미술관에서 의사 역할을 하는 사람이 바로 '미술
품 보존과학자'입니다.

의사는 의대에 입학해 병원에서 실습하고 의사국가고시
에 합격하면 됩니다. 하지만 보존과학자가 되는 방법은 아직
정형화되어있지 않습니다. 보존과학자 김겸 교수의 인터뷰
를 찾아보니, 보존과학자 과정은 2006년에 개설된 건국대학
교 대학원 회화 보존학과와 2016년 개설된 영남대학교 미술

복원 전공 정도가 있습니다. 한국 미술계가 확장되어 다양한 동시대 미술 작품이 생산된다면 그에 따른 보존과학자의 수요가 늘고 보존과학을 배울 수 있는 좀 더 다양한 커리큘럼을 만나볼 수 있겠지요? 미술품 보존과학 지식 또한 널리 알려질 테고요. 지식이 상식이 되어야 시장이 넓어지는데 아직 보존과학의 개념과 용어, 필요성이 알려지지 않은 것 같습니다. 그런 의미에서 각각의 용어와 차이점에 대해 간략히 짚어보려고 해요.

먼저 '보존'의 사전적 의미를 살펴보면 '잘 보호하고 간수하여 남김'을 뜻합니다. 오래오래 남기고자 하는 목적을 가진 행위이죠. 여기에 앞뒤로 미술품과 과학을 붙이면 미술 작품을 오래도록 남기기 위하여 과학 지식을 활용하는 행위로 해석할 수 있습니다.

'복원'은 비슷한 듯 다른데요. '원래대로 회복하는 것'입니다. 이미 손상되었다는 의미를 내포하고 있죠. 그래서 유난히 오래된 작품 또는 문화재 뒤에 복원이란 용어가 붙습니다. 시간에 따라 어쩔 수 없이 훼손되기도 하고 전쟁 같은 사건에 의해 사라지기도 하니까요. 이렇게 사전적 의미로 보존과 복원을 구분 할 수도 있지만 한 가지 재밌는 점이 있습니다. 대상의 특성에 따라 보존과 복원의 결정이 달라지기도 한다는 거예요.[14]

일반적으로 복원은 대상이 아예 부러지거나 사라졌을 때,

원래의 형태로 되돌려놓기 위해 진행합니다. 예를 들어 경복궁 같은 건축 문화재 또는 백자와 같은 유물 일부가 유실되었다면 복원을 통해 그 의미를 다시 찾아갈 수 있습니다.

반면 미술 작품에는 복원 행위가 적용되지 않을 수 있습니다. 복원 후 작품의 가치가 완전히 달라져 버릴 수도 있고요. 왜냐하면 미술 작품은 색감이나 질감에 변화가 생기면 아무리 작은 변화라도 엄격히 말해 '손상'이기 때문입니다. 복원 과정에서 작품이 처음과 달라지면 감상도 달라질 수 있습니다. 결국 다른 작품이 될 수도 있죠.

2019년 백남준의 〈다다익선〉 작품 복원에 관한 이슈가 뜨거웠습니다. 1988년에 완성된 〈다다익선〉은 모니터 1,003대로 이루어진 거대한 작품입니다. 시간이 흐르면서 모니터 일부가 작동이 멈추게 되었는데 작품에 사용한 모니터가 더는 생산되지 않는 터라 같은 모델로 교체할 수가 없었습니다. 논의 끝에 2019년 4월 '다다익선 보존 복원 3개년 계획'이 마련되었는데요. 1988년 당시 재료가 된 모니터CRT, Cathode Ray Tube와 같은 모델을 우선으로 사용하되 중고 제품의 수급조차 어려운 경우에는 평면 디스플레이LCD, Liquid Crystal Display로 교체했습니다. 그리고 마침내 2022년 1월 시험 운전에 들어갔죠. 복원을 완료한 지금 피할 수 없는 두 가지 논점이 있습니다.

1. 다른 모델의 모니터로 교체하면 그것을 계속 백남준의 〈다다익

선〉이라 볼 수 있는가?

2. 똑같은 모델로 교체하더라도 1988년에 사용된 첫 번째 재료가 아닌데 그것을 백남준의 〈다다익선〉이라고 볼 수 있는가?

두 의견 모두 복원했을 때 작품의 가치도 그대로 유지되는가를 묻고 있죠. 이런 논점을 정리하기 위해서라도 보존과학 분야가 더욱더 전문화되고 미술 전문가들이 자주 토론해야겠습니다. 2022년에 복원을 마친 〈다다익선〉은 여전히 동일한 작품성을 갖고 있을까요? 여러분의 생각은 어떤가요?

미술품 보존의 중요성을 일깨우는 계기가 있었는데요. 2020년 5월 국립현대미술관 청주관에서 열린 〈보존과학자 C의 하루〉 전시입니다. 예술가의 작품 세계를 조명하는 것이 아니라 보존과학 도구와 아카이브 자료 등을 보여주며 작품 보존의 세계를 비추고 동시대 미술을 통해 보존과학자의 내면을 들여다보는 전시였습니다.

보존과학자 C의 일상을 재현한 방식은 보존과학이란 무엇인가에 관한 이해를 도울 뿐만 아니라 서사가 느껴지기에 작품 보존의 의미를 효과적으로 보여줄 수 있었습니다. 전시는 '상처', '도구', '시간', '고민', '생각'이라는 5개의 주제로 구성되었죠.[15]

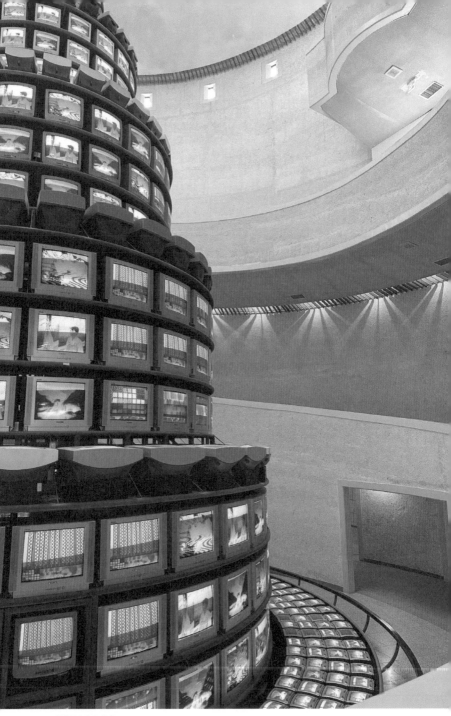

백남준 〈다다익선〉

첫 번째 주제인 상처의 공간에서는 훼손된 작품■과 그로 인한 보존과학자의 정서적 변화를 짐작해볼 수 있습니다. 보존과학자도 한 사람의 감상자로서 상처 입은 작품을 마주했을 때 느끼는 안타까움이 있을 것입니다. 어쩌면 의사처럼 상처의 경위와 깊이를 잘 알기에 훨씬 복잡한 감정이 들지도 모르지요.

작품의 상처를 파악한 보존과학자는 도구를 사용하여 복원을 시도합니다. 두 번째 주제인 도구의 공간에서는 여러 가지 재료를 분석하고 정리하는 보존과학자의 다양한 과학 장비가 있는 사무실을 엿볼 수 있습니다. 새로운 약품이 계속 개발되고 새로운 재료와 방식으로 작업한 미술 작품도 계속 나오기 때문에 이를 업데이트하는 것도 중요하다고 해요. 보존과학자 역시 끊임없이 공부를 이어가야 하는 직업인 거죠.

사람의 역할이 끝나면 이제 필요한 것은 세 번째 주제 시간입니다. 보존처리 과정을 거친 작품은 어떻게 회복되어갈까요? 모든 것은 시간에 따라 크고 작게 변합니다. 미술품도

■ 미술관의 소중한 작품을 마주히는 관람객인 우리도 해야 할 일이 있습니다. 직품은 만지거나 빛에 장시간 노출되면 손상됩니다. 그렇기에 미술관에서는 사진 촬영을 금하는 경우가 있는데요. 이는 관람 동선에 방해가 되어 사람이 다칠 수 있고 최악의 경우 작품 위로 넘어져 사람과 작품 모두 다칠 수도 있고요. 촬영 시 나오는 플래시는 작품에 치명적인 빛을 직접적으로 노출시키는 거라 대부분 금하고 있습니다. 또, 가방! 미술관에서 라커룸을 본 적이 있죠. 편하게 보라는 관람객 배려의 이유도 있지만 생각보다 가방 사고가 자주 일어난답니다. 특히 백팩은 나도 모르게 작품을 건드릴 수 있어요. 그래서 보관함이 없다면 배낭을 앞으로 메라는 안내를 하기도 합니다. 그러니 전시장에 가면 소지품은 꼭 보관하거나 짐을 가볍게 하는 것이 좋습니다.

마찬가지죠. 시간에 순응한 작품을 바라보며 예술의 영원성에 대한 고민이 떠오를 수 있습니다.

그래서 네 번째 순서는 고민입니다. 훼손된 B의 작품을 C가 복원하면, 그것은 여전히 B의 작품일까요? 백남준의 〈다다익선〉처럼 고장이 난 브라운관 텔레비전을 더는 고칠 수 없게 되면 작품만큼이나 작가의 의도를 훼손하지 않는 보존 방법은 무엇일까요? 보존과학자로서 상당히 고민스러운 순간일 겁니다.

어느새 마지막 공간인 서재입니다. 보존과학자는 명칭 그대로 과학을 공부하고 활용하지만 인간에 대한 이해와 미술 지식이 요구되는 직업이기도 합니다. 미술 작품 보존과 복원은 단순히 물건을 고치는 것이 아니라 한 예술가의 세계를 지켜주고 잠재적 감상자를 맞이하는 행위이기 때문입니다.

예술가가 숨을 불어넣은 작품은 생물처럼 생애주기가 있습니다. 이 사이클에 기획자와 감상자가 탑승하고 맨 뒤 좌석에 보존과학자가 앉습니다. 보존과학자가 하는 일은 작품이 현재에 머물면서도 과거와 미래까지 모두 보듬는다는 데 그 의미가 있습니다.

Dear you who will be

제3전시실

•

익숙한 시선과 새로운 시선

시간과 공간을 붙잡은
전시 자유롭게 보기

loving art museums

구상과 추상

"이 그림은 구상화일까요? 추상화일까요?"

그림을 소개할 때 던지는 질문 중 하나입니다. 단순해 보이는 이 질문이 어떻게 느껴지나요? 대답하기 쉬운가요? 둘 중 어느 쪽이든지 구상과 추상을 파악하는 건 관찰하는 눈을 키우는 필수 과정입니다. 관찰로부터 감상은 시작되니까요.

먼저 '구상'이란 인식할 수 있는 형태가 있는 것입니다. 구상의 한자어를 살펴보면 갖출 구(具), 코끼리 상(象)인데요. 코끼리의 모습을 지각할 수 있게 분명한 형체가 나타납니다. 냉장고, 노트북, 꽃병, 의자, 숟가락. 사진처럼 똑같지는 않더라도 어떤 사물인지 파악할 수 있도록 그렸다면 그것은 구상화입니다. 인체 비율에서 조금 벗어난 눈, 코, 입, 팔, 다리라도 사람이라 구별할 수 있도록 그렸다면 구상화인 거죠.

반면 '추상'은 지각할 수 있는 형태가 없습니다. 물리적으

로 존재하는 것도 아니고요. 실존하지만 눈으로 볼 수 없고 만질 수도 없는 사랑, 희망, 분노, 우울 이런 것이 추상입니다. 추상의 한자어는 뽑을 추(抽), 코끼리 상(象)인데, 형상을 제거하라는 의미 또는 성질을 추출하라는 의미로 해석할 수 있습니다. 그렇기에 물건이 아닌 물건의 특성은 추상이 될 수 있습니다. 사물의 사실적 재현을 목표로 삼지 않고 성질이나 아우라를 표현한 깃 또는 순수한 점·선·민·색으로 표현한 것, 이때 선과 면을 사용하더라도 특정 사물로 인식되지 않는다면 추상화입니다. 뭘 그렸는지 한 번에 알아볼 수 있다면 구상 회화, 뭘 그렸는지 한 번에 알아볼 수 없다면 추상 회화입니다.

자, 이제 본격적인 감상을 시작해보겠습니다. 지금은 구상화와 추상화가 공존하지만, 과거에는 오직 구상화만 존재했습니다. 사냥 성공을 기원하며 동물과 동물을 쫓는 사람들의 모습을 그렸던 원시 미술도 구상화라고 볼 수 있습니다.

중세 미술도 살펴볼까요. 이 시기에 그려진 회화는 대부분 글자를 모르는 사람들에게 신의 가르침을 전하기 위한 그림이었습니다. 이야기를 파악할 수 있을 만큼 명확하고 구체적으로 그렸으니 구상화입니다. 말하자면 삽화 같은 그림이죠.

길었던 신의 시대를 지나 인간에게 관심을 기울이는 르네상스 시대가 찾아왔습니다. 레오나르도 다빈치Leonardo da Vinci 의 〈모나리자〉, 미켈란젤로 부오나로티Michelangelo Buonarroti 의

라스코 동굴의 동물 벽화

수태고지와 두 성인

〈천지창조〉, 산드로 보티첼리Sandro Botticelli의 〈비너스의 탄생〉
이 대표적이지요. 해부학이 발달하면서 신체가 사실적으로
묘사할 수 있게 되고 원근법이 개발되면서 입체적인 표현이
가능해졌습니다. 구상화를 그리는 기술이 발달한 것이죠. 르
네상스 이후에도 화풍의 변화는 있었어도 그림 속 배경과 등
장인물, 소품은 구별이 되었습니다.

그러다가 18세기 영국의 산업혁명과 함께 미술사는 사실
주의 경향을 띠는데요. 명칭에서 느껴지듯 '사실주의'는 대상
을 사실 그대로 사진처럼 그려냅니다. 여기서 중요한 점은 눈
에 보이는 사실뿐 아니라 그 안에 담긴 진실까지 표현하고자
했다는 거예요. 이 시기 산업혁명으로 도시는 발전했지만 많
은 사람이 열악한 노동 환경 속에서 어렵게 살아가고 있었거
든요. 발달한 도시가 사실이라면 힘들게 사는 노동자는 진실
이었던 거죠. 대표적인 사실주의 화가 구스타브 쿠르베Gustave
Courbet는 〈돌 깨는 사람들〉, 〈안녕하세요? 쿠르베 씨〉라는 작
품을 통해 이를 적나라하게 보여주고 있어요. 기술적으로 잘
그려진 구상화여서 사진처럼 느껴지기도 합니다. 마치 신문
기사에 실린 보도 사진 같죠.

19세기에 와서는 추상화의 움직임이 본격적으로 시작됩
니다. 추상화는 어떻게 미술사에 들어오게 되었을까요? 찰
칵! 바로 '카메라' 때문입니다. 사진은 근대에서 모더니즘 미

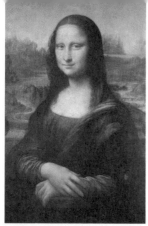

레오나르도 다빈치 〈모나리자〉

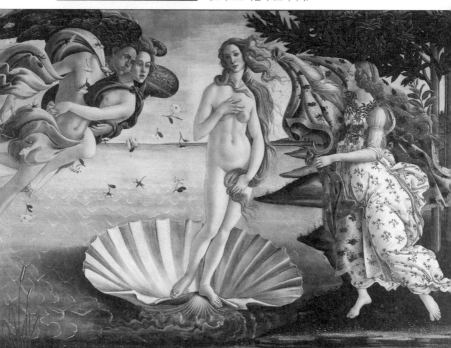

산드로 보티첼리 〈비너스의 탄생〉

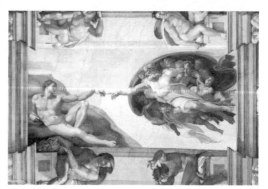

미켈란젤로 부오나로티
〈천지창조- 아담의 탄생〉

153

술로 가는 증기기관차와 같은 역할을 했습니다. 르네상스 시대만 해도 예술가Artist의 의미■는 '그리는 기술을 가진 사람'이었습니다. 카메라 발명 이전의 미술 작품은 무엇을 그렸는지 알 수 있게 똑같이 그리려 했죠. 콧수염과 소매의 주름까지 정교하게 표현했어요. 앞서 이야기한 르네상스부터 사실주의 작품까지 떠올려보면 알 수 있습니다. 그러나 사실 그 내로 담아내는 카메라가 등장한 뒤로 그림 그리는 기술은 그 의미가 사라져 버렸습니다. 아무리 잘 그려도 사진만큼 정확할 수 없는 데다 완성하기까지 오랜 시간이 걸렸고 비용도 많이 들었으니까요. 예술가들은 기술자를 넘어 다른 존재가 되어야만 했습니다.

카메라가 화가들을 몰아냈다면 튜브 물감은 화가들을 스스로 움직이게 만들었습니다. 그전까지 물감은 동물 방광에 넣어두었어요. 한번 열면 닫을 수 없고 남은 물감은 빨리 말라버렸지요. 그랬기에 야외에서 풍경을 관찰하며 그림을 그리는 것이 쉽지 않았습니다. 그러다가 1841년, 존 고프 랜드John Goffe Rand가 아연 큐브에 물감을 넣어두면 부드러운 상태를 유지한다는 걸 알게 되면서 튜브 물감이 생겨났습니다.

튜브 물감은 화가들을 붓과 물감을 들고 밖으로 나가게 했

■ 'Artist'의 어원은 라틴어 'Ars'와 그리스어 'Techne'로부터 유래했답니다.

구스타브 쿠르베 〈돌깨는 사람들〉

구스타브 쿠르베 〈안녕하세요? 쿠르베씨〉

클로드 모네 〈해돋이〉

빈센트 반 고흐 〈자화상〉

에드바르트 뭉크 〈절규〉

고 시간의 흐름에 따라 달라지는 해의 인상을 관찰하며 그림을 그릴 수 있게 도왔습니다. 그렇게 클로드 모네Claude Monet의 〈해돋이〉가 탄생한 겁니다.

카메라와 튜브 물감의 등장으로 예술의 기준은 바뀌었습니다. 더 이상 똑같이 그릴 필요가 없게 되었고 정적인 모습이 아닌 운동하는 순간을 그릴 수 있게 된 것입니다. 보이는 대로 그리지 않아도 된다는 혁신은 표현주의와 입체주의로 이어집니다.

표현주의는 빈센트 반 고흐Vincent van Gogh로부터 출발했습니다. 그는 보이지 않는 감정을 표현했죠. 고흐 그림에서 보이는 특유의 소용돌이는 당시 작가의 혼란스러운 마음을 대변한다고 합니다. 에드바르트 뭉크Edvard Munch의 〈절규〉도 마찬가지입니다. 표정과 분위기로만 짐작할 수 있는 절규를 그는 거친 붓 터치와 어두운 색채를 이용해 시각적으로 잘 나타내었습니다.

그런가 하면 피카소의 입체주의는 형태로부터의 해방을 도왔습니다. 표현주의가 눈에 보이지 않는 것을 보이게 했다면 입체주의는 눈에 보이는 것을 다각도에서 보게 했습니다. 반드시 눈에 보이는 형태로 그릴 필요가 없게 된 것이죠. 추상주의로 가기 위해 넘어야 하는 가장 큰 산을 넘은 것입니다.

한편 러시아에서는 카지미르 말레비치Kazimir Malevich에 의

해 절대주의*가 탄생합니다. 절대주의는 사각형처럼 단순한 도형을 활용한 기하학적 추상성이 특징입니다. 갑자기 튀어나온 것은 아니에요. 말레비치가 유럽 곳곳에서 펼쳐진 예술 운동을 원료 삼아 새로운 예술로 만들어낸 것입니다. 그는 작품 속에 구체적인 대상이나 메시지 없이 면과 색 같은 시각 요소가 주는 원초적인 감상을 제안했습니다. 그럼으로써 미술은 재현에서 경험으로 목적이 완벽하게 변화를 맞이합니다. 말레비치의 절대주의는 추상 회화에 고유함을 불어넣는 역할을 했습니다. 이제 추상 회화는 단순히 형체를 제거한 것이 아닌 겁니다. 추상주의에 다양한 정체성이 생겨나죠.

미술 시간에 배웠던 칸딘스키의 따뜻한 추상과 몬드리안의 차가운 추상같은 개념이 어렴풋이 기억날지도 모르겠습니다. 칸딘스키는 미술과 음악의 밀접한 관계성을 표현하는데 애썼습니다. 그의 추상화에선 역동성이 느껴져요. 그림이 음악에 맞춰 춤추는 듯 보여서 자연스레 따뜻한 추상이란 별명이 붙은 게 아닐까 싶습니다. 칸딘스키의 그림을 처음 본 순간 저는 악보 같다고 생각했어요. 여기저기 흩어진 도형과 톡톡 튀는 색깔이 리듬과 멜로디를 표현한 것으로 보였지요. 그

■ 최초의 순수한 기하 추상운동, 정치학에서 절대주의(absolutism)는 강력한 왕정을 의미하는데, 여기서 왕을 예술로 치환하면 예술을 절대적인 힘을 가진 존재로 해석할 수 있습니다. 그전까지 왕과 귀족에 의해 예술이 정치적 도구로 한정되었다면, 이후부터는 예술 자체로 유의미하며 힘을 가지게 된 계기이기도 합니다.

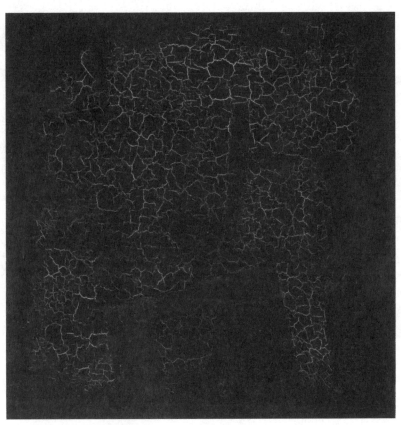

카지미르 말레비치 〈검은 사각형〉

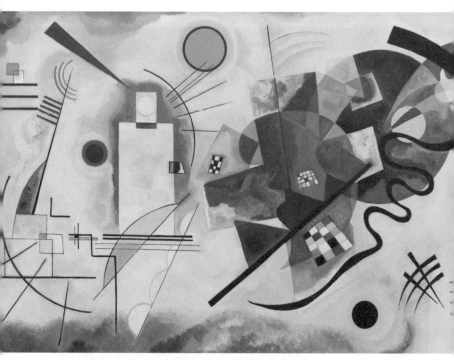

바실리 칸딘스키 〈Yellow-Red-Blue〉

래서 칸딘스키의 추상화를 이해하기 위해 음악을 들으며 느껴지는 대로 그리려 했던 기억이 납니다.

반면 몬드리안은 삼원색(빨강, 파랑, 노랑)을 사용하여 수직과 수평의 직선으로만 추상화를 완성했습니다. 규칙적인 예술이라고도 느껴지는데요. 제1차 세계대전을 겪으면서 혼란스러워진 사회 질서를 바로잡아야겠다는 의지가 반영된 것입니다. 오차 없이 그은 선에서 예술가의 의지가 느껴지지요.

이제 유럽과 러시아를 이어서 미국 뉴욕으로 추상 회화의 중심이 넘어옵니다. 갑자기 왜 뉴욕일까요? 제2차 세계대전이 발발하여 나치의 탄압으로 예술가들이 뉴욕으로 건너왔거든요. 당시 뉴욕은 추상 표현주의가 꿈틀대고 있었습니다.

'추상 표현주의'는 추상주의와 표현주의를 더한 것으로 겉보기에 무엇을 그린 건지 잘 알 수 없는 추상적 특징이 있지만 내적으로는 기쁨, 슬픔, 두려움, 설렘과 같은 인간의 보편적인 감정을 담으며 표현주의를 표방하고 있습니다. 낯설게 느껴지는 추상화를 가장 살갑게 만들었죠. 오늘날 추상적 기법에 익숙해진 이유 중 하나가 바로 이 추상 표현주의가 갖는 묘한 설득력 때문이라 생각해요.

색을 이용해 추상 표현주의를 실험한 마크 로스코Mark Rothko는 "나는 추상주의 화가가 아니다. 나는 그저 인간의 본래의 감정을 표현하고 싶을 뿐이다."라는 말을 남기며 오직 색

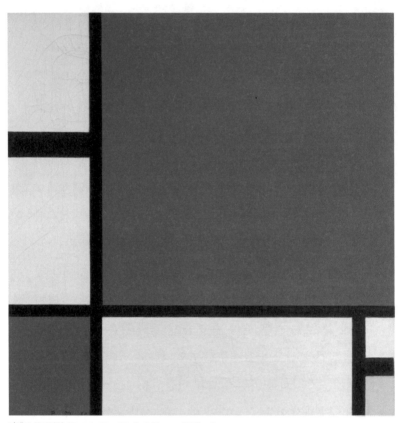

피에트 몬드리안 〈Composition II in Red, Blue, and Yellow〉

을 통해 감정을 담아내고자 했습니다. 그의 작품은 색이 채워진 면으로 이루어진 추상 회화 같지만 작가의 말처럼 내면의 감정을 표현해낸 것입니다. 그의 소망은 이뤄진 것 같습니다. 로스코의 작품을 소개하거나 경험담을 나눌 때면 작품 앞에서 알 수 없는 기분을 느끼다 이내 눈물을 흘렸다는 이야기를 종종 듣거든요. 어떻게 이럴 수 있는 걸까요.

　로스코의 작품을 실제로 마주한 것은 2015년 예술의전당 한가람미술관에서 열린 국내 첫 회고전 〈마크 로스코展〉이었어요. 그의 작품 앞에서 가장 먼저 떠오른 단어는 '크다'였습니다. 작품 대부분이 사람 키를 훌쩍 넘어 이불처럼 푹 뒤집어쓸 수 있을 만큼 매우 컸습니다. 거대한 화면은 별다른 조형 요소 없이 오직 색으로만 채워져 있죠.

　그런데 자세히 들여다보면 그 색은 마치 수채화처럼 투명하기도 하고 이슬처럼 반짝이기도 합니다. 분명 꾸덕꾸덕한 유화인데 감각을 자극하는 색채가 인상적이었습니다. 우리는 흔히 초록색은 편안함, 빨간색은 불안함, 파란색은 차분함을 느낀다고 하죠. 이처럼 색은 본능적인 감정을 불러올 수 있습니다. 거대한 마크 로스코의 작품도 마찬가지예요. 그가 어떤 기분을 넣어 채색했는지는 정확히 알 수 없으나 작품 앞에 서면 가슴 속 침잠한 감정을 불러일으키는 것만은 틀림없습니다.

　그의 작품은 투명하면서도 진한 채색이 인상 깊은데요. 표

현 기법을 찾아보니 그 비밀이 달걀에 있었어요. 색을 바르고 달걀을 바르고 또 색을 입히고 달걀을 바르고 오일을 덧대고 그렇게 정성스럽게 쌓아 올려 만날 수 있던 반짝임이었습니다. 사진으로 보던 색감과 실제의 색감은 무척 달랐습니다.

마지막으로 둘러본 전시실에 로스코의 유작 〈레드〉가 홀로 걸려 있었습니다. 자살하기 전 그린 빨간색 추상화라니, 핏빛이 연상되어 소름이 돋을 것만 같았어요. 그러나 제 예상은 완전히 빗나갔습니다. 그 붉은 빛이 죽음으로 다가오지 않았고 무섭지도 않았습니다. 피의 빨강이 아니라 불사조의 빨강 같았습니다. 구상 회화처럼 그 대상을 명확하게 알아차릴 수는 없지만 강렬한 기운에 사로잡히는 것, 이것이 형태를 알 수 없는 추상 회화가 줄 수 있는 멋진 경험입니다.

다시 이 글 처음에 던진 질문으로 돌아와서 "이 그림은 구상화일까요? 추상화일까요?"

구상과 추상을 구분할 수 있어도 요즘엔 선뜻 답하기 어려운 그림이 있기도 합니다.

안젤 오테로Angel Otero의 〈It's OK, They Live With Me So I'm Never Alone〉은 재미있는 작품인데요. 1981년생인 안젤 오테로는 뉴욕을 기반으로 활동하는 화가입니다. 작가가 미술 학교에 다녔을 때 가장 듣기 싫었던 말이 "네 그림은 어디서 본 것 같아."였다고 해요. 예술 작품의 첫 번째 조건은 자

신만의 특징이 드러나는 독창성 아니겠어요? 그래서 그는 추상과 구상의 중간지점을 찾습니다.

〈It's OK, They Live With Me So I'm Never Alone〉 작품은 전반적으로 모호하고 거친 붓 자국이 남아 추상 회화의 특징이 보입니다. 그런데 멀리서 관찰하면 구상 회화의 요소로 가득해요. 유화 물감이 소용돌이를 치며 형성된 기둥은 침대로 보이고 그 주위에서 화분을 발견할 수 있죠. 그래서 숨은그림찾기를 하듯 작품을 감상하는 일이 재미있습니다.

추상 회화는 무엇을 그린 것인지 한눈에 알 수 없어서 오래도록 쳐다보고 그 속에서 자신만의 키워드를 찾아가는 것에 그 매력이 있어요. 추상으로만 채워졌다면 어디서 본 듯하고 구상으로만 채워졌다면 심심했을 미술에 다양한 변주가 생겼습니다. 구상과 추상의 특징을 적절히 이용한다면 예술가도 재밌는 작품을 만들 수 있고 이를 발견한 감상자도 전시회가 훨씬 더 유쾌할 것 같습니다.

그림이 아닌 것

사전을 펴보세요. 그리고는 마음 가는 대로 손 가는 대로 아무 곳이나 펴보세요. 몇 페이지인지는 중요하지 않습니다. 그런다음 가장 먼저 눈에 들어온 단어를 하나 정하세요. 자, 이제 그 단어는 새로운 미술 사조의 이름입니다. '엥? 이게 말이 되나' 의문스럽죠? 이렇게 '다다이즘Dadaism'이 탄생했습니다.

18세기 산업혁명을 기점으로 과학 기술이 빠르게 발전하면서 생활은 편리해지고 윤택해졌습니다. 그러나 1914년에 발발한 제1차 세계대전은 금세 모든 것을 처참하게 만들었죠. 삶을 안락하게 만든다고 믿었던 기술의 발전과 이성적 사고가 전쟁이라는 참담한 결과를 불러왔다는 생각에 당시 만연하게 퍼졌던 효율성과 합리주의 문화에 의문을 품고 무정부주의자 무리도 나타났지요. 예술가들은 풍요로운 삶을 가져다주었지만 동료를 죽음으로 몰아넣은 기존 사회 시스템에

대항하는 작업을 고안합니다. 그것이 곧 '다다 운동'입니다.

　독일 태생의 후고 발Hugo Ball은 중립국 스위스의 취리히에 '카바레 볼테르Cabaret Voltaire'라는 클럽을 엽니다. 당시 이곳에 관한 홍보 기사를 살펴보면 "각자 추구하는 바와 상관없이 취리히의 젊은 예술가라면 누구나 함께 대화할 수 있는 곳"이라고 소개하고 있어요. 여기 모인 예술가들이 다다이즘 선언문을 발표합니다. 새로운 예술의 시대가 시작된 거예요.

　다다는 치밀한 의도로 붙여진 이름이 아닙니다. 국제적인 단어 같지만 일관성이 없습니다. 프랑스어로 '목마', 독일어는 '작별 인사'를 뜻할 뿐이죠. 사전을 아무 곳이나 펼쳐 눈에 들어온 걸 그대로 이름 붙였거든요. 논리를 배제하고 우연을 따른다는 관점에서 이름을 붙인 과정 또한 다다이즘의 성격을 잘 보여줍니다.

　그렇다면 다다이스트들은 어떻게 작품을 만들까요. 우선 두 장의 색종이를 준비합니다. 색종이를 크기에 상관없이 대충 사각형 모양으로 찢은 후 빈 종이 위에 그대로 떨어뜨려 낙하한 지점에 붙입니다. 우연히 자리 잡은 색종이를 붙인 이것이 장 아르프Jean Arp의 〈우연의 법칙에 따라 배열한 사각형이 있는 콜라주Untitled (Squares ArrangedAccording to the Laws of Chance)〉라는 작품입니다.

　또 조각 작품을 두어야 할 자리에 변기를 올려놓고 한쪽 귀

통이에 사인을 남깁니다. 작품명은 〈샘Fountain〉. 맑은 물이 솟는 샘처럼 아름다운 작품이었을까요? 글쎄요. 변기 모양으로 빚은 도자기도 아니고 마르셀 뒤샹이 시중에서 구한 변기를 가져다가 사인을 한 게 다였습니다. 레디메이드는 본래 기능과 목적으로 사용하는 것이 아니라 예술적 가치를 입히게 되면 작품이 되는 방식입니다. 이렇게 실제 변기 그대로 작품이 되었습니다.

이건 어떨까요? 정사각형 하나를 그려놓고 그 선을 따라 걷는 모습을 영상으로 남기는 겁니다. 이것은 예술일까요? 평론가들은 브루스 나우먼Bruce Nauman의 〈과장된 태도로 정사각형 둘레를 걷기Walking in an exaggerated manner around the premter of a square〉를 마치 루틴하게 살아가는 우리 삶 같다며 작품으로 인정했습니다.

작가의 아이디어가 곧 창작물이 되었습니다. 작품을 완성하기 위한 재료와 기술보다 개념, 즉 작품 안에 어떤 생각이 있는지가 더 중요해지죠. 마침내 '개념 미술'이 미술사에 자리 잡은 것입니다. 꿈보다 해몽이라고 개념 미술은 작품의 재료나 표현적 특징을 넘어 의미와 해석에 따라 감상도 달라지는 미술 사조입니다. 개념 미술의 탄생으로 오늘날 미술 전시회에 가면 그림이 아닌 예술 작품을 볼 수 있습니다. 예술의 영역으로 완벽히 들어온 사진과 조각은 물론이고 기승전결 없는 영상도, 실을 정신없이 엮어 놓거나 먹을 것을 잔뜩

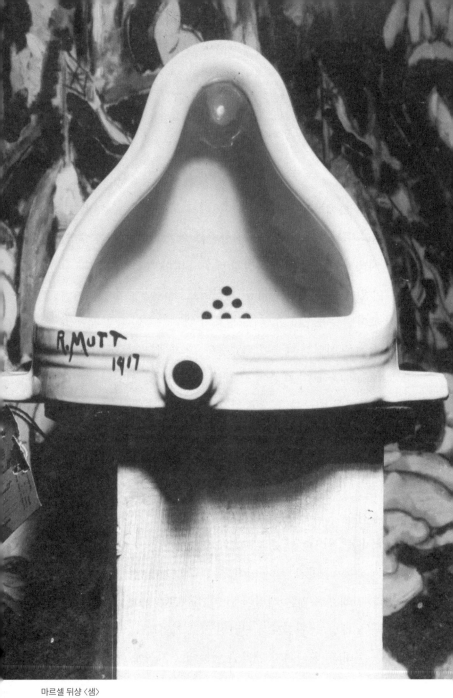

마르셀 뒤샹 〈샘〉

늘어놓은 설치물도 모두 미술 작품입니다.

사 진

필름 카메라에 이어 디지털카메라가 출시되고 휴대폰에
카메라가 장착되면서 누구나 사진을 쉽고 편하게 찍을 수 있
는 시대가 되었습니다. 특별히 배우지 않아도 약간의 팁과 감
각이 있으면 꽤 멋있게 찍을 수 있어요. 게다가 무한으로 여러
장 뽑아낼 수도 있고요. 예술 작품의 핵심 요소인 유일함이 없
는 사진은 어떻게 예술이 되었을까요? 제게는 히로시 스기모
토Hiroshi Sugimoto의 작품이 그 대답을 해주었습니다.

오사카의 미술관 소장품 전시를 관람한 적 있습니다. 컬렉
션 중 흑백 사진이 여러 장 걸려있었는데, 그게 바로 스기모
토의 작품이었습니다. 바다를 잔뜩 찍어놓은 연작이었죠. 그
리 크게 프린트되진 않았지만 연달아 걸어놓으니 바다는 어
느새 대양이 되어있었습니다.

바다를 건너본 적 있으세요? 어릴 적 일본 여행을 비행기
대신 배를 타고 간 적이 있어요. 웬만한 건물만큼 큰 배였습
니다. 안에는 수많은 객실이 있고 레스토랑, 카페, 수영장, 사
우나, 노래방, 공연장까지 있었던 걸로 기억해요. 어른들이 밤
에는 절대 혼자 나가지 말라고 했는데 호기심에 몰래 나가봤
습니다. 바다 위의 밤은 상상도 못 할 만큼 칠흑같이 어두웠

어요. 배가 뿜어내는 불빛만이 주변을 조용히 밝히고 있었죠. 용기를 내서 살짝 바다를 내려다보았는데, 어디서부터가 하늘이고 어디까지가 물인지 알 수 없을 정도로 짙고 깨끗했어요. 너무 거대한 자연 앞에서 온몸에 소름이 돋았습니다. 1분도 채 안 돼 무서워져 쳐다보고 있을 수가 없었죠. 그런 기억 때문일까요? 히로시 스기모토의 사진이 참 와닿았습니다. 거대한 자연 앞에 유한한 인간을 보여주는 것 같았거든요. 한계를 깨닫고 무기력해지다가도 어차피 끝이 있는 작은 존재이니 무엇이든 자유롭게 해볼 수 있지 않을까? 하는 마음이 동시에 들었습니다.

히로시 스기모토는 카메라 조리개를 아주 오랫동안 열어두어 긴 시간 촬영합니다. 긴 영상을 한 컷 한 컷 다 쪼개어 하나의 레이어로 합치는 것과 같아요. 그래서 그의 작품을 보면 시간의 흐름이 보이고 그 안에서 우리의 유한함을 느낄 수 있어요. 자기 생각을 표현하는데 '사진'이란 표현 수단을 쓴 것이죠.

사진이 예술로 인정받을 수 있었던 배경에는 앞서 말한 개념 미술의 역할이 큽니다. 개념 미술에 있어 사진은 충분한 매체이자 재료니까요. 이제 어떤 사진은 예술이 되고 어떤 사진은 그저 사진일 뿐인지 구별할 수 있나요? 사진 작품을 감상할 때는 공통으로 녹아있는 주제를 찾아보거나 어떤 촬영 기법을 사용한 것인지 탐구해보길 추천합니다.

조 각

한남동 페이스 갤러리에서 2021년 여름 조각가 조엘 샤피로Joel Shapiro의 개인전이 열렸습니다. 그는 짧은 각목 5~6개를 이리저리 붙여 신체의 형태를 만들었습니다. 머리, 몸통, 두 팔과 두 다리의 규칙 없는 자세. 주황, 노랑, 파랑 등 톡톡 튀는 색깔이 특징이에요. 미켈란젤로의 〈피에타〉, 로댕의 〈지옥의 문〉처럼 교화와 재현의 목적이 우선이었던 과거 조각 작품과 달리 현대 조각의 자유로운 매력을 물씬 뽐냈습니다.

입체 작품을 보는 저만의 방법은 크게 세 가지인데요.

첫 번째는 멀리서 볼 것. 조각 작품은 한 번쯤 멀리서 바라봐야 합니다. 조각이 만들어내는 또 다른 조각, 바로 그림자 때문입니다. 멀리서 조각과 그것이 만들어낸 그림자를 바라보면 형태에 대해 좀 더 꼼꼼하게 관찰할 수 있습니다. 그림자 모양을 잘 보면 끝이 얼마나 날카롭게 마감되었는지, 뭉뚝하게 마무리되었는지도 알아차릴 수 있습니다.

두 번째는 가까이서 볼 것. 앞서 이야기한 조엘 샤피로의 조각을 가까이서 봤을 때 살아있는 나뭇결을 쉽게 알아볼 수 있었습니다. 매끈하게 재단된 끝처리와 높은 명도의 주황, 노랑, 파란색을 입은 겉모습에 다소 차가운 작품이란 인상을 받았는데요. 가까이서 나무의 피부라는 걸 발견하자 따뜻하게

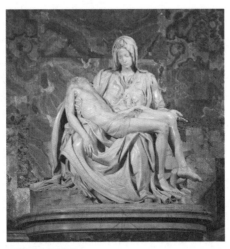

미켈란젤로 〈피에타〉

느껴졌어요. 땀 흘려 일하는 목수의 모습이 연상되기도 했고요. 이처럼 가까이서 질감, 마감, 디테일을 관찰하면 작품의 인상이 바뀔 수 있습니다.

　세 번째는 조각과 공간의 호흡을 볼 것입니다. 말이 조금 어려운데요. 조각 같은 입체 작품은 벽과 진열대 위에만 전시되지 않아요. 전시 공간의 한가운데, 바닥과 천장까지 곳곳에 놓이곤 하지요. 조엘 샤피로 전시도 마찬가지였고요. 덕분에 전시장 전체를 둘러볼 수 있습니다. 하지만 여기저기 놓인 탓에 어떤 순서로 봐야 할지 헷갈리기도 하는데요. 안내에 작품

번호가 있다면 그 순서대로, 없다면 제일 눈에 띄는 것부터 다가가도 괜찮습니다.

저는 동작이 점점 커지는 순서대로 보는 편이에요. 눈높이에 맞춰 진열대 위에 전시된 작품을 먼저 봅니다. 바닥과 가깝게 설치된 건 무릎을 굽혀서 봐야 하니까 나중에 다가가지요. 마지막엔 전시 공간이 한눈에 들어오는 귀퉁이에 서서 조각과 공간의 호흡을 느껴봅니다. 촘촘해서 가쁘진 않았는지 듬성듬성해서 느리진 않았는지 전체 장면을 눈에 담습니다. 공간이 넓어도 작품 간 간격이 좁으면 답답한 느낌을 주기도 하니까요. 또는 단 몇 개의 조각 작품으로 가득 채워진 공간에 감탄하기도 하고요. 평면이 아닌 입체가 주는 아우라를 느낄 수 있달까요.

설치 미술

꽤 오래전 미술관 바닥에 사탕이 잔뜩 깔려 있는 장면을 본 적이 있습니다. '이게 뭘까, 이런 게 미술관에 도대체 왜 있는 걸까?'라는 생각을 했어요. 그림이나 조각, 사진, 영상은 아니었지만 분명한 작품이었습니다.

네, 이것이 바로 '설치 미술'입니다. 그러니까 바닥에 사탕을 마구 깔아놓은 그 '설치' 자체가 예술 작품이었던 것입니다. 그 많은 사탕은 무엇을 의미하길래 작품이 된 걸까요?

전시장 바닥에는 하나하나 까먹을 수 있는 진짜 사탕이 깔려있거나 쌓여있어요. 사탕의 총무게는 34kg. 알사탕 하나의 무게를 5g으로 잡으면 총개수는 약 7,000개는 족히 될 것입니다. 꽤 많지요. 그런데 이 무게가 성인 남성의 몸무게라면요?

이 작품을 만든 펠릭스 곤살레스 토레스Félix González-Torres에게는 사랑하는 사람이 있었습니다. 안타깝게도 연인은 에이즈에 걸려 서서히 죽어갔지요. 34kg는 1991년 그의 애인이 죽음과 매우 가까워졌을 때의 체중입니다. 〈무제Untitled(Rossmore Ⅱ)〉▪는 34kg의 사탕으로 이루어진 설치 작품입니다.

이 작품이 강렬하게 느껴지는 건 우리가 작품을 먹을 수 있기 때문입니다. 아니 정확히는 사탕을 먹을 수 있어요. 관람객은 완벽한 참여자가 되어 마음껏 사탕을 먹을 수 있습니다. 들고 나갈 수도 있고요. 작가의 애인은 죽음처럼 그렇게 사라져버립니다. 하지만 다음 날이 되면 사탕은 다시 채워지고 작품은 다시 설치됩니다. 사라졌던 연인이 다시 살아나죠. 존재의 피고 지고를 이렇게 표현할 수 있다니 저는 설치 미술의 매력에 빠져버렸습니다.

▪ 1991년 휘트니 비엔날레 설치를 시작으로 유럽, 남미, 아시아 각국 순회 전시. 한국에는 2012년, 삼성미술관 플라토에서 비슷하지만 다른 사탕 설치 〈무제(Placebo)〉가 소개되었어요. 곤살레스 토레스 재단을 통해 라이센스를 허가받아 실시했어야 하고, 전시 환경 등에 따라 면적과 부피, 무게 등이 달라질 수 있습니다. (The Felix Gonzalez-Torres Foundation 참조)

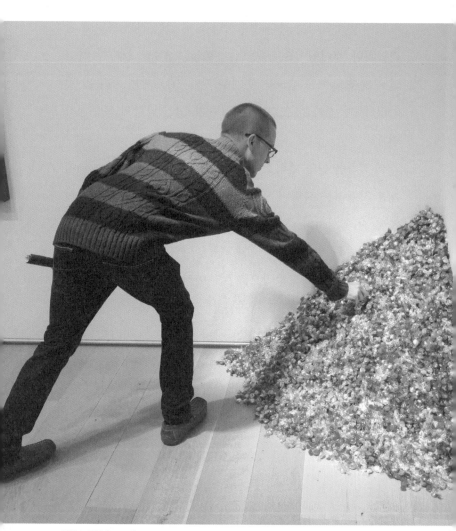

펠릭스 곤살레스 토레스 〈Untitled (Portrait of Ross in L.A.)〉

설치 미술은 굉장히 문학적인 예술입니다. 놀라운 은유법을 품고 있어요. "내 마음은 호수요."에서 마음을 깊이를 알 수 없는 호수에 빗대었다면, 예술가의 사탕은 사랑하는 사람을 향한 달콤함이자 책임감이자 그리움입니다. 사탕을 까먹는 행위까지 작품으로 만들어 병으로 점점 사라져가는 연인의 존재를 표현한 창의성이 놀라웠습니다. 사탕이라는 적합한 소재를 찾기 위해 얼마나 많이 고민했을까요. 정성스레 그림을 그리는 것만큼 오랜 시간이 걸렸을지도 모릅니다.

설치 미술을 감상할 때는 어떤 재료를 사용했는지 유심히 살펴보고 그 재료의 특성에 대해 생각해보세요. 작품에 사용된 소재를 주제와 매치해본다면 은유의 즐거움을 누릴 수 있습니다. 우리는 모두 예술가다. 요셉 보이스.

여기까지 그림이 아닌 물건들(레디메이드라 불리는 것들), 사진, 조각, 설치가 어떻게 미술 작품이 될 수 있는지 또 이들을 어떤 방식으로 바라볼 수 있는지 짚어봤습니다. 그런데 이렇게 마무리하기엔 솔직히 그림 아닌 '요즘 예술'이 좀 난해하잖아요. 아쉬우니 조금만 더 이야기해볼까 합니다.

난해한 요즘 예술 작품들. 특히 그림이 아닌 작품을 감상할 때 팁이 있으신가요? 저는 미리 정보를 검색하여 찾아봅니다. 다만 작품 해설보다는 작가에 대해 먼저 검색해요. 어

디에서 태어나 무엇을 보며 자랐는지에 따라 가치관과 예술 관을 정립하게 되니까요.

작가의 배경과 주제 의식이란 커다란 안경을 쓰고 바라보면 작품이 조금은 선명해집니다. 개념 미술 안에서 작가는 다양한 주제를 탐구하기도 하지만 일관성도 갖추니까요. 관찰해서 파악해낸 일관성에 나름의 해석을 해봅니다. 그건 작가가 자주 쓰는 작품의 재료일 수도 있고 소재, 대상, 사건, 감정일 수도 있습니다.

이후에는 구체적인 작품 해설을 찾아 읽어봅니다. 내 예상과 비슷할 수도 있고 미처 생각하지 못했던 의도일 수도 있어요. 내 생각과 달라도 재미있습니다. 의외성은 예술의 포인트니까요. 그림이 아닌 작품은 개념을 우선순위에 두기 때문에 변칙이 가능해요. 의도를 전하기 위해 작품에 관람객을 과감히 끌어들이기도 합니다. 펠릭스 곤살레스 토레스의 설치 예술을 우리는 먹을 수 있잖아요. 이렇게 작가가 관람객에서 손을 내미는 요소가 작품 안에 있다면 적극적으로 참여해보세요. 작품의 일부가 되어봄으로써 예술적 경험은 풍부해질 것입니다.

그리고 마지막으로는 비슷한 주제 의식을 가진 다른 작품이나 해당 작가의 다양한 작품을 검색해보는 것으로 감상을 마무리합니다. 작품 키워드가 '사랑'이라면 구글 검색창에 'love', 'theme', 'art'를 같이 입력하는 거예요. 구글 검색

은 결과에 입력한 키워드가 모두 포함되었는지 아닌지를 표시해줘요. 그래서 일일이 눌러 확인하는 수고를 덜 수 있습니다. 'and'와 'or'를 사용하기도 해요. 'love and art'는 두 단어가 모두 포함된 결과만 보여주고 'love or art'는 두 단어 중 하나만 있어도 표시됩니다. 참고로 제목에서 키워드를 찾고 싶을 때는 'intitle: 키워드', 본문에서 찾고 싶을 때는 'intext: 키워드'로 검색합니다.

이미지 검색이 가능한 핀터레스트Pinterest 어플도 자주 활용해보세요. 흙, 돌과 같은 자연물을 모티브로 한 작품이 더 궁금하다면 검색어 대신 그 이미지에서 돋보기 버튼을 누릅니다. 그럼 그와 비슷한 이미지(설치 작업, 포스터, 사진 등)가 나와요. 하나하나 클릭할 때마다 비슷한 이미지를 끝없이 찾아주어 파고들기에 딱 맞습니다.

그 밖에 책, 특히 예술 서적을 들춰보세요. 《한 권으로 읽는 현대 미술》,《태도가 작품이 될 때》,《이름 없는 것도 부른다면》을 추천합니다. 여러 예술 서적을 둘러볼 수 있는 장소로는 의정부 미술전문도서관, 청담동 소전서림, 광화문 북바이북, 서울시립미술관 더레퍼런스를 추천합니다.

자, 이제 그림이 아닌 작품이 앞에 있다고 무조건 뒷걸음질 치지는 않겠죠?

종이

손끝을 스치는 감촉, 그때 나는 아주 사소한 소리, 빛에 따라 미묘하게 달라 보이는 질감, 그 위에서 사각거리는 연필 소리, 시간이 흐르면 부드러워지는 모서리. 종이의 이런 것을 좋아하나요? 디지털 시대라지만 여전히 종이를 선호하는 사람이 있습니다. 저 역시 그런 사람 중 한 명이죠. 그래서 전시회에 가면 항상 종이를 찾곤 합니다.

포스터

전시장에서 가장 먼저 눈에 띄는 종이는 '포스터'일 거예요. 포스터는 전시 정보를 한눈에 볼 수 있는 굉장히 중요한 종이에요. 강렬한 포스터는 많은 홍보비를 들이지 않고도 관람객을 끌어모읍니다. 한 해에도 수많은 공간에서 무수히 많

은 전시가 열리는데 모두 갈 수는 없지요. 기대하는 유명한 기획전이나 눈여겨보던 작가의 개인전이 아니고서는 가고 싶은 전시회를 선택해야 하는데 이때 저는 포스터를 보고 고르기도 합니다.

2018년 일민미술관에서 〈엉망 전〉이 열렸을 때예요. 일민 미술관은 광화문 사거리 한복판에 있는데, 건물 꼭대기부터 아래층까지 '엉망'이란 글자가 덮여있었어요. '미술관에서 엉망을 주제로 이야기한다고?' 구체적인 정보 없이도 흥미로워 보였습니다.

2021년 스페이스케이Space K에서 열린 〈헤르난바스 : 모험, 나의 선택〉도 기억에 남습니다. 헤르난바스의 회화 중 비 내리는 바다에서 죽은 상어를 싣고 항해하는 사람을 그린 그림이 포스터에 담겼는데, 제목처럼 '모험'이란 단어에 잘 어울린다고 생각했어요. 그걸 보고 전시회가 궁금해져 왕복 3시간이란 먼 거리를 다녀왔습니다. 이처럼 잘 만들어진 포스터는 적극적인 홍보가 될 수 있습니다.

또 전시 포스터는 그 자체로 근사한 아트굿즈가 되기도 합니다. 전시가 종료되면 더 이상 만들지 않는 데다 선명하게 찍힌 전시 기간 덕에 아카이브 자료로서의 가치도 있습니다.

현대카드 DIVE 유튜브 채널의 아트 컬렉팅 관련 영상을 보면, 박필재 아트 어드바이저가 자신의 첫 컬렉팅 작품이 1970년대 뉴욕 현대미술관MoMA에서 열렸던 로이 리히텐슈타인

Roy Fox Lichtenstein의 전시 포스터였다고 밝힙니다. 이런 빈티지 포스터는 일반적인 아트 포스터(상품으로 판매하는 포스터)보다 값이 훨씬 더 나가지만 빈티지 숍이나 경매 사이트, 갤러리 등을 통해 꽤 활발히 거래됩니다. 이런 사례를 보면 기획자로서 오래 간직하고 싶은 전시 포스터를 만들고 싶다는 욕심도 생겨요.

종이로 만든 포스터도 있지만 이제 무빙포스터가 자주 눈에 띕니다. '무빙포스터'란 말 그대로 이미지와 텍스트가 움직이는 포스터로 디지털 화면상에서 볼 수 있습니다. 온라인 홍보가 필수인 요즘에는 종이 포스터를 여러 장 인쇄하는 대신 무빙포스터를 제작하는 추세이기도 합니다.

서울도시건축전시관에서 진행된 〈다음 세대를 위한 집〉 전시도 무빙포스터를 만들었는데요. 이 전시는 점차 증가하고 있는 1인 가구에 발맞추어 변할 수밖에 없는 사회 구조와 생활방식을 보여주고자 했습니다. 당연히 이 전시의 핵심 이미지는 변모하는 집이겠지요. 이것을 포스터에 어떻게 표현했을까요?

포스터 가운데에 시곗바늘을 두고, 시침과 초침이 움직일 때마다 집의 모양이 변하도록 만들었습니다. 시간 흐름에 따라 변화하는 집의 모양을 직관적으로 나타낸 무빙포스터입니다. 이처럼 무빙포스터의 장점은 전시 내용을 한 번에 역동성 있게 담아낼 수 있다는 것입니다. 언젠가 종이처럼 얇은 화면

도 개발된다고 하니 그땐 정말 종이 포스터가 사라지고 무빙 포스터만 남을지도 모르겠어요.

티켓

포스터 다음 이야기해볼 종이는 '티켓'입니다. 무료 전시는 종이 티켓을 따로 발권해주지는 않지만, 유료 전시는 종이 티켓을 별도로 발권해주는 편이에요. 그래서 무료 관람이 가능한 국공립 미술관이나 갤러리에선 티켓이 따로 없지만 입장료가 있는 미술관이나 복합문화공간에서는 티켓을 받을 수 있죠. 저는 티켓용 앨범 하나를 마련해서 차곡차곡 모아두는데요. 기억의 편린이 한 장의 조각으로 남은 듯해 가끔 꺼내보면 애틋하고 기분이 좋아집니다.

보통 티켓은 전시 대표 작품을 넣어 제작하는데요. 덕분에 모아둔 티켓이 꼭 전시장에 걸린 작품들처럼 느껴지기도 한답니다. 유료 전시의 종이 티켓을 조금 더 신경 써서 만든다면 전시 감상에 더해 '티켓 모으기'라는 부가적인 취미활동도 할 수 있으니 더 즐겁지 않을까요.

요즘엔 환경 문제를 고려하여 재활용 용지를 사용할 수도 있겠죠. 계속 사용할 수 있는 자석이나 배지도 가능합니다. 타이베이 당대예술관에서는 옷에 달 수 있는 배지 형태의 티켓을 주더라고요. 애정하는 기념품이 되었답니다.

전 시 팸 플 릿

대부분 무료로 제공되는 '전시 팸플릿'은 전시 기획 의도와 작가 소개, 작품을 간략하게 설명하는 종이입니다. 보통 A4 절반 크기나 성인 손바닥 정도의 크기로 만들어져서 손에 쉽게 들고 다닐 수 있어요. 저는 전시장을 둘러보면서 엄지와 검지로 만지작거리면 살짝 까슬까슬한 느낌이 좋아 꼭 챙기는 편입니다. 작품 앞에 잠시 멈춰서서 팸플릿을 읽어보기도 해요. 이것만 꼼꼼하게 읽어도 충실하게 무언가를 봤다는 감각에 사로잡히곤 하거든요. 리뷰할 때도 훌륭한 참고 자료가 되고요. 전시에 대한 전반적인 정보가 담긴 전시 팸플릿을 저는 단순한 종이라고 생각하지 않아요. 전시의 맥락을 가장 잘 요약해서 담아낸 결과물이니까요.

전시 포스터나 팸플릿으로도 전시 내용과 분위기를 충분히 느낄 수 있습니다. 비슷한 듯 조금씩 다른 팸플릿 디자인을 꾸준히 관찰하다 보면 전시 '공간'과 '시각' 디자인의 확장된 세계를 직접 확인하면서 미적 감각을 기르는 데도 도움이 됩니다. 그러니 전시회에 가면 전시 팸플릿도 한 장씩 꼭 챙겨 보세요.

한편 최근에는 종이 팸플릿 대신 온라인 페이지를 만들고 QR 코드만 인쇄해서 배치하는 경우도 많습니다. 환경 보호와 예산 절감이라는 두 마리 토끼를 모두 잡기 위해서죠. 다만 이 경우에는 디지털 세대가 아니면 접근성이 떨어지므로 종

이 팸플릿도 적당히 배치하면 좋을 듯해요. 큰 글자 책처럼 시력이 좋지 못한 이들도 편히 읽을 방법도 고려하면 좋겠고요.

활동지

미술관에 가면 일부러 챙기는 종이가 있어요. 바로 '활동지'입니다. 미술관 에듀케이터가 만드는 이 종이는 기획 의도대로 전시를 볼 수 있게 돕고, 작품을 다방면으로 해석할 수 있도록 독려하는 목적으로 만들어집니다. 활동지를 만들기 위해 많은 고민과 인력이 투입되는데 관람객은 활동지의 존재조차 모르는 것 같아 아쉬울 때가 많습니다.

미술관의 역할이 시각 예술을 연구하고 전시로 보여주는 것에서 시민 교육기관으로 정체성이 확장되면서 활동지도 점점 더 섬세해지고 있습니다(교육기관으로서의 성격이 약한 갤러리에서는 활동지를 찾아보기 어려워요).

활동지는 주로 전반적인 미술관 경험을 위해 또는 특정 전시의 이해를 돕기 위해 만들어져요. 미술관 경험을 장려하는 경우 두루두루 전시실을 소개하며 둘러볼 때마다 스탬프를 찍게 하거나 상설 전시에서 인상 깊었던 작품을 골라 감상을 적게 합니다.

미술관 활동지에서는 "감상을 적어보세요."라는 막연한 지문보다는 "작품을 보고 떠오르는 단어를 5가지 적어보세요."

와 같은 주문을 합니다. 가뜩이나 미술관은 문턱이 높은데 답변마저 하기 어려우면 안 되니까요. 관람객은 답을 떠올리는 과정에서 자연스레 생각의 폭이 넓어집니다.

기획 전시를 위한 특정한 활동지도 소개해볼게요.

2019년, 국립현대미술관 덕수궁관에서 열린 〈근대 미술가의 재발견 I : 절필 시대〉 전시에서 책 형태 활동지인 '워크북'을 만들었습니다. 전시 기획 의도가 '근대 미술가의 재발견'이었던 만큼 근대 미술사가 잘 정리되어있었어요. 그러면서 전시실별로 생각해볼 만한 질문을 던집니다.

"만약 우리 시대의 작가가 절필할 수밖에 없다면 그 이유는 무엇일까요? 정찬영* 작가는 지금으로부터 약 80년 전 여성 작가로 활동하며 여성에 대한 사회의 편견을 느꼈습니다. 지금 여성의 사회 활동에 대한 시선은 예전과는 분명 변했습니다. 어떤 점이 다르고 어떤 점이 비슷한지 생각하여 적어봅시다."

이 질문의 답을 어떻게 채워볼까요?

우선 정찬영 작가가 활동할 당시 겪은 어려움을 전시장 내부 설명 또는 워크북 속 해설을 통해 정리해볼 수 있겠고요. 인터넷 검색이나 책을 통해 더 찾아볼 수도 있습니다. 그다음

■ 1930년대 여성으로서 채색 화가로 활동하며 당시 최고의 미술상 중 하나였던 창덕궁상을 받았으나 현재까지 자세히 연구된 바는 없습니다.

이 어려움을 작가가 어떻게 작품에 녹여냈는지, 이를 돌파하기 위해 취했던 노력은 어떤 것이 있는지 찾아보고 짐작해볼 수 있겠지요. 마지막으로 그때와 지금은 어떻게 달라졌는지, 여전히 애써야 할 점은 무엇인지 경험을 살려 생각해볼 수 있을 것입니다. 이 모든 과정을 통해 과거의 작품에서 현재의 내가 비춰볼 만한 지점이나 적용할 만한 것들에 닿을 수 있겠죠.

미술관 경험을 위해서든, 기획 전시를 위해서든 미술관 활동지는 대상에 따라 차이점이 있는데요. 우선 성인과 아동으로 크게 나뉩니다. 성인은 전문가, 교사 등으로 다시 분류하고, 아동은 초등학교 저학년, 고학년, 중고등학생으로 나누기도 하지요.

저는 이미 어른이 되어버렸지만, 어린이 대상의 활동지는 꼭 찾아봐요. 가장 쉽고 필요한 단어로 질문이 되어있어 실무에 도움이 되기 때문입니다. 전시에 관한 핵심 요소를 쉽게 파악할 수 있고, 간결하게 핵심을 전달하는 방식도 고민해볼 수 있어요. 아이들을 위한 활동지에는 인포그래픽이 적절히 들어가 있어 디자인 측면에서도 아이디어가 될 부분이 있습니다. 어른이라고 해서 글자만 읽을 필요는 없으니까요.

활동지를 볼 때마다 미술관 교육에 관한 적극적인 시도와 일방적 전달이 아닌 소통할 수 있는 예술 기관으로 거듭나기 위한 큐레이터와 에듀케이터의 노력이 느껴집니다. 이제 미

술관은 관람객과 소통하며 주고받는 요소가 있어야만 살아남을 수 있습니다. 사람들이 즐기는 다양한 취미와도 경쟁해야 하니까요.

활동지는 주로 사람들이 자주 찾는 라커룸 주변에 놓여 있는데, 못 찾으면 안내 데스크에 문의하면 돼요. 워크북은 현장에서 찾아볼 수 있지만 미술관 홈페이지에서 내려받을 수도 있습니다. 적극적으로 관람해보고 싶은 전시가 있다면 홈페이지를 찾아 활동지를 미리 다운받을 수 있는지 확인해보세요.

글자

전시장에는 전시 포스터와 전시 서문, 동선 안내 등 어디에도 글자가 있습니다. 포스터에는 전시 제목과 참여 작가 이름, 전시를 함축한 문장이나 솔깃한 마케팅 문구가 쓰여 있을 것입니다. 전시 서문에선 기획 의도와 예술가의 작업 세계를 소개한 글을 읽어볼 수 있습니다.

또 곳곳에 각각의 작품에 대한 기본 정보(제목, 작가, 재료, 크기, 제작 연도)가 표기되어있죠. 작품만큼이나 아니 어쩌면 그보다 더 많이 볼 수 있는 것이 글자일 것입니다.

전 시 회 제 목

전시회 제목은 답변형과 질문형으로 나뉠 수 있어요. 답변

형은 명쾌한 답을 하듯이 전시 내용을 바로 알려줍니다. 〈박수근: 봄을 기다리는 나목〉, 〈MMCA 이건희 컬렉션 특별전: 한국 미술 명작〉, 〈앙리 마티스 특별전-라이프 앤 조이〉 같은 전시명이죠. 질문형은 〈놀이하는 사물〉, 〈대지의 시간〉, 〈평평한 세계와 마주보기〉 등 '이건 무슨 전시일까?' 궁금하게 만드는 제목입니다.

보통 개인전이나 듀엣 전시, 회고전, 소장품전 제목은 '작가 이름'이나 '소장품전'이라는 전시 내용을 바로 적시하지만, 단체전이나 기획전 제목은 주제에 맞는 핵심 단어를 꺼내 짓습니다. 그래서 전시회 제목을 보면 전시 작품에 대한 공통 키워드를 짐작해볼 수 있죠.

저 역시 전시를 기획할 때 큐레이션된 작품을 관통하는 단어가 무엇일지 고민해봅니다. 이게 생각보다 참 어렵습니다. 그래서 전시 제목은 전시장에서 가장 먼저 읽는 글자지만 가장 나중에 쓰이는 글자이기도 합니다.

전 시 서 문

전시 서문은 전시된 작품을 이해하는 데 도움을 줍니다. 나아가 왜 이 작품들을 한데 모았는지 어떤 맥락으로 보여주고 싶었는지 '큐레이팅'이라는 더 넓은 세계관을 파악할 수 있어요.

요즘 전시 서문은 다양한 방식으로 보여줍니다. 책처럼 글자만 쭉 적은 서문이 아닌 한두 줄의 함축적인 문장만 전시실 앞에서 보여주고 구획을 나누어 서문을 소개하는 예도 있습니다. 관람객의 호기심을 자극하고 천천히 설명하는 방식입니다. 활자 대신 영상으로 대체하는 경우도 있습니다. 입장하자마자 빽빽이 쓰인 글을 보면 괜히 어렵게 느껴지기도 하니까요.

회고전의 경우 서문과 연표가 나란히 있기도 합니다. 이럴때 저는 서문보다 연표를 먼저 봅니다. 작가가 겪어온 사건과 만난 사람에 영향을 받아 작품의 세계도 달라지는 터라 연표를 통해 그런 전환점을 알아차릴 수 있기 때문입니다.

나만의 감상을 하면서도 기획자의 의도를 놓치고 싶지 않다면 서문 읽기를 추천합니다. 물론 과감하게 모든 글을 스킵하고 작품을 자유롭게 관람해도 괜찮습니다. 팸플릿을 챙겨나와서 나중에 읽어보며 '아, 이게 그런 의도였구나!' 뜻밖에 발견을 할 수도 있습니다.

전시 서문은 보통 설명문 형식을 따르지만 에세이나 편지글로 쓰기도 합니다. 평론가 대신 다큐멘터리 감독이 소개하거나 작가의 스승이 이야기하는 경우도 있습니다. 기획자가 서문을 에세이처럼 쓰기도 하고요. 이런 글은 예술가를 향한 애정이 느껴져 전시를 더 감상적으로 보게 만들어주지요. 글도 작품처럼 천천히 음미하게 되거든요.

창작자가 직접 쓴 작가 노트도 있습니다. 이것이 어쩌면 작품을 이해하는 데 가장 확실한 단서일지도 모릅니다. 경복궁 역에 있는 인디프레스 갤러리에서 마음에 드는 작품을 발견했는데 왜 이 제목인지, 다른 작품은 없는지, 어떤 물감을 썼는지, 작가에게 움직임이란 어떤 의미인지 몹시 궁금했습니다. 서문도 설명도 없어서 문의했더니 작가 노트를 보여주더라고요. 작가의 생생한 글을 읽으니 작품과 더욱더 친해지고 싶어졌습니다.

작 품 캡 션

작품 캡션을 읽으면 작품명, 작가명, 제작 연도, 재료와 크기, 소장처를 알 수 있습니다. 보통 작품 오른쪽 아래에 작은 글씨로 적혀있어요. 어떤 전시에서는 작품의 기본 정보뿐만 아니라 개별 설명까지 함께 써놓는데요. 텍스트가 많은 이런 전시를 '해설형 전시'라고 부릅니다. 반면 텍스트를 최소화한 채 시각적 연출을 우선하는 전시를 '심미형 전시'라고 합니다. 어떤 유형의 전시가 더 좋다기보다는 큐레이션과 어울리는 텍스트가 있다고 생각하면 됩니다.

예를 들어 단색화 화가의 회고전이라면 작품의 특징은 생략과 함축이고요. 단순한 표현 뒤로 깊은 철학을 담고 있을 거예요. 그런데 이를 모두 전달할 마음으로 전시장에 빼곡히 적

어버리면 작품이 지닌 미학을 느끼기 어려울 것입니다. 이런 경우 해설형 전시보다는 심미적 전시가 좋겠죠.

서울시립미술관의 〈시적 소장품〉에서는 작품 캡션에 2가지 시도를 했습니다. 하나는 큰 글씨로 썼다는 것이고, 다른 하나는 어려운 표현을 쉽게 바꾼 것입니다. 이 '쉬운' 작품 해설은 정보약자의 알 권리를 위한 정보를 만드는 사회적 기업과 발달 장애인의 검수 하에 완성되었다고 해요.

"작가는 아시아 지역에서 온 이방인이자 여성으로서 다른 사람들의 모습을 찍기 시작했다. 이방인은 다른 나라에서 온 낯선 사람이라는 뜻이다." 이처럼 직접 단어를 풀어주고, 제작 정보에 대해서도 자세히 적어두었습니다. 영상 작품의 경우 "만든 방법: 단채널 비디오" 아래 "여러 개의 영상이 아닌 하나의 영상이 한 곳에서 나오는 방식"이라는 설명을 덧붙였습니다.

한편 부산현대미술관에서는 반대되는 시도를 했는데요. 제목 그대로 〈거의 정보가 없는 전시〉입니다. 이 전시에서는 작가명, 작품명, 제작 연도와 해설을 제공하지 않습니다. 활자가 사라진 작품을 이미지 그대로 받아들일 수밖에요. 어쩌면 가장 순수한 감상법일지도 모르겠습니다. 이 전시에서는 감상평을 온라인 홈페이지에 남기게 한 후 나중에 작품 정보를 공개하고 확인하게 했습니다. 정보를 알기 전과 알고 난 후의 감상을 비교해보는 일도 참 재미있겠죠?

안 내 문 구

작품에 관한 글자 말고도 전시장에서 발견할 수 있는 글자에는 여러 '안내 문구'도 있어요. 작가의 상징을 활용하기도 해서 은근 찾아보는 재미가 있거든요. 롯데뮤지엄 〈장 미셸 바스키아: 거리 영웅 예술〉 전시에서는 화장실과 소화기, 동선 안내를 바스키아가 그림 안에 자주 그려 넣었던 왕관이나 세모 모양을 활용하여 안내했는데 귀여웠어요. 이런 섬세한 안내 문구는 전시에 더 몰입하게 해줍니다.

안내 문구도 생각보다 중요해요. 명령조이거나, 잘못된 정보를 알려주면 전시 감상에도 나쁜 영향을 줄 수 있거든요. "촬영 시 플래시 사용 금지"라는 말 대신 "플래시를 터트리면 작품이 다쳐요."라고 말을 건네듯 정보를 전달할 수 있는 거죠. 전시장에서 이런 센스 있는 문구를 보면 기분이 좋아집니다.

전 시 도 록

전시가 예술을 담아낸 3차원 표현이라면 전시 도록은 이를 2차원으로 옮겨놓은 것입니다. 이 한 권에 작품 사진뿐만 아니라 전시회 내용과 전시장에서 다 펼치지 못한 설명을 싣습니다. 구체적인 연구 내용이나 기획자의 코멘트, 외부 전문가 의견과 전시에 참여한 사람들의 이름도 확인할 수 있지요. 영

화로 따지면 엔딩 크레딧과 비슷하겠네요.

모든 전시에 도록이 출판되는 것은 아닙니다. 도록 출판은 많은 시간과 노력이 필요하고 비용도 제법 들기 때문에 미술관에서는 소장품전이나 일정 규모 이상의 기획 전시에 만듭니다. 갤러리에서는 주요 소속 작가의 도록을 내는 편입니다. 2년에 한 번씩 열리는 비엔날레는 행사의 전 과정을 담은 도록을 만드는 반면 아트페어에서는 전시 도록이라기보다 참여 갤러리를 소개하는 책자를 만듭니다.

출판된 도록은 아카이브용으로 기관에 남기고 각종 협력 기관에도 보냅니다. 이후 일반 관람객을 대상으로 오프라인 굿즈숍이나 온라인에서 판매합니다. 전시 시작과 동시에 판매되는 도록도 있지만 전시가 끝날 무렵 또는 끝나고 꽤 시간이 흐른 뒤에 완성되는 도록도 있어요. 그러니 인상 깊은 전시가 있다면 끈기 있게 도록을 기다려보세요.

잠깐, 아직 소개할 글자가 하나 남았어요. 미술 전시에서 볼 수 있는 중요하고 소중한 글자, 바로 예술가의 '서명'입니다.

예술가의 서명

전시장에서 작품 안에서 예술가가 남긴 서명을 찾아보는 것은 흥미로워요. 지금이야 창작자가 자신의 이름을 쓰는 게 자연스럽지만 미술사를 거꾸로 올라가 보면 상상조차 할 수

없던 일이었어요. 특히 중세 시대에는 신을 위한 그림이었기에 그린 이가 누군지 중요하지 않았습니다. 아무리 힘들고 멋지게 그렸더라도 누가 그렸는지 알 수 없었죠.

인간의 삶에 더 집중하기 시작한 르네상스 시대부터 화가는 그림에 자신의 얼굴을 그려넣거나 자신만의 문양, 이름 등을 남기기 시작했습니다. 개성이 존중되기 시작한 근대부터는 대부분의 창작자가 작품에 서명하기 시작했고요.

서명은 이 작품이 완성작이라는 일종의 표시입니다. '내가 만들었고 완성했다고 인정한다'라는 의미를 함축하고 있죠. 따라서 이 서명은 진품을 감정하거나 미술사를 연구하는 학자들에게 중요한 글자가 됩니다.

2013년 암스테르담 반 고흐 미술관에서 〈해질녘 몽마르주에서Sunset at Montmajour〉란 작품을 처음 공개했는데요. 1908년 노르웨이의 한 컬렉터가 이 작품을 사들였지만 고흐의 서명이 없어서 모사품이라고 생각했다고 해요. 그러다 정식 감정을 받게 되었고, 이 그림에 대한 자세한 내용이 담겨 있는 1888년 7월 4일에 고흐가 동생 태오에게 보낸 편지를 토대로 진품임을 확인하게 되었습니다. 만약 고흐가 서명을 남겼다면 이 그림이 그토록 오랫동안 누군가의 다락방에 있었을까요?

서명은 새로운 미술 세계를 공표한 글자라고 생각합니다. '무엇'이 중요한 것이 아니라 '누가'가 중요하고, '어떻게'가 아니라 '왜'가 중요해진 시대를 인정한 것이랄까요.

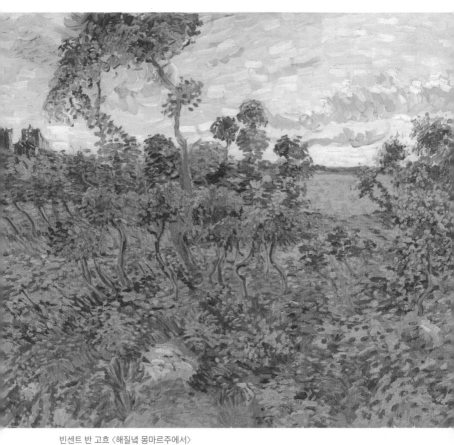

빈센트 반 고흐 〈해질녘 몽마르주에서〉

서울시립미술관에서는 2015년부터 격년으로 비서구권 국가의 현대 미술을 조명하는 전시를 기획해왔습니다. 시작은 아프리카였고 2017년에는 라틴, 2019년에는 〈고향〉이란 제목의 중동 현대 미술이었어요. 이 전시는 내전과 혁명을 지나온 중동에서 고향 의미를 되짚고 한국과의 역사적·문화적 교집합을 시각 예술 매개로 살펴보았습니다. 세계 미술사는 오랫동안 서구권 국가를 중심으로 흘러갔고 여전히 주류입니다. 서구권 미술은 익숙하지만 아프리카와 라틴, 중동 지역의 미술은 낯설죠. 이 중에서도 중동 현대 미술이 가장 베일에 싸여 있는데요. 사실 저는 〈고향〉 전시를 관람하기 전까지 '중동'이란 명칭의 유래와 어떤 나라들이 속해 있고 중동과 아랍, 이슬람의 차이를 명확하게 알지 못했습니다. 이 전시를 잘 이해하려면 중동, 아랍, 이슬람이 각각 무엇을 의미하는지부터 알아야겠지요.

간단히 정리하자면 중동은 중앙에서 동쪽이란 지역적 개념이고 아랍은 아랍어를 사용하는 문화권이란 민족적 개념이며 이슬람은 이슬람교를 믿는 종교적 개념입니다. 이 전시는 이란, 이라크, 시리아, 레바논, 이스라엘, 사우디아라비아 등 여러 중동 국가를 다루었어요. 모두 중동 지역에 속해 있지만 어떤 나라는 아랍어를 사용하지 않거나 이슬람교를 국교로 삼지 않죠. 쉽게 말해 '중동 지역=아랍어=이슬람교'가 꼭 맞는 말은 아닌 겁니다. 이런 차이점이 이들 간의 충돌을 만들어내고 그것이 작품에도 반영되고

있었습니다.

전시 서문에 관하여 조금 더 이야기하고 싶은 것이 있습니다. 서문 속 어휘가 기획 의도와 상응하는지 생각하면서 읽어보세요. 앞서 말한 중동은 동쪽을 가리키는 지역적 개념이었습니다. 그렇다면 어디에서 본 동쪽일까요? '중동Middle East'라는 단어는 1850년경 영국의 동인도 회사에서 처음 쓰기 시작했고 이후 미국 해군 전략가 알프레드 테이어 마한이 사용하면서 널리 퍼졌습니다. 당시 중앙아시아의 패권을 차지할 수 있는 중요한 지역이었던 수에즈 운하와 페르시아만 사이를 지칭하기 위해 이름을 '중동'이라 한 것이죠. 즉 서구 중심적인 단어입니다. 서구의 관점에서 근동Near East, 중동, 극동Far East이라 이름 붙인 것입니다.[16]

단어의 뜻을 알아보고 나니 전시 서문에 의문점이 들었습니다. 서문 첫 문장이 "이번 전시는 지역 미술의 정체성을 다루는 서울시립미술관 비서구권 미술품 전시 세 번째로 2015년 아프리카, 2017년 라틴에 이어 중동 지역의 현대 미술을 살펴봅니다."였거든요. '비서구권 미술'이라는 단어에서 그 나름의 의미가 느껴집니다. 서구권을 벗어난 지역의 현대 미술을 살펴보고자 한 것! 그런데 함께 사용한 '중동'이란 단어가 지극히 서구 중심적인 사고방식에서 나왔잖아요. 이것을 대체하는 단어가 없을까 하는 물음을 던지게 되었어요. 전시 텍스트를 무조건 수용하기보다 비판적 태도를 갖는 것도 미술 전시에 대한 애정이라 생각합니다.

작품 캡션에는 여러 가지 미술 재료가 함께 적혀있어요. 무엇이든 재료가 될 수 있지만 그중에서도 많이 사용되지만 막상 잘 모르겠는 그런 재료를 간략히 소개할게요.

수묵담채。 한지에 먹과 먹의 농담(연하고 진한 정도)을 이용하여 그린 한국화. 흑백이 중심이고 다른 색은 매우 보조적으로 들어가는 편이다.

한지。 조선시대에 닥나무 껍질을 원료로 만든 한국 고유의 종이. 용도와 제작 방법, 품질에 따라 세부 호칭이 나뉜다.

안료。 색을 내는 역할을 하는 것. 동물과 식물, 광물 등에서 추출한 천연 안료와 인공적으로 획득한 화학 안료가 있다.

아교。 젤라틴 성분이 있어 달라붙는 성질이 있는 고작체의 한 종류. 물감이 종이에 착색되도록 돕는다.

분채。 건조한 흙을 원료로 안료를 추가하여 만든 색깔 가루. 아교와 함께 섞어 사용한다.

봉채。 안료와 접착 성분을 가진 아교를 섞어 막대 모양으로 제작, 먹을 갈 듯 물에 봉채를 문질러가며 풀어 사용한다.

석채。 색을 내는 광물을 분쇄하여 만든 물감. 거친 입자가 특징이다.

판화。'판'에 잉크를 바른 뒤 종이, 캔버스 등에 찍어내는 그림. 판의 재료에 따라 석판화(돌), 목판화(나무), 동판화(동/아연)로 나눌 수 있다. 최근 판 자체를 재료로 활용하거나 잉크를 찍어내는 과정을 거친 경우도 판화라고 한다. 같은 그림을 여러 장 찍어낼 수 있어서 작가의 의도에 따라 갤러리와 협의를 통해 인쇄 수량을 한정한다.

실크 스크린。천을 사용한 판화(인쇄) 기법. 좌우가 반전되지 않는다.

크로키。초안, 밑그림, 스케치와 같은 의미로, 연필과 펜 등으로 빠르게 그려나간 그림을 말한다.

수채화。수용성 물감을 물에 개어 그린 그림.

유화。오일에 물감(유화 물감)을 녹여 색을 칠한 그림. 상대적으로 건조 시간이 길어 보조제를 사용하여 건조 시간을 단축하기도 한다.

캔버스。일반적으로 유화를 그릴 때 종이처럼 사용하는 천.

아크릴。에스터 수지로 만든 물감. 물을 사용하는 간편함과 건조 시간이 빠르다는 장점을 갖고 있어 회화 재료로 널리 쓰인다.

과슈。수용성 아라비아고무를 바탕으로 안료와 혼합한 불투명한 물감. 물에 개어 사용할 수 있다.

오일 파스텔。파스텔의 부드러움과 크레파스의 거침을 동시에 지닌 그림 도구. 파스텔처럼 날리지 않고 크레파스보다 부드러워 사용하기 편하다.

혼합 재료。다양한 종류의 물감, 기타 재료를 동시에 사용하는 것을 말한다.

건축

아름다움과 실용성이 공존하는 건축. 특히 미술관은 그 안을 채우고 있는 컬렉션만큼 건물 자체도 하나의 작품이 됩니다. 유럽과 뉴욕, 아시아 곳곳의 미술관 중에서 인상 깊었던 곳은 뉴욕에 있는 구겐하임 미술관입니다.

뉴욕 구겐하임 미술관

뉴욕 구겐하임 미술관Solomon R. Guggenheim Museum의 소장품 대부분은 페기 구겐하임의 안목으로부터 시작되었습니다. 미거리트 페기 구겐하임Marguerite Peggy Guggenheim은 광산업으로 대부호가 된 뉴욕의 구겐하임 가문에서 태어났는데요. 매우 부유했지만 정서적으로 안정된 성장 환경은 아니었어요. 그의 아버지는 타이타닉 침몰 사고로 일찍 사망했고 어머니도

페기를 살 돌봐주시 못했습니다. 막 스무 살을 넘겼을 무렵에는 어머니마저 잃었죠. 우울과 슬픔 속에서 그를 구원해준 것은 막대한 유산이 아니라 예술이었어요. 그는 유럽으로 건너가 새로운 예술의 선구자들을 만납니다. 마르셀 뒤샹과 모더니즘 조각가 콘스탄틴 브랑쿠시Constantin Brancusi, 초현실주의 화가 이브 탕기Yves Tanguy 등 20세기 예술가들과 교류하며 예술적 감각을 키우죠.

1938년 런던에 자신의 갤러리를 열면서부터는 본격적으로 아트 컬렉팅을 시작합니다. 제2차 세계대전 당시 히틀러는 모더니즘 아트를 퇴폐 예술이라며 불태워버리려고 했는데요. 이에 위협을 느낀 페기가 루브르 박물관Louvre Museum에 작품을 보관해줄 수 있는지 도움을 청했으나 루브르 측은 작품성이 불분명하다며 거절합니다. 전쟁의 압박이 점점 더 거세지자 페기는 수집한 작품들을 뉴욕으로 탈출시킵니다. 작품뿐만 아니라 예술가들의 도피까지 도와주지요. 그 후 현대 미술의 중심은 유럽에서 미국으로 옮겨갑니다. 그의 과감한 열정이 아니었다면 지금쯤 칸딘스키의 작품은 얼마 남아있지 않을지도 몰라요. 게다가 페기는 재능있는 예술가를 발굴하여 금전적인 지원과 후원을 아끼지 않았다고 해요. 그가 아니었다면 잭슨 폴록Jackson Pollock의 액션 페인팅▪은 과연 존재했을

▪ action painting, 작가가 작품을 제작하는 과정에 주목하며 작업자의 즉흥적인 몸짓, 우연한 붓질에 의해 완성됩니다.

까 의문이 들 정도입니다.

페기 구겐하임을 두고 그 시대에 금수저로 태어났으니까 가능했다고 생각할 수 있지만 다큐멘터리 〈페기 구겐하임: 아트 에딕트〉를 보면 돈도 많은데 왜 이렇게 힘들게 사나 싶을 정도로 예술을 향해 무모한 열정을 불태웁니다. 페기는 삼촌 솔로몬 구겐하임이 뉴욕에 미술관을 지으려 하자 자신이 수집한 작품을 기증하려 합니다. 솔로몬은 처음엔 루브르 박물관과 같은 이유로 거절했지만 끝내 받아들이죠. 페기의 확신과 인내 덕분에 뉴욕 구겐하임 미술관에서 추상 표현주의를 비롯해 20세기 미술의 정점을 모두 감상할 수 있습니다.

현대 미술의 보고로 자리를 잡은 뉴욕 구겐하임 미술관은 건축가 프랭크 로이드 라이트Frank Lloyd Wright의 작품입니다. 프랭크 로이드 라이트는 76세에 구겐하임 미술관 설계를 시작했어요. 하지만 그 과정에서 건축주였던 솔로몬 구겐하임이 사망하면서 독특한 디자인으로 완공되지 못할 위험에 놓이게 되었죠. 다행히 반드시 라이트의 설계대로 완성하라는 건축주의 유언에 따라 우여곡절 끝에 1959년 현재의 모습으로 미술관이 완공됩니다. 그리고 라이트의 위대한 걸작이자 유작이 되었고요.

구겐하임 미술관은 복잡한 뉴욕에서도 쉽게 찾을 수 있습니다. 사과를 떠올려주세요. 그리고 사과 껍질을 한 번도 끊기지 않게 돌려 깎은 후 그 껍질의 모양을 상상해본다면 구겐

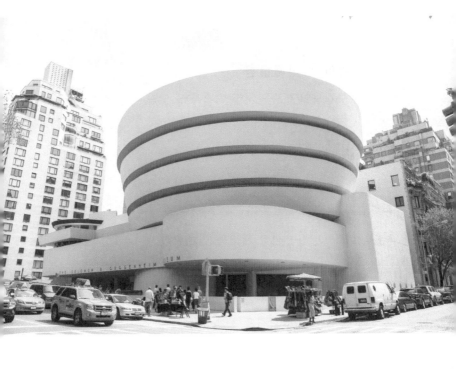

하임 미술관의 구조가 눈에 그려질 거예요. 나선형을 따라 하나의 조각처럼 매끄럽게 이어져 있거든요. 입장해서 둥그런 길을 오르면 꼭대기 층까지 다다를 수 있습니다. 맨 위에는 투명한 천장이 자연광을 모아 미술관에 흩뿌려줍니다. 위에서 떨어지는 햇살을 받으며 아래를 내려다보면 관람객의 움직임이 한눈에 들어와요. 그 장면이 꼭 하나의 예술 퍼포먼스 같기도 합니다. 어느 소장품과 견주어도 뒤지지 않을 만큼 아름다워요. 이처럼 건축물 자체의 아름다움만으로도 뉴욕 구겐하임은 예술을 위한 온전한 아지트 같습니다. 이곳에 들어서는 순간, 모든 것은 예술이 되어버립니다.

타이베이 당대예술관

뉴욕 구겐하임 미술관처럼 처음부터 오직 미술 작품을 위해 지은 건물이 있다면 타이베이 당대예술관MOCA, Museum of Contemporary Art Taipei은 기존 건물을 그대로 살려 용도를 미술관으로 바꾸었습니다. 대만의 일제강점기 시절에 지어진 초등학교가 미술관으로 탈바꿈한 사례이죠. 외관은 그대로 살려두더라도 실내는 전면 개조를 했을 법한데 그렇지 않았습니다. 이 건물이 본래 학교였다는 걸 몰랐어도 '여기 학교였나?'라는 생각이 들 정도로 내부가 그대로 남아있습니다. 긴 복도가 있고 일정한 간격을 두고 교실이 줄줄이 위치한 구조에요. 계단 난간까지 학창 시절 다니던 학교의 모습과 매우 흡사했습니다. 미술관 안은 다른 반 친구를 찾아 나서듯 전시실(교실)마다 각각 다른 작품이 있고 문 앞에 붙은 캡션을 보고 찾아다니게 해놓았어요. 앞서 뉴욕 구겐하임 미술관이 차례대로 올라가도록 동선이 정해져 있다면 타이베이 당대예술관은 비교적 동선이 자유롭습니다. 전시실에 들어갈지 말지 선택할 수 있고 나름의 순서를 정해 들어갈 수도 있습니다. 스스로 동선을 만들 수 있는 건물 구조가 퍽 흥미로워요.

제가 이곳을 여행할 때는 〈Stories We Tell To Scare Our-selves With〉라는 아시아 현대 미술을 조명한 전시를 하고 있었습니다. 아쉽게도 작품명이 기억나진 않지만 2층에 기괴한 분장을 한 마네킹이 매달린 작품이 있었어요. 정체성 혼란을

표현한 작품 같았는데 아름답기는커녕 무서웠습니다. 바닥에 설치된 게 아니라 천장으로부터 내려온 거라 더 강렬했고 설치 방식이 독특한 내부 구조와 어우러져 더욱 파격적으로 느껴졌지요. 제도권에 속하는 국립미술관인데도 비주류를 실험하는 대안공간처럼 느껴졌어요. 언젠가 다시 방문하고 싶은 미술관입니다.

국립현대미술관

한국의 미술관 이야기도 빠질 수 없습니다. 국립현대미술관은 총 4개 지역에 있는데요. 1986년 개관한 과천관, 고궁 안에 위치한 덕수궁관, 옛 소격동의 국군기무사령부(기무사) 건물을 재활용한 서울관, 옛 담배인삼공사 연초제조창을 재활용한 청주관이 있습니다. 그중 저는 덕수궁관을 제일 좋아하는데요. 궁궐 내외부의 건축 구조 덕분에 그 어떤 미술관보다 근대화 전후의 한국적인 멋이 느껴집니다. 그래서일까요? 서울관이 주로 현대 미술을 소개한다면 덕수궁관은 일제강점기 해방 이전의 근대 작품을 전시합니다. 2021년 구본웅, 이중섭, 김환기의 작품과 더불어 〈별곤감〉 잡지 삽화와 책 표지 등을 볼 수 있던 〈미술이 문학을 만났을 때〉라는 전시는 덕수궁관의 성격을 잘 보여준 전시였습니다. 또 덕수궁 미술관 옆에는 한국 최초의 서양식 건물인 석조전이 있습니

다. 1910년에 완공된 석조전은 대한제국을 선포한 고종 황제의 집무실로 사용되기도 했지요. 석조전은 곡선을 살린 궁궐의 외관과는 달리 신고전주의 건축 양식에 따라 각각의 기둥이 좌우대칭된 직선으로 이루어진 것이 특징입니다.

석조전은 일제강점기와 근대화를 겪으며 많이 훼손되었지만 2014년 복원한 후 시민에게 개방되었고 종종 전시회도 열립니다. 저는 여기서 2019년 서양 사신을 맞이하기 위한 오찬을 재현한 〈대한제국 황제의 식탁〉이란 전시를 보았는데요. 당시 난생처음 보는 요리에 조리법을 제대로 알기 어려웠을 햄버거, 샌드위치, 스테이크, 디저트 등을 만찬으로 차려내기 위해 꼼꼼하게 공부하고 메모했던 흔적이 전시되어있었죠. 석조전 특별전시가 열린다면 덕수궁 미술관을 함께 둘러보세요. 과거로 돌아간 오묘한 느낌을 줄 거예요.

과천관, 서울관, 청주관도 짧게나마 소개해볼게요. 김태수 건축가가 맡은 과천관은 자연과의 조화를 지향합니다. 넓은 야외 조각장이 마음을 탁 트이게 해주는데요. 약 1만 평의 부

지라니 관람뿐만 아니라 나들이 오기 좋은 미술관입니다. 이 미술관 건축의 또 다른 매력은 공원에 있습니다. 사람들이 모일 수 있는 푸른 장소가 있느냐 없느냐는 미술관의 전반적인 인상을 결정할 뿐 아니라 일상을 환기하는 예술의 역할을 돋보이게 하지요. 넓은 잔디와 하늘을 만끽하며 전시를 보고 싶다면 과천관을 추천합니다.

　2013년 10월 삼청로에 문을 연 국립현대미술관 서울관의 건물도 독특합니다. 서울관 부지는 원래 국군서울지구병원과 기무사가 있던 곳으로 미술관 건립 시 기무사 건물을 일부 활용했어요. 왼쪽은 세련된 현대식 외관인데 오른쪽엔 오래된 붉은 벽돌이 눈에 들어오죠. 이런 믹스매치가 다채로운 도시, 서울과 닮았습니다.

　가장 최근에 문을 연 청주관은 옛 담배공장이었던 건물을 재건축했습니다. 굴뚝은 그대로 남겨놓아 건물의 역사를 엿볼 수 있게 했죠. 청주관의 특별함은 개방형 수장고를 꼽을 수 있는데요. 혹시 '수장고'라는 말 들어보셨나요? 전시실에 전시되지 않은 작품을 보관하는 작품 창고로 관계자 외 쉽게 접근할 수 없는 장소입니다. 이런 수장고를 관람객에게 그대로 보여줌으로써 미술관의 소장품을 한눈에 알 수 있게 했습니다. 사람들은 이를 통해 미술관이 어떤 작품을 수집하고 보여주고 싶은지 정체성을 파악하게 돼요. 또한 미술관을 향한 재미와 애정을 키울 수도 있고요.

나오시마 현대미술관

아직 가보지 못한 멋진 미술관이 많습니다. 그중 언젠가 꼭 가고 싶은 곳은 안도 다다오Ando Tadao가 설계한 나오시마 현대미술관이에요. 나오시마는 일본 시코쿠 가가와현에 있는 섬인데요. 섬 전체가 미술관인 곳으로 유명합니다. 산업 폐기물로 오염된 섬의 절반을 예술에 관심이 많던 기업가 후쿠다케 소이치로가 사들여 건축가 안도 다다오와 함께 미술관'들'을 만들기 시작했죠. 배네세미술관Benesse House Museum을 시작으로 지추미술관Chichu Art Museum, 2010년에는 이우환미술관이 완공되었습니다. 사진 촬영을 할 수 없고 관람 인원에 제한이 있습니다. 작품에 완전히 몰입하여 명상하듯 머리를 쉬어가게 만든 곳 같아요. 섬이기도 하니 도시의 소음도 전혀 들리지 않겠죠. 그래서 안도 다다오의 건축과 더 잘 어울릴 것 같은 생각이 듭니다.

건축가이자 예술가인 안도 다다오는 콘크리트와 자연을 건축 재료로 활용합니다. 콘크리트라고 하는 지극히 인공적인 자재를 과감하게 드러내고, 물이나 빛과 같은 자연 요소를 적극적으로 건축에 끌어들여요. 그는 나오시마 현대미술관에 노출 콘크리트를 사용했지만 자연을 거스르지 않습니다. 경관을 지키기 위해 미술관을 땅 밑으로 보내요. 그래서 멀리서 보았을 때 섬의 모습이 잘 보입니다. 아름다운 섬의 풍경을 망치는 인공물은 안 보여요. 하지만 가까이 다가가면 섬 아래

보물 창고가 있다는 걸 발견하게 됩니다.

때때로 예술은 지친 사람들의 안식처라는 생각을 해요. 나오시마 현대미술관이 땅속에 지어진 이유는 자연경관을 위해서이기도 하지만 인류를 구원할 지하 벙커를 대신하여 지은 것 같다는 생각이 듭니다. 예술이란 가장 아름답고 안전한 안식처이니까요.

미술관 컬렉션 만큼 건물에도 관심을 갖는다면 안과 밖으로 더 입체적인 아름다움을 느낄 수 있을 거예요. 끝으로 건축이 근사한 뮤지엄 몇 개를 추천하며 마칠게요.

국내	해외
(강원 원주시) 뮤지엄 산 안도 다다오의 노출 콘크리트와 제임스 터넬의 작품이 만나는 미술관	(모로코) 마라케시 입생로랑 뮤지엄 이국적인 붉은색의 입생로랑을 위한 공간
(서울) 최만린 미술관 한국을 대표하는 조각가 최만린이 30년간 거주했던 정릉 자택을 성북구에서 매입하여 성북구립미술관 분관으로 조성한 미술관	(러시아) 에르미타주 미술관 겨울궁전이라 불리는 화려하고 위엄있는 미술관
(제주도) 유동룡 미술관(이타미준 뮤지엄) 건축가 유동룡(이타미준)의 감각을 담은 미술관	(미국) 디아 비콘 비움의 미학이 돋보이는 미술관
(충남 아산시) 온양 민속 박물관 벚꽃가 단풍 진 풍경이 유난히 아름다운 박물관	(스페인) 구겐하임 빌바오 오직 이곳만을 위해 여행을 가도 좋을 미술관

분위기

건축가 페터 춤토르는 《페터 춤토르 분위기》에서 이런 말을 합니다.

"무엇이 나를 감동시켰을까? 전부 다이다. 모든 사물 그 자체. 사람들, 공기, 소음, 소리, 색깔, 물질, 질감, 형태."

사전에서 분위기는 환경 또는 사물에서 인지되는 느낌을 말하는데, 그는 분위기를 미학적 범주에 포함합니다. 아름다움을 정의하는데 눈에는 보이지 않는 이 '분위기'가 분명한 역할을 한다는 것이죠. 생각해보면 미술 전시에서 작품 그 자체로 아름다움을 느끼는 것만은 아닙니다. 아름다움을 느끼게 하는 분위기 덕에 작품은 더욱 빛을 발하고 전시회는 추억이 될 수 있죠.

그렇다면 분위기를 좌우하는 요소에는 어떤 것이 있을까
요? 페터 춤토르의 이어지는 말처럼 사람들, 공기, 소음, 소리,
색깔, 물질, 질감, 형태. 더 나아가 내가 인식한 형태, 내가 해
석한 형태까지 다양합니다. 이 중에서 몇 가지만 꼽아볼게요.

조명

조명은 분위기에 중요한 요소 중 하나입니다. 오죽하면 소
개팅 장소를 고를 때 조명을 체크하겠어요. 사랑에 빠지는 조
명이 따로 있는 것은 아니지만 적나라한 빛보다는 따뜻한 조
명이 분위기를 더 편안하게 만듭니다.

물론 전시장 조명을 로맨틱한 레스토랑 조명과 같은 것으
로 할 수는 없습니다. 전시 조명은 작품을 잘 보이게끔 해야
하니까요. 작품이 가진 원래의 색감이나 이미지를 해치지 않
는 것이 우선입니다. 이때 함께 고려할 점이 작품 훼손을 최
소화하는 조명을 선택하는 것인데요. 빛만으로도 작품은 조
금씩 손상되기 때문이죠. 일반적으로 수채화, 소묘 등 빛에
가장 민감한 종이는 $50\,lx$(룩스) 이하의 조도를 권장하고, 유
화나 나무로 만든 작품은 $150\sim180\,lx$, 금속이나 도자기 소재
는 $300\,lx$ 정도입니다. 작품 본래의 색채와 재료를 고민하며

■ 단위 면적당 주어지는 빛의 양. 일반적으로 교실과 사무실이 300lx라고 하네요.

조명을 앞에서 넓게 비추거나 뒤에서 비추거나 위에서 확실한 스포트라이트를 주기도 하죠. 여기서 제가 나눌 이야기는 조명이 작품의 본질을 드러내고 분위기를 압도했던 전시 경험입니다.

2019년 오사카 국립국제미술관에서 열린 크리스티앙 볼탕스키Christian Boltanski의 회고전 〈Life time〉을 관람했습니다. 크리스티앙 볼탕스키는 제2차 세계대전 끝자락인 1944년 파리에서 태어났어요. 전쟁의 잔상으로 볼탕스키는 죽음에 대한 두려움이 늘상 따라다녔습니다. 죽음을 목격하며 살아있는 자신에 대해 의문을 던지기도 했죠. 이후 전쟁으로 인한 죽음을 주제로 삼으며 활동하다가 점점 더 보편적인 죽음에 관해 이야기합니다. 전쟁이 아니더라도 모든 인간은 죽음을 맞이하니까요.

그는 사진과 조명, 빛과 그림자를 주재료로 한 설치 미술 작품을 선보였습니다. 〈샤즈 고등학교 제단화〉는 유대인 학생들의 단체 사진에서 개개인의 얼굴을 확대하고 흐리게 조정해 각각의 독사진으로 다시 만들었습니다. 이렇게 재나열한 사진에 별도의 조명을 설치했고요. 조명으로 생기 빛과 그림자는 사진의 분위기를 신성하게 만들어 종교 제단화를 떠올리게 합니다. 성당의 제단 앞에서 경건히 두 손을 모으듯 홀로코스트로 인한 죽음을 애도하는 거죠.

이 작품에 완벽히 몰입할 수 있도록 미술관은 매우 깜깜했

습니다. 어느 정도로 어두웠냐면 바닥이 잘 보이지 않아 중간에 휴대폰 불빛에 의지해야 했어요. 발걸음에 더 집중해야 했고 아주 작은 소리에도 귀 기울이게 되었죠. 조명이 만든 조심스러운 분위기와 삶과 죽음의 경계선에 선 작가의 작품이 톱니바퀴처럼 맞물리는 전시였습니다.

또 조명이 인상 깊어 기억나는 또 다른 전시는 석촌호수 부근의 갤러리 EVERYDAY MOOONDAY에서 연 김희수 작가의 개인전 〈The Other side of my mind〉입니다. 이 전시 역시 조도가 상당히 낮았습니다. 작품 속 인물들은 모두 슬픈 표정을 짓고 있었어요. 우울을 얼굴에 그대로 표현했습니다. 계속 바라보고 있으면 나까지 우울해질 것 같은 우울한 느낌. 그 점이 중요했습니다. 감상자가 실제로 우울해지는 것이요.

큐레이터는 전시 서문에서 "우리는 우울함을 부정적으로 보고 숨기고 감추고 곁에 두고 싶어 하지 않는다. 그러나 우울은 사람에게 너무나 자연스러운 감정이 아닌가. 우울할 때 우울을 직면하지 않으려는 태도, 그대로 덮으려는 마음, 빠지지 않으려는 노력이 오히려 우울한 삶에 빠지게 할 수도 있다."라고 말했어요. 그래서 충분히 우울과 마주하고 그 감정을 품다가 마침내 해소할 수 있길 바란다고요.

당장이라도 울게 할 것 같은 침울한 작품과 어두운 조명 덕분에 내 마음을 가만히 들여다볼 수 있었어요. 과거의 우울과 현재의 우울함이 만나서 아이러니하게도 우울을 이겨낼 힘을

얻었습니다. 납득가는 건 작품만큼 조명이 한몫했다는 거예요. 이곳에서 눈물을 흘려도 얼굴이 자세히 보이지 않을 테니 얼마나 마음껏 가라앉을 수 있던지요.

색깔

'화이트 큐브'란 하얀 벽과 바닥을 가진 전시 공간을 일컫는 미술 용어입니다. 작품에 집중할 수 있도록 다른 요소는 모두 배제했습니다. '하얀 벽과 바닥'이란 구성을 완성하면 언제, 어디서든지 동일한 전시를 구현할 수 있다는 점에서 가장 효율적인 전시 조건일지도 모르겠어요.

반대로 분위기를 바꾸고 싶다면 어떻게 할까요? 2021년 봄에 개관한 압구정의 서울 쾨닉KÖNIG SEOUL 여름 전시였습니다. 〈YOU MAKE ME SHINE〉이란 제목의 덴마크 현대 미술가 예펜 하인Jeppn Hein 개인전이었죠. 전시장을 방문한 날은 무척 더웠는데 문을 열자마자 시원함을 느꼈습니다. 수채화 작품 특유의 투명함에 청량감이 느껴졌어요. 이를 더 잘 느끼게 해 준 것은 역시 에어컨! 아니, 색깔이었습니다.

지난 전시까지만 해도 분명 새하얀 벽들뿐이었는데 파란 색이 칠해져 있었어요. 붓 결을 그대로 살아있는 파란 색은 파도의 느낌이 들어 더욱 시원하게 느껴졌습니다. 작품과 어울리는 연출이었죠. 담당자에게 물어보니 작가가 직접 푸른

방으로 만드는 것을 제안했다고 해요.▪ 전시 현장에서 그들의
아이디어를 전해 들으니 전시가 더 즐거워졌습니다.

　분홍 벽을 본 적도 있어요. 2021년 KIAF에서 갤러리 바톤은
부스를 인디언 핑크로 물들였습니다. 당시 정희승 작가의 사
진 작품 〈장미는 장미가 장미인 것Rose is a rose is a rose〉▪▪이 걸
려있었는데 입체로 보이는 독특한 평면의 사진이 오묘한 핑크
색 배경과 어울려 신비롭게 느껴졌습니다. 200개 가까이 되는
갤러리 사이에서 색다른 분위기를 낸 것은 확실했죠. 인물 사
진을 찍던 작가가 정물로 시선을 옮겨오면서 선보인 작품이었
는데 장미 사진은 딸의 사춘기와 함께 시작한 작업이라고 했
습니다.[17] 아이를 낳아 기르고 그와 관계를 쌓아가면서 변하는
감정을 장미의 생애주기와 견주는 것 같았습니다. 사춘기 딸
과 잘 지내기란 만만치 않을 테지만 분홍빛 장미와 배경이 이
시기를 아름답게 기억하도록 도왔을 것입니다.

▪　예펜 하인의 퍼포먼스 중 〈BREATHE WITH ME〉라는 큰 붓으로 심호흡을 하며
한 번에 물감을 칠하는 행위와 연결돼요. 현대 예술가들은 작품을 가장 잘 보여줄 수
있는 방법에 대해서도 진지하게 생각한답니다.
▪▪　거트루드 스타인(Gurtrude Stein)의 시 〈신성한 에밀리 (Sacred Emily)〉의 "장미는
장미는 장미는 장미다(Rose is a rose is a rose is a rose)."에서 빌려온 말로 사물을 즉물
적으로 바라보는 것을 의미해요.

음악

분위기를 이야기하는데 음악을 빼놓을 순 없죠. 매일 반복되는 출퇴근도 노래 하나로 색다르게 만들 수 있으니까요. 음악의 영향력은 상당합니다.

어떤 전시장에서는 연주가 흘러나오기도 해요. 복합문화 공간 '틈'에서 반려견을 주제로 한 〈나의 이름은〉 전시가 있었을 때는 전시 주제에 맞는 음악을 들려주었죠. 절반은 기존 곡이었고 절반은 이번 전시를 위해 특별히 제작된 노래였습니다. 저는 반려견을 길러본 적이 없어서 그 교감을 이해하는 데 한계가 있습니다만 전시장에서 음악이 흘러나오는 순간 조금은 짐작해볼 수 있었어요. APRO의 〈포근Feat. Artinb〉이란 곡이었는데요. 제목처럼 감상하는 이를 반려견의 털처럼 포근하게 만들었습니다.

같은 전시에 조각가 헨리 무어Henry Moore ■의 작품을 모티브로 만든 형태가 짧거나 늘어진 권오상 조각가의 〈Reclining Figure 2〉 사진 조각 ■■도 있었습니다. 어딘가 비율이 안 맞는 인체 형상이었어요. 3D 모형에 얼굴은 사람, 몸통은 강아지 사진을 붙여놓으니 솔직히 좀 기괴했습니다. 그렇지만 그때 흐르던 장난기 가득한 음악은 그것마저 재미있게 만들어

■ 영국 출생(1898~1986), 큐비즘과 원시미술에 영향을 받았으며 구체적인 표현보다 생략된 표현의 조각가입니다.
■ 사진과 조각의 결합. 2차원인 사진을 3차원의 입체 위에 이어 붙여 형태를 만듭니다.

주더군요.

보통의 전시 현장에선 음악이 흘러나오지 않지만 최근에는 감상을 도울 배경 음악을 재생하는 전시가 점점 늘고 있습니다. 만약 전시장에 아무 소리도 들려오지 않는다면 작품을 보고 떠오르는 풍경, 감정과 연상되는 음악을 직접 찾아보세요. 그리고 완전히 상상 속으로 감상 속으로 풍덩 빠지는 것입니다. 예를 들면 이런 건 어떨까요? 인상주의 작품에는 돈 맥클린의 〈Vincent〉를, 앤디 워홀의 마돈나처럼 색깔이 통통 튀는 팝아트를 마주할 때는 칼리 레이 젭슨의 〈Call me maybe〉를, 아니면 언제 들어도 머릿속 빈자리를 마련해주는 드뷔시의 〈Arabesque〉도 좋겠어요.

향 기

분위기를 각인시키는 마지막 방법은 후각을 자극하는 것입니다. 사람들은 오감으로 기억을 재생산하니까요.

2019년 예술의 전당에서 〈매그넘 인 파리Magnum in Paris〉 전시가 열렸습니다. 국제 사진 그룹 매그넘 포토스Magnum Photos■에 속하는 보도 사진 작가들이 찍은 파리의 다양한 모습을 한 자리에 모았어요. 이 전시를 위해 조향사도 함께했는데

■ '세상을 있는 그대로 기록한다'라는 슬로건을 가지고 세계 곳곳의 생생한 역사를 남겼습니다.

파리의 정취를 잘 느끼게 만들기 위함이었죠. 전시장 곳곳에 향기에 대한 안내문이 붙어있었습니다.

"이 공간에서 느껴지는 향은 향기 전문 브랜드 배러댄알콜better-thanalcohol에서 〈매그넘 인 파리〉 전시를 위해 블랜딩한 향입니다. SUNNY DAY IN PARIS는 스파클링한 질감, 피어나는 꽃이 연상되는 플로럴 계열로 화려한 패션과 사람들, 다양한 색감이 느껴지는 파리를 연상하며 만든 향입니다."

전시장 각각의 테마에 들어서는 순간마다 향은 달라지고 분위기 역시 달라졌습니다. SUNNY DAY IN PARIS 향에서는 햇살이 화사한 에펠탑 아래의 파리를 상상해볼 수 있었어요.

지금까지 분위기를 조성하는 조명과 색깔, 음악과 향기에 관해 이야기해보았습니다. 전시장 조명을 감지해보고, 전시장을 채운 색과 작품 간의 관계성을 유추해보고, 미술관이 아닌 공연장에 온 듯 음악에도 집중해보고, 향기로 후각을 자극해보는 일. 작품뿐만 아니라 그 주위를 감싸고 있는 수많은 요소가 모두 감상의 감각을 열어주는 일입니다.

휴식

　하루 날을 잡아 삼청동에 갈 때면 거의 1만 보 이상씩 걷곤 하는데요. 국립현대미술관과 주변 갤러리 몇 곳을 둘러보려면 바삐 움직여야 하기 때문입니다. 중간에 배가 고파 점심을 먹지 않으면 전시 관람이 다 끝난 후에야 카페를 찾아 의자에 처음 앉곤 합니다. 전혀 지치지 않는 건 아니지만 괜찮습니다.

　그런데 저의 관람을 멈추게 한 건 아빠였습니다. 아빠와 함께 삼청동 나들이를 할 때였습니다. 그날의 목표는 갤러리현대와 금호미술관을 거쳐 국립현대미술관까지 가는 것이었죠. 가능하다면 아라리오갤러리까지 둘러볼 작정이었습니다. 결과부터 말하면 갤러리현대와 금호미술관만 다녀올 수 있었어요. 이마저도 예상보다 1시간 30분은 더 오래 걸렸습니다.

　당시 금호미술관에서는 김보희 작가의 개인전이 열리고 있었습니다. 김보희 작가는 동양화와 서양화 그 중간 지점에서

캔버스와 한지, 분채와 아크릴 물감 등 경계 없이 재료를 활용하며 자연의 생동감을 재현합니다. 전시 제목은 〈towards〉로 '~을 향하여'라는 의미였는데요. 치열한 도시 생활을 마친 그가 제주도에 머물며 이제는 자연을 향하고 있다는 뜻이기도 합니다. 관람객들은 화가의 시선이 닿는 자연을 바라보며 함께 숲을 지향하기도 하고 현재 자신이 바라보는 곳을 떠올릴 수 있습니다.

40분쯤 서 있다가 다리가 조금씩 아프기 시작하자 아빠가 생각났어요. 작품에 푹 빠져서 아빠를 미처 챙기지 못했어요. 조금 뒤처진 아빠에게 다가가 물었습니다. "아빠 괜찮아요?" 그러자 단호하게 아니라고 고개를 저으셨습니다.

아빠는 테니스를 꾸준히 하셔서 체력도 좋고 날렵한 편이었습니다. 그러던 어느 날 매우 편찮으셨어요. 몇 년간은 아빠는 물론 가족 모두가 힘들었지만 어쨌든 지난 일이 되었고 아빠의 건강은 많이 회복되었습니다. 그래도, 그렇지만, 그럼에도 결코 예전 모습만큼은 돌아갈 수 없었어요.

가로로 젓는 힘없는 고갯짓에 나는 급히 의자를 찾았습니다. 없었어요. 관람객이 앉을 수 있는 의자가 하나도 보이지 않았습니다. 마음이 급해져 여기저기 돌아다니다 2층에서 의자 하나를 발견했습니다. 구석에 놓인 스텝용 의자였지요. 아마 전시장 지킴이를 위한 의자였을 겁니다. 마침 의자 주인이 잠시 자리를 비운 건지 아빠를 쉬게 할 수 있었습니다.

금호미술관은 지하 1층부터 2층까지 총 3층입니다. 근처 국립현대미술관과 같은 대형 미술관에 비하면 작지만, 작품 하나하나 꼼꼼히 감상하면 시간이 꽤 오래 걸리는 규모입니다. 그러니 미술 전시를 사랑하는 사람으로서 청하건데 소요 시간이 길어질 수 있는 전시라면 전시 기획 단계에서 동선을 고려하여 전시장 내에 의자를 마련하면 좋겠습니다. 어린이 부터 할머니와 할아버지까지 모든 연령층이 갈 수 있는 곳이 라면 더더욱이요. 어쨌든, 이때 처음으로 전시장 안의 의자, 관람 중의 쉼에 대해 고려해보게 되었습니다. 전시를 보러 다 닌 수년 동안 휴식에 대해서는 생각해보지 않았다니 저에게 는 적잖은 충격이었습니다.

의자에서 쉬고 있는 아빠 곁에 다가갔습니다.

"아빠, 작품 어땠어요, 좋죠?" 이번에는 세로로 고개를 크 게 끄덕이셨습니다. 사실 아빠는 편찮으신 뒤로 말씀을 잘 못 하세요. 대신 몸짓과 몇몇 단어로 감상을 전했습니다. 작품 앞 에 서 있던 시간만큼이나 한참을 아빠와 함께 쉬면서 그림을 다시 떠올렸어요.

"어떤 게 제일 마음에 들었어요?"라고 물으며 휴대폰으로 찍은 사진을 쓱쓱 넘기자 아빠는 나무 사이에서 찍은 듯한 호 수를 가리켰습니다.

"이거요? 왜요?" 예전에 우리 가족이 옛날에 여행 갔던 곳 과 비슷하다고 하셨습니다. 갑자기 그 그림을 다시 보고 싶

어졌습니다.

"아빠, 나 잠깐 다시 보고 올게."

다시 보니 정말 추억이 떠오르는 풍경이 담겨있었어요. 어릴 적 가족끼리 캠핑을 자주 했는데, 텐트 뒤에 땅을 파 화장실을 만들던 일이 기억나 웃음이 나왔습니다.

"아빠, 이제 괜찮아요?" 충분히 쉰 우리는 미술관을 떠나기 전 마지막으로 보고 싶은 작품 몇 개를 골라 다시 한번 눈에 담았습니다. 그랬더니 안 보이던 게 보이더라고요. 아까는 생각이 안 났던 추억도 떠오르고 아까는 느끼지 못했던 감정도 차오르더라고요. 잠깐의 휴식이 새로운 감상을 가져다준다는 것을 배웠습니다. 그 뒤로는 아빠와 전시를 보러 갈 때면 30분에 한 번씩 안부를 물어요.

"아빠, 지금 괜찮아요? 좀 쉬었다 갈까요?"

중간중간 휴식 시간도 좋지만 관람 후에 여유를 두는 것도 상당히 중요합니다. 관람을 마치고 나와서 머물렀던 공간이 좋으면 작품에 관한 잔상도 꽤 오래 남아요. 꼬박 전시 관람을 하고 미술관 또는 근처 카페에서 커피를 홀짝거리는 순간이 그렇게 편안하고 충만할 수가 없습니다. 그 여백의 시간이 감상을 정리할 기회를 주지요. 전시를 보고 난 뒤 나에게 생각할 시간을 기꺼이 만들어주는 것. 예술과 가까워지는 방법입니다.

그럼, 생각할 '틈'을 홀로이거나 여럿일 때는 어떻게 채우면 좋을지 의견을 나눠볼게요. 홀로 관람 후엔 시간을 어떻게 보내나요? 우리가 시각 예술을 마주할 때는 즉흥적인 반응과 심층적인 감상 두 단계로 나눠질 수 있는데요. 우선 작품을 본 그 순간 떠오르는 감정이나 단어가 있을 것입니다. 사전 정보가 적을수록 더 많이 떠오르기도 해요. 꼭 문장이 아니더라도 전시장을 돌아다녔던 동선을 회고하며 적어봅니다.

기쁨, 슬픔, 낭만, 냉소, 정교한, 추상적인, 공격적인, 포근한, 세련된, 오래된, 숙연함, 고요함 …

명사나 형용사가 툭툭 튀어나오겠지만 비슷하게 느껴지는 키워드가 있을 거예요. 예를 들어 '낭만'이라면 나는 어떤 것을 직관적으로 낭만이라고 받아들이는지 그 느낌을 곱씹어 보면 좋아요. 이런 나만의 해석이 축적되며 '취향'이 만들어지니까요.

다음은 조용히 작가의 과거를 추적하는 것입니다. 개인전이라면 해당 작가의 지난 작업은 어떤 게 있는지, 단체전이라면 기억에 남는 1~2명을 골라 탐색해봐요. 예술가의 과거와 현재. 그 내러티브를 알게 되면 더 깊이 있는 해석이 가능해집니다. 새로 사귄 친구의 어린 시절을 알게 되면 왠지 더 친해진 것 같고 어떤 사람인지 더 잘 이해할 수 있는 것처럼요.

그렇다면 여럿이 같이 보고 나서 갖는 여유 시간은 어떻게 보내면 좋을까요?

각자 인상 깊던 작품을 1~2점씩 말해봐요. 어떤 점 때문에 기억에 남을까? 예술가의 개성만큼 향유자의 개성을 알아가는 즐거움도 큽니다. 나는 미처 생각하지 못한 감상을 말하는 상대가 반드시 있을 거예요. 그다음은 보물 창고를 여는 것과 비슷해요. 언급된 미술 작품과 함께 보면 좋을 다른 장르의 예술을 공유하는 거예요. 문학, 음악, 영화 등 모두 좋습니다.

요즘엔 미술관과 갤러리 안에 카페가 함께 있으니 전시 관람 후 잠시 앉아 도란도란 시간을 마련하기가 더 쉬워졌어요. 국립현대미술관 서울관 안에는 카페 '테라로사'가 있고, 일민미술관 안에는 '이마'라는 카페 겸 레스토랑이 있어요. 샌드위치와 커피도 좋지만 함박스테이크가 참 맛있답니다. 삼청동 국제갤러리에는 '더 레스토랑'이 있는데 케이크가 다 맛있어요! PKM갤러리 내부 식당도 합리적인 맛집으로 유명하답니다.

전시 감상과 함께 1~2시간 정도의 시간을 덧대는 것만으로 감상 생활을 더 풍성하게 만들 수 있으니 일정에 휴식 시간까지 충분히 포함하여 계획해보는 건 어떨까요.

구겐하임 미술관 | 구겐하임 뉴욕 미술관은 맨 꼭대기에서 꼭 아래를 내려다봐야 해!

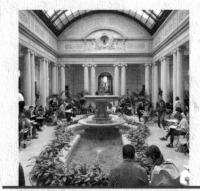

프릭 컬렉션 | 직접 들어가기 전에는 이 웅장함과 아름다움을 느끼기 어려우리라. 특히 금요일 저녁 이곳에서 들었던 클래식 기타 연주는 오랫동안 잊지 못할 것 같다.

타이페이 당대예술관 | 익숙한 학교 모습의 건물과 이국적인 나무. 언젠가 꼭 다시 가고 싶은 미술관이다.

227

덕수궁 석조전 | 덕수궁 정원 미선나무. 향기가 정말 좋다.

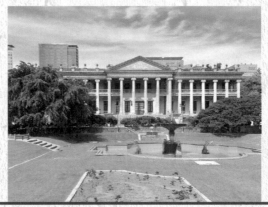

덕수궁 석조전 | 석조전을 가만히 보고 있으면 마음이 살짝 우울해지다가 벅차다.

크리스티앙 볼탕스키 오사카 전시 | 어둠 속의 대화, 감상, 사색

Blue Wall | 푸르던 쾨닉 서울 예펜 하임의 개인전 장면

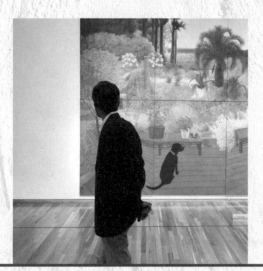

금호미술관 김보희 개인전 | 아빠의 뒷모습

Dear you
who will be

•

예술적 경험

당신 삶에 내밀하게
접근할 수 있도록

loving art
museums

전시 연계 프로그램

"당신이 한 달 뒤에 죽는다면 유서에 뭐라고 쓰시겠어요?" 전시 연계 프로그램 '글쓰기 워크숍 : 내가 만약 오춘양이라면'을 통해 던지고 싶었던 질문입니다.

2019년 세종미술관에서 열린 광화문국제아트페스티벌 〈예술의 시대 시대의 예술〉 전에서 저는 〈교토에 묻어주시겠어요?〉라는 여행 소설을 모티브로 아카이브 프로젝트를 진행했어요. 시한부 인생을 사는 주인공 오춘양은 삶 마지막 한 달을 어디서 어떻게 보낼까 고민하다 교토로 떠납니다. 죽음을 향해 가는 오춘양의 여행을 통해 관람객이 자신의 삶을 반추해보길 바라는 의도를 담은 전시 속의 전시였죠. 그래서 '유서 쓰기'를 전시 연계 프로그램으로 기획했는데요. "당신은 어떻게 살아왔나요?"라고 물으며 전시가 품은 메시지를 더 깊게 전하고 싶었기 때문입니다.

이처럼 전시 연계 프로그램은 전시 기획 의도를 적극적으로 전달하기 위해 만들어집니다. 일반적으로 미술관 에듀케이터가 전시 주제와 연관된 교육 과정을 개발하는데요. 이때 직접 교육을 진행하거나 참여 작가나 전문인을 섭외하여 진행합니다. 미술관의 가장 중요한 업무는 전시이지만 평생 교육 기관으로써 연구와 교육의 의무도 있습니다. 그래서 관람객인 우리는 전시를 즐길 수도 있지만 비교적 저렴하게 또는 무료로 다양한 교육 프로그램을 제공받고 지식과 경험을 얻어갈 수 있죠.

전시 주제를 탐구하거나 미술관 문턱을 낮추거나

교육 프로그램의 대상은 크게 전문가와 비전문가로 나눌 수 있어요. 전문가 대상의 프로그램은 학력이나 전공에 따라 제한을 둔다기보다는 배경지식이나 향후 계획에 따라 신청할 수 있습니다. 저도 미술 전공은 아니지만 문화 예술 분야에서 일하고 싶어 전문가 대상의 현대 미술 특강을 듣곤 했습니다.

한편 일반 대중을 대상으로 기획된 전시 연계 프로그램은 흥미롭고 알찬 것이 참 많습니다. 교육을 신청했다면 자발적 참여자로서 더 깊이 예술에 관해 탐구해보고 싶은 사람일 텐데요. 이 경우 지적 호기심을 채워줄 수 있는 강연이나 토크 형태의 전시 연계 프로그램이 잘 맞을 거예요. 큐레이터가 말

해주는 소장품 강연이나 아티스트 토크 같은 거죠. 하지만 혹시 이런 교육이 정적으로 느껴진다면 작품과 예술에 대한 입체적인 이해를 도울 수 있는 참여형 교육도 있습니다.

그중 서울시립미술관에서 꾸준히 진행된 '예술가의 런치박스'를 추천하고 싶은데요. 창작자와 감상자가 함께 점심을 먹으며 작가의 이야기를 듣고 작업 세계와 관련한 활동을 하는 교육 프로그램입니다. 2013년부터 팬데믹 전까지 정기적으로 진행되었는데, 서울시립미술관에서 열린 기획전과 맞닿은 프로그램 또는 전시와 별개로 예술 담론을 주제로 운영될 때도 있었습니다. 전시와 연계되어있을 때나 아닐 때나 이 교육 프로그램이 흥미로운 건 '포스트 뮤지엄'▪을 실현하고자 한 시도이기 때문입니다.

2016년 〈서울 바벨〉 전시와 연계한 예술가의 런치박스를 예를 들어보겠습니다. '바벨'이란 단어, 익숙한가요? 익숙하다면 아마 바벨탑 때문일 텐데요. 성경에서는 신에게 도전하려는 사람들이 높은 바벨탑을 쌓았다가 신의 노여움을 사게 되자 서로 다른 언어를 사용하게 되어 여기저기 흩어지게 되었다고 전해집니다. 〈서울 바벨〉 전시 제목은 이 이야기에서 착안했습니다.

▪ 미술을 넘어 다양한 매체와 장르를 예술로 수용하는 미술관이라는 이미이데유 전시뿐만 아니라 공연, 강연 등 다양한 프로그램을 기획하는 것도 포스트 뮤지엄으로 가기 위한 노력 중 하나랍니다.

　　각각 서울 어딘가에서 독립적으로 예술 공간을 운영하거나 온라인에서 함께 연구·작업을 이어가던 17개의 팀, 총 70여 명의 참여 작가들이 참여했어요. 이들은 대부분 한시적이고 소규모 활동을 하고 있었는데요. 흩어진 동시대 예술가들을 전시회를 중심으로 집합시켜 새로운 의미를 부여하고자 한 전시입니다.

　　이 전시 연세 프로그램으로 '고밀애 키친'이라는 예술가의 런치박스를 진행했는데요. 〈서울 바벨〉에 참여한 아카이브 봄의 디렉터이자 요리하는 고미태 작가와 함께 예술 이야기를 나누고 점심을 만들어 먹습니다. 작가는 자신을 한때 그림을 그렸지만 어쩌다 보니 요즘은 스케이트보드를 타고 요리하며 세계 곳곳에서 진귀한 식감을 채집하고 있다고 소개했어요. 실제로 마포구에서 '고미태'란 식당도 운영하고 있고요. 프로그램은 이렇게 진행되었어요. 각종 소스와 식기를 팔레트와 캔버스처럼 세팅하고 고미태 작가의 레시피를 듣습니다. 그리고 색을 섞듯 다양한 소스와 음식을 섞어 하나하나 맛을 봅니다. 작가와 참여자들은 각자 만든 조합과 맛에 관해 이야기를 나누죠. 이런 방식으로 돼지 수육과 사과 김치를 넣은 고르곤졸라 소스의 샌드위치, 페퍼민트 차를 만들었습니다. 어떤 생각이 드나요? '세상에 사과 김치라니 그걸 고르곤졸라 소스와 섞는다니 이게 맛있을까?' 이런 의문이 작가가 정확히 의도한 것이었습니다. 어울려 본 적 없는 재료의 조합

에서 생경함, 신선함, 의외성을 발견할 수 있다는 것이죠. 개성 있는 예술가들이 한곳에 모인 전시에서도 신선함과 의외성을 발견할 수 있을 테니 전시 연계 프로그램으로서의 충분한 역할을 한 것 같습니다.

온라인 전시 연계 프로그램

팬데믹 상황에선 전시 연계 프로그램으로 미술관이 북적이는 모습을 보기 어려웠습니다. 대신 온라인으로 진행되기도 했죠.

서울시립북서울미술관에서 열린 〈와당탕퉁탕〉 전시 연계 워크숍 '여행을 (다시) 떠나요'가 그 예인데요. 여행 떠나기 전 계획 짜기와 상상하기, 여행 중 돌발 상황과 재밌는 에피소드, 다녀온 후 떠오르는 복잡한 감정과 그리움까지. 여행의 과정을 다시 한번 기록해보는 전시 연계 프로그램이었습니다. 총 3회차로 구성되었는데 첫 번째 시간은 서로 자신의 여행 추억을 주고받고, 두 번째에는 소개한 여행을 어떤 콘셉트로 정리하고 싶은지 정하고, 마지막 시간에는 다이어리 꾸미기처럼 실제 종이에 기록을 남기는 것입니다. 문화 연구자 선생님의 진행과 활동지를 통해 가이드라인이 제시되므로 '난 이런 거 잘하지 못하는데'라는 생각은 잠시 접어두어도 괜찮습니다.

온라인 전시 연계 프로그램 신청은 각각의 미술관 홈페이

지에서 신청받아요. 교육 프로그램 소식을 놓치고 싶지 않다면 미리 미술관 뉴스레터 신청을 해두면 좋겠지요.

토 크 형 태 의 전 시 연 계 프 로 그 램

이번엔 토크 형태의 전시 연계 프로그램은 어떨지 소개해볼게요. 우리는 일상에서 편리함과 안전을 보장받기 위해 개인 정보 유출의 불안함과 감시의 불편함을 기꺼이 감수해야 할까요?

2019년에 코리아나 미술관에서 열린 〈보안이 강화되었습니다〉 전시 관련 큐레이터 토크에 참여했는데요. 이 전시는 안전을 택했지만 개인이 감시되는 현대 사회와 빅 데이터가 생산하는 오류를 보여주었어요. 재밌는 점은 같은 시기에 국립현대미술관에서도 비슷한 주제를 다룬 전시가 진행되고 있었다는 겁니다. 제목은 〈불온한 데이터〉였죠.■

미술관 전시는 최소 수개월 전부터 준비됩니다. 그럴 리 없다는 것이 거의 확실했지만 그래도 궁금한 점이 생겼어요. 혹시 영향을 받아 기획될 수도 있을까? 큐레이터 토크가 아니면 이런 질문을 할 기회가 없기에 정중하게 여쭈었습니다.

■ - 국립현대미술관 〈불온한 데이터〉 2019.03.23~2019.07.28
- 코리아나 미술관 〈보안이 강화되었습니다〉 2019.04.25~2019.07.06

"국립현대미술관에서 먼저 〈불온한 데이터〉 전시가 시작되었는데, 주제가 상통해요. 혹시 기획되고 있었다는 걸 알고 계셨어요? 역시 빅 데이터와 감시 사회는 요즘 큰 화두겠죠?"

코리아나 미술관 큐레이터의 답변은 이러했습니다.

"국립현대미술관에서 비슷한 주제로 전시를 진행하는 것은 전혀 몰랐어요. 오래전부터 생각해둔 기획이었고요. 물론 이 주제는 최근 다양한 기관에서 많이 다루고 있죠. 그런데 에피소드가 있습니다. 제가 전시 주제에 맞는 작가 리스트를 업데이트하고 그중 '자크 블라스Zach Blas'라는 작가에게 연락하게 되었는데 '당신의 작품 중 〈얼굴 무기화 세트〉■를 우리 전시에서 소개하고 싶습니다. 이번 전시 주제와 잘 맞는 작품이라서요'라고 말했는데 그가 거절하더군요. 이유를 물었더니 이미 국립현대미술관에서 데이터를 주제로 한 전시에 참여하기로 약속했대요. 그래서 그때 알았어요."

이런 비하인드 스토리는 큐레이터 토크에 참여하지 않으면 듣기 힘들어요. 저는 상상력이 더 풍부해지는 경험을 했습니다. 토크 형식의 전시 연계 프로그램은 기획자나 강연자와 즉

■ 안면인식 기술이 개인의 얼굴을 탐지하고 판단할 수 없게 만든 가면 형태의 작품. 이 가면늘는 농성애사의 외앙 네이터를 보아 싱픽지앙을 결징짓는 괴학 연구에 대응하거나 얼굴 데이터를 수집해 사람들을 범주화시키려고 하는 사회에 대항하는 의도가 녹아있습니다.

각적인 소통이 가능하다는 장점이 있습니다.

미술계에 종사하지 않더라도 작가와의 커뮤니케이션 과정이나 디자인 작업에서의 에피소드 등 전시를 직접 만들어가는 사람들의 이야기를 들어보세요. 커뮤니케이션과 디자인은 대부분의 산업에 적용되는 만큼 충분한 인사이트를 얻어갈 수 있어요.

이 밖에도 어린이를 대상으로 한 전시 연계 프로그램, 가족 단위로 이루어지는 프로그램, 문화 다양성을 염두에 두거나 신체가 불편한 사람들, 65세 이상 시니어를 고려한 프로그램까지 다양합니다(이런 정보는 서울 문화 달력[*], 지역별 문화 달력을 구독하면 한 눈에 파악할 수 있으니 참고해주세요).

전시 주제를 향한 지속적인 탐구를 위해, 관람객에게 새로운 경험을 제공하기 위해, 예술의 장벽을 낮추기 위해 진행되는 전시 연계 프로그램. 미술관 전시를 찾을 때는 전시 연계 프로그램에도 관심 가져주길요.

■　서울문화포털 홈페이지(https://culture.seoul.go.kr/culture/main/main.do)
미술랭가이드(인스타그램 @misuleng_art)도 추천합니다. 큐레이팅, 문화 예술교육 등을 전공하고 관련 일을 하는 3명의 에디터가 만들어가는 뉴스레터로, 미술관 교육 및 시각 예술 교육 관련 다양한 소식과 정보를 전합니다. 실제 교육에 참여한 후기도 읽어볼 수 있고 경기도, 전라도, 경상도 등의 미술 교육 소식도 알 수 있어 유익합니다.

온라인 전시

코로나바이러스는 사회 곳곳에 영향을 주었어요. 타격을 받은 건 문화 예술계도 마찬가지였죠. 수많은 예술가가 작품을 보여줄 기회를 잃었습니다. 전시를 만들어가던 사람들도 변화를 받아들여야 했죠. 미술관은 유튜브를 통해 전시해설 영상을 공개했고 온라인 교육 프로그램을 개발했습니다.

예를 들어 뉴욕에 있는 프릭컬렉션The Frick Collection에서 'Cocktails with a Curator'이라는 영상을 올렸는데요. 큐레이터와 함께 소장품을 알아보는 콘텐츠입니다. 재밌는 점은 제목처럼 큐레이터가 좋아하거나 작품과 잘 어울릴 듯한 칵테일을 마시면서 소개한다는 거예요. 재택근무 중인 큐레이터였을까요. 영상 속 배경이 그의 집 같았거든요. 뉴욕과 서울이라 먼 거리인데도 그의 서재에 놀러 간 듯 가깝게 느껴졌습니다.

전시장을 가지 않고도 작품을 감상할 수 있는 여러 가지 시도도 있었는데요. Printable Exhibition Project[18]가 그중 하나입니다. 감상자에게 작품을 PDF 파일로 만들어 이메일로 보내면 사람들은 받은 파일을 프린트하여 벽에 붙입니다. 전시장에 가지 않고도 작품을 재구성하며 가깝게 들여다볼 수 있었죠.

일찍이 온라인 세일즈를 준비해온 데이비드 즈워너 갤러리David Zwirner Gallery의 사례도 있습니다. 간략하게 이름과 이메일 주소만으로 가입하면 온라인 갤러리 접근이 가능하고, 화면 속 작품에 마우스 커서를 옮기면 고화질로 확대가 되고, 작가 인터뷰와 과거 전시 사진까지 함께 보여주죠. 이런 사용자 경험을 위해 럭셔리 브랜드의 마케터를 고용했다고 하네요. 미술 시장이 변화를 추구하며 전문성과 더불어 시대에 맞춰 나가고 있다는 시사점을 주었습니다.

미술관과 갤러리뿐만 아니라 온라인을 통한 예술적 경험을 돕는 방법은 계속 개발되고 있습니다. 한국문화예술위원회arko.or.kr에서 진행하는 '아트시그널'도 그러합니다. 예술가와 시민을 매칭하는 프로그램인데요. 먼저 회화, 조각, 사진, 공예 등 다양한 분야 창작자의 작품 200여 점을 한 곳에서 볼 수 있게 온라인 갤러리를 만들고, 다음엔 관람객이 될 시민을 모집합니다. 관람객은 온라인 전시장을 방문해서 마음에 드는 작품에 돈을 지불하는 대신 댓글을 답니다. 그렇게 작품의

주인이 정해지죠. 한 작품에 여러 댓글이 달리면 추첨을 통해 주인을 정하고 실물 작품을 원하는 곳으로 배송해줍니다. 온라인과 오프라인을 연결 짓는 프로젝트예요. 이 프로젝트를 응원하고 싶다면 따로 후원금을 보낼 수도 있어요.

그러나 온라인 전시에 긍정적인 면만 있는 것은 아닙니다. 영국 왕립예술대학 학생들이 온라인 졸업 전시를 반대하고 나선 것인데요.[19] 화면만으로 각자의 작업을 전달하는 데 한계가 있다는 점과 학교 밖 다양한 관계자들을 직접 만날 기회를 잃는 점을 가장 큰 이유로 꼽았습니다.

그럼에도 국내외 많은 대학이 졸업 전시를 온라인으로 진행하는 추세예요. 홍대 동양화과와 숙명여대 시각디자인과[20]도 온라인 졸업전을 진행했어요. 홍대 동양학과 졸업 전시는 실제 오프라인 전시장을 공간감이 느껴지도록 촬영한 영상을 홈페이지 첫 번째 화면에 그대로 재생해주었습니다.

온라인 전시는 유의미할까요? 팬데믹으로 많은 교육이 온라인으로 전환했지만, 예체능 수업은 온라인으로 진행하기가 가장 어려운 과목입니다. 특히 미술은 실제 작업 과정에서 느끼는 아우라와 실시간 피드백이 필요한데 그 과정이 생략되니까요.

저 역시 온라인 전시 기획에 뛰어들게 되었습니다. 서울문화재단에서 후원하는 'N개의 서울' 프로젝트에요. 관악문

화재단에서는 〈관악아트위크〉를 매년 주최해왔는데요. 저는 2020년 관악아트위크 총괄 큐레이터가 되어 오프라인으로 진행하던 다양한 문화 예술 워크숍과 전시를 온라인으로 소개했습니다.

2020년 〈관악아트위크〉에서 보여줘야 하는 것은 팬데믹을 주제로 한 다섯 명의 예술가와 관악구 주민들의 정체성을 담은 세 가지 프로젝트였습니다. 차례대로 참여 아티스트를 소개하거나 콘텐츠를 올리는 것이 아닌 일관성 있는 메시지를 담은 기획력이 필요했습니다. 그러다 찾아낸 것이 팬데믹과 팬데믹 뒤편의 이야기들이었어요.

다섯 명의 예술가는 팬데믹을 주제로 한 직접적인 결과물을 만들었지만 관악구 사람들의 프로젝트는 점상촌, 여성 1인 가구, 재개발지역으로 팬데믹과 직접적인 관계가 없었습니다. 그래서 회전문을 떠올렸어요. 회전문 앞은 팬데믹을 주제로 한 작업을 배치하고, 그 문을 열면 보이는 뒷면은 팬데믹 이전에도 우리에게 존재했던 이슈들을 실었습니다. 당시 세상은 팬데믹과 관련 없는 뉴스는 관심받기가 어려웠기에 그 맥락을 표현하고 싶었습니다.

하지만 시각적으로 화면을 통한 전시 경험을 아무리 잘 살린다고 해도 온라인 특성상 관람객의 반응을 즉각 알 수는 없습니다. 그래서 전시 연계 프로그램도 함께 기획했는데요. 팬데믹과 관련된 질문 카드와 노트, 펜을 굿즈로 만들고 SNS를

통해 50명의 참여자를 모집했어요. 그런 다음 참여자들에게 굿즈를 나눠준 뒤 유튜브를 통해 전시 투어를 진행했죠. 전시 투어 중 자연스레 질문 카드에 답을 하고 실시간 댓글로 각자의 의견을 나눠보았습니다. 오프라인이라면 이만큼 다양한 의견이 오가지는 못했을 거예요. 시간도 부족하고 무엇보다 우리는 쑥스러움을 많이 타니까요. 여러 명이 동시에 말할 수 있으니 누군가 놓친 부분에 관해 물었을 땐 서로 답글을 달아가며 도움을 주기도 했어요. 끝나고는 각자의 SNS에 인증샷을 올려주었는데요. 태그한 것들이 한자리에 모이니 연결고리가 보였어요. 얼굴 한 번 본 적 없는 사람들이지만 온기를 느낄 수 있었습니다. 이 프로젝트를 통해 온라인 전시의 가능성을 기대할 수 있었죠.

하지만 온라인 전시는 오프라인 전시보다 아직 아쉬운 점이 보입니다. 이를 보완할 수 있는 방법을 찾아가면 더 큰 가능성을 기대할 수 있지 않을까 싶은데요.

첫 번째로 온라인 전시는 사람들의 몰입도, 감상 집중력을 높일 수 있어야 합니다.

온라인 전시를 기획하면서 가장 우려되는 점이 '집중력 감소'였어요. 스마트폰을 보면서 집중력이 떨어진다는 걸 느낀 적 있죠? 뉴스를 읽다가도 얼마든지 유튜브를 볼 수 있고요. 온라인 전시장에 접속했어도 순식간에 화면 밖으로 나갈 수

있잖아요. 공간 안에 들어가는 직접적인 행위가 없다 보니 환기가 쉽지 않습니다. 그래서 기획자들은 조금이라도 관람객이 머무는 시간을 늘리기 위해서 그래픽 디자인에 많은 신경을 쓰고 문답과 같은 상호적인 요소를 넣기도 해요.

두 번째는 충분한 사전 홍보가 이뤄져야 하고 적절한 소통 창구가 있어야 합니다. 실제 전시는 길을 걷다가 발견할 수 있지만, 온라인 전시는 일부러 찾지 않으면 알기가 쉽지 않죠.

현재로선 능동적인 관람객이 온라인 전시장을 검색해서 들어오는 것이 최선이에요. 저 역시 기획자 이전에 감상자니까 종종 검색해보는데, 원하는 결과와 정확한 정보가 나오지 않을 때도 많습니다. 그러니 기획자 입장에서는 좀 더 쉽게 찾아올 수 있게 사전 홍보나 안내를 철저히 할 필요가 있습니다. 또 온라인상에서는 댓글이나 설문 등의 방법으로 관람객과 소통할 수 있으니 이를 이용해야 해요. 특히 SNS 인증샷 문화가 일상이 되면서 상호작용하는 느낌을 주고받을 수 있어요. 인증샷 문화를 잘 읽어낸다면 오프라인 전시보다 훨씬 더 많은 관람객을 모을 수도 있습니다.

언젠가 코로나가 종식된다 해도 다시 팬데믹 이전의 상황으로 돌아갈 순 없을 거라고 해요. 예술도 오프라인과 온라인이 공존할 것으로 전망하고 있어요. 실제 오프라인에서 전시가 다시 활발히 진행된다 해도 온라인 전시가 바로 사라지

진 않을 것입니다.

오프라인과 온라인 모두에서 예술이 살아가려면 어떻게 해야 할까요. 먼저 예술을 예술이라 느끼게 하는 것은 무엇인지 예술의 작동원리에 관한 연구가 필요할 것입니다. 또 감상자는 이런 신선한 시도를 마음껏 즐기고 피드백을 솔직하게 남기고요. 그러면 예술 생태계가 건강해질 것 같습니다. 현대를 살아가는 우리를 포함해서 다음 세대에게는 오프라인 만큼 아니 오히려 온라인 세상이 더 편안하고 소중할지도 몰라요.

2020년부터 '인스타그램 하이라이트 전시회'를 제 인스타그램 계정에서 기획하고 실행해보았습니다. 이름에서 바로 알 수 있듯 '인스타그램'에서 진행할 것을 염두하고 만든 전시예요. 인스타그램에는 '하이라이트' 기능이 있는데요. 24시간 후엔 사라지는 스토리를 모아 하이라이트로 저장하면 영구 박제됩니다. 클릭만 하면 언제든지 다시 볼 수 있어요. 하이라이트는 인스타그램 프로필 화면에 동그라미로 표시되는데, 저는 그게 둥그런 액자로 보이더라고요. 커버도 마음대로 바꿀 수 있어서 이미지만 넣으면 충분히 전시장이 되겠다 싶었죠.

이런 기능을 활용하여 〈24시간이 모자라〉 제목으로 17명의 한국 동시대 작가의 작품을 소개했어요. 처음에는 작품을 스토리로 올렸다가 나중에 하이라이트로 저장하는데, 스토리는 24시간 후엔 사라지잖아요. '예술을 제대로 즐기기엔 24시간은 너무 짧지 않니?' 그 의미로 붙인 제목이에요(2022년에는 전시, 영화, 문학 큐레이션을 보여주는 〈Synchronization 동기화〉 전시했답니다).

2021년에는 〈무엇으로 만들어졌나요? : Art is made of XX〉 제목으로 진행했어요. 온라인 전시의 가장 큰 한계점을 작품의 질감과 형태, 크기와 촉감 같은 물리적인 부분을 자세히 느낄 수 없는 것이라 생각해서 작품의 물성을 보여줄 수 있는 촬영 기법과 이미지를 온라인 전시장에 다양하

게 적용해봤어요.

특히 박현주 참여 작가의 작업은 얼음과 소금을 주재료로 이용하는데 이를 잘 보여주려고 얼음이 녹는 과정, 소금이 물에 융해되는 과정을 슬로우 모션으로 촬영해 올렸습니다. 온라인에서만 즐길 수 있게 기획된 전시라서 설명은 간결하고 강렬해야 했고 작품 선정도 물성이 잘 드러나는 결과물을 큐레이션했습니다. 또 올린 이미지 중간마다 "당신이 얼음이라면 어떤 상태의 얼음이라고 생각하는지 대답해주세요." 와 같은 작품 주제와 관련된 질문을 넣었어요. 인스타그램 스토리에는 질문에 답변하거나, 퀴즈를 내고 맞출 수 있는 기능도 있거든요.

온라인 전시가 꾸준히 발전했으면 좋겠어요. 지역, 인종, 언어에 한계 없이 많은 사람에게 예술을 전할 수 있으니까요. 나아가 네트워크가 긴밀하게 연결되는 사회인 만큼 디지털에 취약한 사람도 배려할 수 있는 온라인 전시 문화가 만들어졌으면 합니다.

아트굿즈

사람이 살아가는 데 필요한 것들은 무엇일까요? 돈과 집처럼 물질적인 것도 있고 열정과 사랑처럼 정서적인 것도 중요할 거예요. 여러 가지 원동력 중 추억도 꼽을 수 있겠지요. 이 책도 미술관과 예술 작품에 관련된 다양한 추억이 있었기에 세상에 나올 수 있었죠.

그렇다면 삶의 동력이 되는 추억을 눈으로, 손으로 직접 볼 수 있는 방법은 무엇이 있을까요? 저는 그중 하나가 '물건'이라고 생각해요. 사진을 모아 앨범을 만들고, 일기를 쓰는 것. 뇌 어딘가에 저장된 추억을 실재하는 물성으로 바꾸는 행위입니다. 타인의 눈에는 보이지 않는 추억이 사각사각 만져지는 촉감으로 변화하죠.

사회생활을 일찍 시작해서 실컷 놀아본 기억이 많지 않아요. 그게 억울해서 해외 미술관 여행을 다니는 게 월급쟁이

로서 큰 즐거움이었습니다. 그 기쁜 순간에 찍은 사진을 고르고 골라 앨범을 만들어 종종 꺼내 보며 지치는 순간을 넘기곤 했어요.

그런데 사진만으로는 온전히 그 장소성이 묻어나지 않아 아쉬웠습니다. 그래서 선택한 방법이 미술관 굿즈를 사는 것이었어요. 오직 그 전시할 때만 살 수 있는 그곳의 정취가 묻어있는 물건이니까요.

맨해튼 82가에 위치한 메트로폴리탄 미술관은 뉴욕 여행 중 유일하게 두 번 방문한 곳이에요. 하루는 르네상스부터 인상주의까지의 작품을 감상했고, 또 하루는 20세기 이후의 미술과 굿즈숍을 둘러보았습니다. 메트로폴리탄 아트숍은 전시실만큼 넓고 다양한 상품들로 가득했습니다. 온갖 종류의 예술 도록부터 고흐와 세잔의 정물이 수놓아진 스카프, 잭슨 폴록의 감각적인 머그잔, 퍼즐과 입체 카드, 엽서, 연필, 크리스마스 오브제, 쥬얼리, 휴대폰 액세서리, 인쇄 품질이 훌륭한 아트 포스터, 미니어처 등 모두 메트로폴리탄 소장품을 활용하여 만들었습니다. 가장 살까 말까 고민했던 굿즈는 남색 바탕에 빨간색으로 'THE MET'■ 글씨가 프린트된 에코백이었었어요. 작품이 아닌 미술관 아이덴티티를 남긴 건데 고민하

■ 메트로폴리탄 뮤지엄 Metropolitan Museum of Art을 줄여 부른 말

다 그냥 돌아서서 아쉬움이 남아요.

사실 메트로폴리탄에 방문하기 전까진 미술관 아이덴티티와 브랜딩에 대해 깊이 생각해보지 않았습니다. 그 세계를 잘 몰랐다고 해야 할까요. 미술관 콘텐츠는 예술가와 작품들이므로 이를 소개하는 데 가장 많은 에너지를 써야겠지만, 뉴욕에서의 경험을 통해 미술관도 조금 더 전략적인 브랜딩이 필요하다는 걸 깨달았습니다. 구겐하임, 휘트니Whitney Museum of American Art, 프릭, 노이에Neue Galerie, 메트로폴리탄 등 뉴욕의 뮤지엄 마일 안에 자리 잡은 미술관마다 그 역사와 정체성을 보여주는 굿즈와 출판물이 있었거든요. 뉴욕 미술관들은 전시와 브랜딩을 겸하면서 이곳에 꼭 와야 하는 이유를 설명하는 듯했습니다. 굿즈도 그중 하나였고요.

미술관 브랜딩은 훌륭한 컬렉션으로부터 시작되지만 인정받은 작품만을 소개한다고 해서 애정을 꾸준히 받을 수는 없습니다. 미술관은 어떤 작품을 수집하고 어떻게 큐레이션하는 곳인지 적절한 홍보를 해야 합니다. 루브르 박물관에서 비욘세의 〈에이프쉿Apeshit〉 뮤직비디오를 찍도록 허가해준 것처럼 필요하다면 유명인도 불러올 수 있어야 하지요.

미술관도 하나의 인격체처럼 그곳만의 성격을 만들어 나갑니다. 이를 잘 만들어 나가는 미술관은 수집, 연구, 전시 기관에 머물지 않고 하나의 거대한 브랜드가 됩니다. 이런 사례를 찾아볼 수 있는 곳이 '루브르 박물관'입니다. 아랍에미리

트 아부다비에 새로 지어질 박물관에 루브르 라이센스 계약[21]을 체결한 것인데요. 이에 따라 '루브르 아부다비 박물관'이란 이름을 사용할 수 있으며 30년 동안 파리에 있는 루브르 박물관으로부터 작품을 대여받아 전시할 수 있게 되었죠. 이를 대가로 루브르는 많은 돈을 받는다고 해요.

이에 대해 무조건 비난할 수 없는 것이 점점 줄어드는 공공기금과 최근에는 코로나까지 더해져 많은 미술관이 경영 위기에 처했으니까요. 시대에 맞춰 미술관에도 생존 전략이 필요합니다.

한국에도 굿즈 맛집이 있어요. 국립중앙박물관입니다. 국립박물관 문화재단의 문화상품팀의 상품 기획 파트가 따로 있어요.

유난히 인기가 많았던 굿즈는 국보 제68호 청자 상감 운학문 매병의 무늬를 패턴으로 만든 휴대폰 케이스■와 반가 사유상 미니어처입니다. 실제 반가 사유상은 재료가 금동이나 목재인데, 굿즈는 노랑, 분홍, 파랑의 알록달록한 합성수지와 레진이라서 색다른 느낌을 줍니다.

정말 귀여웠던 굿즈는 2021년 〈호모사피엔스 : 진화∞관계&미래?〉 전시와 연계된 것이었는데요. 고고학자가 된 것

■ 국립박물관문화재단 문화 상품 공모전을 통해 선정, 디자인 스튜디오 미미달에서 제작했어요.

처럼 유물을 발굴해볼 수 있는 키트인데, 발굴터 모형과 발굴 도구가 들어있었어요. 흙을 털 수 있는 솔까지 있어 디테일을 살렸죠. 꽤 단단한 흙을 파내면 그 안에 코뿔소, 매머드, 동굴 벽화, 돌도끼, 슴베찌르개 총 다섯 개의 유물이 있습니다. 귀 엽고 재미있는 체험을 할 수 있는 굿즈였어요.

미술관마다 진행 중인 전시와 연계한 굿즈가 꽤 많습니다. 2019년 서울시립미술관의 〈데이비드 호크니 회고전〉에서는 작품 컬러를 모티브로 한 청량한 실 팔찌를 판매했고요. 국립 현대미술관에서는 〈뒤샹 회고전〉 당시 입점한 레스토랑에서 뒤샹 메뉴를 준비해 팔기도 했어요. 〈요시고 사진전〉 같은 전 시 기획사 주도의 전시에서는 굿즈가 굉장히 중요해요. 유료 전시인 만큼 수익성도 고려해야 하니까요 전시는 못 봐도 굿 즈숍만 들러서 사는 사람이 있을 정도로 예쁜 디자인과 실용 성까지 고려해서 만듭니다.

굿즈는 추억을 불러일으키기에 사진보다 동적인 매력이 있습니다. 미술관이나 기획 전시 관람을 마친 후에 굿즈숍을 들러보는 것도 미술관 체험을 즐겁게 하지요.

그럼 어떤 굿즈를 사야 할까요? 취향에 따라 굿즈를 구매 하면 되지만 실용성과 통일성을 고려하면 좋겠죠.

실용적인 것을 모으는 사람은 머그잔, 앞치마, 스카프, 티 셔츠와 같이 실생활에서 사용할 수 있는 것을 고르는데요. 세

월의 흔적이 묻어가는 굿즈를 보면서 친구 같은 기분이 들 것 도 같네요.

통일성을 생각해서 냉장고 자석이나 엽서를 수집하는 사 람도 있습니다. 이런 아이템들은 굿즈숍마다 기본으로 만들 거든요. 예쁜 자석은 냉장고나 철판에 붙여놓으면 인테리어 에도 좋고 추억을 장식할 수 있습니다. 저는 통일성을 추구하 며 엽서를 샀는데, 엽서 전시회를 해도 될 정도가 되었답니다.

한편 환경을 생각하면 굿즈에 관한 부정적인 생각이 들기 도 해요. 사람들은 이제 돈을 더 주더라도 친환경적인 제품 을 선호합니다. 무분별하게 굿즈를 계속 만드는 건 동시대성 을 읽지 못하는 것이기도 하니 친환경적인 미술관 굿즈 개발 도 필요할 것입니다. 무엇보다 아름다운 최소한의 것만 남기 고 줄인다면 굿즈도 미술품처럼 희소성이 생기지 않을까 싶 습니다. 앞으로 굿즈의 미래는 어떻게 될까요?

미술 작품 컬렉팅

저에게는 저만의 방이 없습니다. 민감하던 십대에는 혼자 방을 썼지만 성인이 된 후 둘째 동생과 함께 방을 쓰게 되었어요. 막냇동생이 사춘기에 진입하면서 우리는 그에게 온전한 방을 주기로 했거든요.

그렇게 공간을 함께 나누어 쓰면서 나의 정체성과 취향을 드러내기 어렵게 되었습니다. 물론 내가 원하는 대로 꾸밀 수 있습니다만 조금만 시선을 돌리면 내 취향과 먼 것이 있어 종종 신경을 거스르기도 해요.

'취향이 훌륭하다 해도 공간이 없으면 소용이 없구나' 이런 감정이 미술 작품 컬렉팅의 세계를 알면서 더 깊어졌습니다. 그 세계는 내가 아무리 예술을 사랑해도 들어갈 수 없는 곳이라고 느껴졌어요. 나에게는 사랑은 있으나 돈이 없고 공

간은 더더욱 없으니까요.

그러다 문득 '나도 미술 작품을 살 수 있을 것 같아!' 라는 생각이 들었습니다. 이 글을 멋지게 쓰기 위해서라도 영화 같은 계기가 있으면 참 좋겠는데, 아무리 기억을 되짚어 봐도 그런 특별한 사건은 없네요. 그저 가랑비에 옷 젖듯 천천히 제게 그 생각이 스며들었을 뿐입니다.

직장 생활을 하면서 막연하게 언젠가 공부를 더 하고 싶을 때 학비로 써야지 생각하며 돈을 모았습니다. 그러면서 가장 많이 누린 유희는 갤러리를 다니는 것이었어요. 무료 전시가 많으니까요. 돈 안 드는 자기 계발이자 취미였습니다. 많이 다니다 보니 나름의 취향과 안목이 생겼고, 무엇보다 세상에는 내가 살 수 없을 만큼 비싼 작품도 있지만 그렇지 않은 작품도 있다는 것을 알게 되었습니다.

그래서 적금 하나를 들었는데, '컬렉팅 적금'이라 이름 붙였어요. 다 모아 놓고 아까워서 못 쓰게 될지라도 일단 이름은 그렇게 붙였습니다. 만기가 다 되어갈 무렵 '아, 나도 미술 작품을 살 수 있을 것 같아!'라는 생각이 들었던 것 같습니다.

지금 갤러리와 아트페어에 갈 때면 작품을 살 수 있다는 마음으로 들어갑니다. 완벽히 새로운 세계예요. '나도 살 수 있다' 이 명제를 마음에 담고 갤러리에 들어서면 작품을 감상하는 세계관이 확장됩니다. 미술 작품을 감상하는 또 다른 눈이 생기는 거죠.

이 작품은 어떤 이야기일까, 어떤 공간에 잘 어울릴까, 집 안에 건다면 침대가 있는 곳이 좋을까, 책상이 있는 것이 더 어울릴까, 이 작품을 곁에 둔다면 기운이 너무 어두워서 내 에너지를 뺏기지는 않을까.

저 선이 좀 더 왼쪽에 있었다면 마음에 들었을 것 같다, 근데 왜 오른쪽으로 기울어지게 그렸을까, 좀 불안하게 느껴져서 마음이 불편하다, 이 작품은 곁에 둔다면 아무에게도 못 보여줄 것 같다, 내가 너무 힘들 때 이 그림을 찾아볼 것 같다, 왠지 용기가 생기는 것 같다. 이 그림은 왠지 엄마가 생각난다.

작가는 이 작품을 몇 번째로 사랑할까, 작가는 어떤 사람일까, 내가 말을 걸면 좋아할까, 싫어할까. 이 과감한 터치 좀 봐, 이건 좀 끔찍한 느낌도 든다. 작가의 마음이 아주 아팠을 것 같다. 그렇지만 오래 보아도 우울해지지 않을 것 같다, 이런 무서운 그림을 그릴 줄 안다는 건 굉장히 용기 있는 사람일 테니까.

이렇게 온갖 상상을 하게 돼요. '나는 미술 작품을 소장할 수 있는 사람'이라고 믿음을 가지고 바라보는 작품은 시간을 계산하게 합니다. '오래도록 함께할 수 있을까?'라는 물음에 작품은 많은 대답을 해줍니다. 그러니 여러분도 컬렉터가 될 수 있다는 생각을 가지고 작품을 바라보세요. 아주 새로운 감

상이 될 겁니다. 당신이 그러길 바라요. 나처럼 자기만의 공
간이 없을지라도.

 미술 작품 컬렉팅은 어디에서 어떻게 시작할 수 있을까요?
일반적으로는 갤러리와 아트페어에서 작품을 구매할 수 있습
니다. 또 서울옥션이나 케이옥션 같은 미술 경매를 통해서도
가능해요. 경매 일정은 인터넷 홈페이지에 공지되고 전화를
걸어 안내받을 수도 있습니다. 참가 예약도 가능하고요. 이곳
에선 온라인 경매도 이루어지는데요. 홈페이지에서 회원 가
입 후 마음에 드는 작품에 응찰을 클릭하면 됩니다. 인터넷
쇼핑몰과 비슷하죠. 미술 경매 회사의 경우 몇몇 오프라인 지
점을 갖고 있어 온라인 경매 전에 작품을 직접 볼 수도 있어
요. 서울옥션 강남센터에서는 온라인 경매에 맞춰 작품을 전
시해둔답니다. 이를 '경매 프리뷰 전시'라고 부르니 관심 있
다면 한번 들러보세요.
 '아트시www.artsy.net'라는 국제적인 미술품 거래 플랫폼도
있습니다. 세계 유수한 갤러리를 비롯해 190여 개국 약 3,500
개의 갤러리에서 거래할 수 있는 미술품을 검색할 수 있습니
다. 갤러리에 연락해서 작품을 알아볼 수도 있고 온라인 쇼핑
몰처럼 바로 구매할 수도 있습니다. 취향에 맞춰 찾을 수 있
도록 카테고리화되어있는데, 가격·미술 사조·재료별로 구분
되어있습니다.

아트 컬렉팅에 관한 강의도 점점 많아지고 있어요. '아트 컬렉팅 강의'를 검색하면 초보 컬렉터를 위한 입문 강의, 주의할 점, 미술 사조 공부 등 많은 정보가 나옵니다. 언젠가 작품을 살 거라면 한 번쯤 들어보는 것도 괜찮아요. '아트메신저 이소영'이란 유튜브 채널도 추천합니다. 오랫동안 컬렉팅해온 자신의 노하우를 아낌없이 공개합니다.

최근엔 미술품 '조각 투자'도 등장했습니다. 유명 작가들의 작품 소유권을 분할하여 나눠 갖는 방식이에요. 마치 주식과 같습니다. 커다란 회사를 주식으로 분할해서 소유한 주식 수에 따라 영향력을 행사할 수 있는 것과 같죠.

이를 두고 설왕설래가 오가지만 개념 자체가 이해되지 않는 것은 아닙니다. 저는 이에 대해 조금은 회의적인데요. 미술 작품 소유의 가장 큰 핵심은 '감상'에 있기 때문입니다. 지금의 미술품 조각 투자 모델은 작품 소유권만 일부 주장할 수 있을 뿐 곁에 두고 감상할 순 없으니까요. 미술품을 투자 목적만이 아닌 향유의 목적까지 챙길 수 있게 몇 가지 보완하면 좋겠어요. 소유권을 분할하여 나눠 가진 사람들끼리 주기적으로 작품을 걸 수 있는 로테이션 시스템을 마련한다든가, 소유권자만 입장할 수 있는 프라이빗한 공간을 만든다거나, 커뮤니티를 강화하는 것으로 현재 조각 투자 모델의 맹점을 보완할 수 있지 않을까요? 작품을 소유한 사람들끼리 자유롭게 감상하고 대화를 나눌 수 있게 만드는 것이죠. 그림이 한 점

이라도 걸려 있는 집에 방문하면 반드시 그 앞에서 대화를 나누기 마련이거든요.

　미술 시장에 대한 관심이 나날이 뜨거워지고 있어요. 열풍을 이어 나가려면 투자만 부추기는 것이 아니라 예술 작품이 주는 충족감을 함께 챙겨야 한다고 생각합니다. 투자와 향유, 둘 사이 균형을 잘 맞춰서 더 많은 이들이 아트 컬렉팅의 재미를 느꼈으면 좋겠어요.

2021년 저는 '오래 간직하고 싶은 작품이 생긴다면, 바로 사겠노라!'라고 단단히 결심했습니다. 그러나 돈이 있어도 살 수 없다는 걸 뼈저리게 깨닫고 충격에 빠졌습니다.

자주 가는 갤러리에서 마음에 드는 작품을 발견해 구매 의사를 밝혔지만 살 수 없었고 이후의 작품도 후순위였습니다. 작가에게 직접 연락해 보았지만 다른 전시를 준비 중이라 작품을 팔 수 있는 상황이 아니라고 했습니다. 그렇게 마음먹은 첫 번째 작품 컬렉팅에 실패하면서 많은 것을 배웠습니다.

- 작품은 내가 예산이 있다고 해도 살 수 있는 게 아니다.
- 나의 취향과 귀신같이 일치하는 갤러리가 있다.
- 갤러리에는 VIP 리스트가 존재하며 그들이 우선이다.
- 불친절한 갤러리스트도 있지만 친절한 갤러리스트도 있다.
- 돈으로 만날 수 있는 예술가도 있고 그럴 수 없는 예술가도 있다.
- 돈이 최고인 것 같지만 그 위에는 늘 예술이 있다.

첫 컬렉팅 실패로 낙심했지만 덕분에 많이 배웠죠. 이후 번번이 실패하다가 마침내 네 번째 시도 끝에 첫 컬렉팅에 성공했습니다. 그날도 어김없이

'실제 보고 마음에 들면 사야지'라는 다짐하고 갤러리를 방문했지요. 작품도 좋고 마음에 들었지만 역시 유화 작품은 모두 팔린 상태였었습니다. 또 기회를 놓친 것이지요. 구매를 포기하고 작품을 보고 있는데, 드로잉 큐레이션이 눈에 들어왔습니다. 작품이 잔뜩 걸려 있는 벽 앞 의자에 앉아 무심히 인쇄된 비평 글을 읽었어요. 다큐멘터리 감독이 썼더군요.

작가는 지난 9년간 예술가로서의 정체성을 유지하기 위해 외로움과 결핍과 싸워왔고 그 싸움과 회복의 흔적으로 다시 손으로 그리는 그림에 집중했다고 해요. 다 읽고 나니 어쩐지 그 공간이 편안해졌어요. 그 마음을 이해하고 있었거든요.

자기 삶을 사는 건 모든 이에게 당연한 것 같지만 내 삶에 몰두하며 살아가는 이는 많지 않습니다. 제게 예술가를 동경하는 이유를 딱 한 가지 꼽으라면 그들은 삶에 투신한 사람들이기 때문입니다. 양귀자 작가의 소설《모순》의 주인공이 내뱉은 첫 번째 대사도 이렇게 시작합니다.

"그래, 이렇게 살아서는 안 돼! 내 인생에 나의 온 생애를 다 걸어야 해. 꼭 그래야만 해!"

어쩌면 작가의 고군분투에 감동하여 구매한 것일지도 모릅니다. 모든 예술가는 고군분투 중이고 이 작가의 고군분투 또한 하나의 사실일 뿐이죠. 제가 작품을 산다니까 데스크에 앉아 있던 직원분이 상냥하게 대답해주셨어요. 이제 정말 무르지도 못하겠네, 속으로 이런 생각을 했던 것 같아요. 갤러리가 배송비를 부담하고 저는 직장에서 작품을 받았어요. 작품 상태

를 확인하고 구매한 것이 맞는지 확인했습니다. 참, 증명서도 동봉되어있었어요. 이 작품이 진품임을 증명한다는 의미입니다. 작품을 품에 안고 퇴근하는 길, 주인공이 된 기분이었어요. 충분히 행복했습니다.

아침에 눈을 뜨자마자 가장 먼저 시야가 닿는 곳에 그림을 올려두었습니다. 출근하려면 반드시 그 그림과 마주쳐야 해요. 어쩐지 용기가 됩니다. 작가가 9년 동안 놓지 않은 예술의 시간이, 작가의 희한한 시선이 무척 위안이 됩니다. 하루하루 지나면서 작품을 소장한다는 것은 친구를 만드는 것과 비슷하다고 느낍니다. 세상에 하나밖에 없고 나름의 자아를 가지며 감정을 담고 있으니까요. 그것은 컬렉터만이 누릴 수 있는 우정일 것입니다.

NFT 아트

요즘 여기저기 'NFT 아트'라는 단어가 꽤 보입니다. 트렌드이고 돈도 되는 것 같은데, 막상 이게 무엇인지 이해하긴 쉽지 않습니다. 예술과 너무 멀어지지 않을 만큼만 NFT 아트에 대해 알아볼게요.

NFTNon-Fungible Token는 직역하면 '대체 불가능한 토큰'입니다. NFT를 알기 위해선 먼저 '블록체인'에 대해 이해해야 합니다. 만약 당신이 친구에게 10만 원을 송금한다면 그 과정에는 당신과 친구 그리고 은행이 필요합니다. 그런데 블록체인 시스템은 은행 없이 돈을 주고받을 수 있게 해줘요. 은행과 같은 기관에 의존하는 것이 아닌 블록체인 내 사용자 모두가 거래 사실을 기록하고 증명하죠.

그렇다면 왜 블록체인 기술을 만들었고 관심받고 있는 걸

까요? '보안'과 '탈중앙화' 때문입니다. 은행은 신용 있는 기관이지만 파산, 횡령, 해킹 사건이 발생할 수 있습니다. 최악의 경우 은행의 정보가 조작되거나 유실된다면 우리의 돈도 사라지죠. 이런 중앙화의 맹점을 뒤집은 것이 블록체인입니다. 중앙시스템 하나가 꽁꽁 숨겨 관리하던 정보를 블록체인에 가담한 모든 이가 함께 공유하고 증명하죠. 처음부터 숨기지도 않았으니 보안도 필요 없습니다.

다시 돌아와서 NFT는 바로 이 블록체인 기술로 '고유값'이 매겨진 디지털 자산입니다. 마찬가지로 권력을 가진 특정 기관이 이 사실을 보증해주는 것이 아니라 블록체인을 통해 모두가 이것이 고유한 디지털 자산임을 보증해줍니다.

예를 들어 인터넷에 돌아다니는 하늘 사진이 한 장 있습니다. 이 사진은 너무나 널리 퍼지고 여기저기 쓰여 오리지널이 뭔지 원작자가 누구인지 알 수 없습니다. 그런데 NFT는 이를 가능하게 해줍니다. 수없이 복제된 똑같은 하늘 사진 중에서 원본을 구별하고 기록하고 이를 증명합니다. 주인 없던 데이터에 유일무이한 가치를 매길 수 있는 기술이에요. 디지털 파일을 판화 작품처럼 차례대로 번호를 매길 수도 있고요. '하늘_오리지널', '하늘_1', '하늘_2,' '하늘_3' 이렇게요.

오프라인 미술 시장에 갤러리와 아트페어가 있듯이 온라인에도 NFT 미술 시장이 있습니다. '마켓 플레이스'라고 부

르는데, 오픈시OpenSea, 라리블Rarible, 니프티 게이트웨이Niffty Gateway, 클립드롭스Klip Drops, 슈퍼레어SuperRare, 왁스Wax, 파운데이션Foundation, 노운오리진Known Origin, 메타레어Meta Rare 등이 있습니다.

오픈시는 2017년 설립된 세계 최초의 NFT 거래 플랫폼으로 가장 큰 점유율(전체의 약 80%)을 차지하고 있어요. 거래 방법이 간편해서 NFT에 입문하기 가장 쉬운 플랫폼이죠.

슈퍼레어는 일부러 진입 장벽을 높였습니다. 큐레이션팀이 따로 있어 예술가의 포트폴리오를 사전 심사하고 있어요.

클립드롭스는 론칭을 준비할 때 아라리오, 학고재와 같은 국내 유명 갤러리를 포섭했다고 해요. 우국원, 노상호, 이우성 등 국내 미술 시장에서 인기 있는 작가들의 NFT 작품 구입이 가능한 곳입니다.

갤러리마다 작품을 선정하고 전시하는 기준이 다르듯이 NFT 작품을 판매하는 마켓 플레이스도 나름의 심사 제도를 마련하고 플랫폼만의 특색을 갖추려 노력합니다. 기존 미술 시장과 큰 차이점은 작가가 직접 자신이 판매하고자 하는 작품을 민팅minting해야 한다는 것이에요. NFT화의 첫 단계, 민팅은 원래 동전을 주조한다는 뜻으로 NFT 생태계에서 디지털 자산에 고유값을 부여해 가치를 매기는 작업입니다. 최근에는 민팅을 대리해주는 역할도 생겨나고 있습니다.

NFT 작품 판매의 시작점을 알아봤다면, 이제 구매자의 입장을 얘기해볼게요. 갤러리에서 작품을 사려면 현금이 필요하듯 마켓 플레이스에서 NFT 작품을 사려면 가상 화폐가 필요합니다. 주거래 은행과 연동된 가상 화폐 거래소(업비트, 빗썸, 코인원, 코빗 등)를 선택해서 계좌를 개설하고 가상 화폐를 구매하면 됩니다. 가격은 환율처럼 변동될 수 있어요.

가상 화폐가 준비됐다면, 이를 메타 마스크metamask.io 같은 디지털 지갑에 넣고 온라인 쇼핑하듯 마켓 플레이스에서 작품을 둘러본 뒤 구매 버튼을 클릭하면 됩니다. 여기서도 오프라인 갤러리와 차이점이 있는데요. 갤러리에서 작품을 살 때는 보증서와 작품 배송을 받기까지 절대적인 시간이 소요되지만 마켓 플레이스에서는 보증과 배송 과정이 생략됩니다. 지불했다면 내 폴더 안에서 작품을 곧 열어볼 수 있죠.

또 컬렉터가 작품을 되팔고 싶을 때는 경매회사를 찾는 게 아니라 스스로 업로드하여 판매할 수 있습니다. 첫 거래 이후의 2차, 3차 거래에도 판매 금액의 일부가 창작자에게 자동 입금되는 것도 기존의 오프라인 미술 시장과 다른 점이에요. 스마트 콘트랙트smart contract▪ 덕분입니다.

예술가의 수익을 더 챙겨주는 시스템이지만 저작권 측면에 있어서는 아직 구설수가 많습니다. 한 미술품 투자기업에

▪ 계약 내용을 사전에 입력하고 컴퓨터가 자동으로 이를 집행하는 기술입니다. 블록체인 시스템이 정상 작동하는 한 계약 불이행과 사기 위험이 없는 것이 장점이에요.

서는 이건용 화가의 작업 모습을 담은 영상을 NFT로 출시한다고 발표했는데요. 이 소식에 작가는 "내 작품과 퍼포먼스 영상으로 NFT를 제작해 판매한다니 금시초문이다. 작가의 참여나 허락도 구하지 않는 몰염치와 몰이해의 사기 행태나 다름없다."[22]며 강한 반대 의견을 밝히기도 했습니다. 하지만 작가의 작품이 아닌 작업하는 영상의 저작권은 또 다른 갤러리가 갖고 있다며 사건은 복잡해졌죠. NFT 아트 시장이 활발해지는 만큼 저작권에 관한 이슈 역시 발맞춰 정리할 필요가 있습니다.

한편 저는 의문이 계속 들었어요. 그림을 사면 책상 옆이나 소파 위에 걸어두고 작품을 계속 볼 수 있는데, 디지털 아트는 그저 컴퓨터 속에 저장되어있는 것 아닌가? 도대체 NFT 작품은 어떻게 즐길 수 있을까?

장소만 온라인일 뿐 비슷합니다. 메타버스 플랫폼인 제페토ZEPETO, 샌드박스SandBox, 어스2Earth2, 디센트럴랜드Decentraland, 솜니움스페이스Somnium Space, 오비스oVice 등에 가상 전시장을 만들어 NFT 작품을 소개하고 감상할 수 있습니다. 그래도 여전히 원론적인 질문이 있습니다. NFT 아트는 왜 필요할까? 이 가상 세계에서 누릴 수 있는 이점은 어떤 게 있을까?

데미안 허스트Damien Hirst, 무라카미 다카시Murakami Takashi처럼 세계적인 예술가들도 NFT 아트에 뛰어들고 있는 만큼 좋아하지만 쉽게 소유할 수 없는 유명 작가의 작품을 오프라인

보다 수월하게 소유할 수 있다는 것, 아트테크처럼 투자 목적으로 돈을 벌 수 있다는 것. 이런 메리트가 떠오릅니다.

하지만 현시점에서 제가 생각하는 가장 큰 장점은 네크워킹이라 생각해요. 우리가 SNS를 통해 알게 되는 새로운 인맥이 있듯이 메타버스 세계에서도 NFT 아트를 즐기며 사귈 수 있는 친구가 있을 거예요. 이 가상 세계를 이해하면 오프라인에서도 새로운 네트워크가 생길 수 있고요.

지금까지 NFT 아트는 무엇이며 어떻게 만들고 사고팔 수 있는지 어떤 매력이 있는지 그 현재에 대해 정리해봤습니다. 이제 미래도 들여다봐야겠죠. NFT 아트가 붐이 된 만큼 이 열기를 우려하는 목소리도 있습니다. NFT의 미래에 관해 회의적이라면, 그것이 가진 한계점을 파악하고 대안을 논할 필요도 있지 않을까요.

◦ NFT 아트는 예술인가, 도구인가?

NFT 아트 탄생 배경에는 비트코인이 있습니다. 블록체인 기술도 비트코인이라는 새로운 화폐를 활용하기 위해 만들어진 거예요. 어떤 것이든 활성화가 되려면 제반 시스템뿐만 아니라 사용처도 많아져야 합니다. 그런데 그 사용처의 하나로 예술이 채택된 것이죠. 가상 화폐를 만들었고 쓸 수 있는 환경도 마련했는데, '무엇을 소비할까?'라는 질문에 '예술'이

란 답을 찾아낸 거죠. 예술의 유일성과 희소성은 NFT가 갖는 특성과 맞닿아 있고 소유욕은 사람의 원초적인 욕망 중 하나니까요.

。 NFT 아트의 예술적 경쟁력

새로운 기술이라는 것 말고, NFT 아트를 찾을 이유는 무엇일까요? 전통적인 미술 세계에서 수백 년에 걸쳐 발전해온 르네상스부터 사실주의, 낭만주의, 표현주의, 개념 미술, 다원 예술에 이르기까지 미술사에선 다양한 주제와 기법이 실험되며 순수 미술의 경쟁력을 쌓아왔습니다.

하지만 NFT 아트의 현재는 이미 존재하는 이미지를 NFT화하거나 팝아트를 따르는 이미지가 주를 이루고 있습니다. NFT 예술 안에서도 폭넓고 재기발랄한 주제와 표현이 활발하게 개발되어야 미술 작품으로서 고유성을 갖출 수 있을 겁니다.

흥미로웠던 NFT 작품 중 하나는 셀카인데요. 빈지노, 후디 등 유명 힙합 아티스트와 협업했던 이다흰 프로듀서가 셀카를 민팅했습니다. SNS에서 매우 흔하게 볼 수 있는 셀카를 NFT화한 것이죠. 이 변환 과정 자체가 새로운 동시대 언어(셀카)를 동시대 미술(NFT 아트)로 변환한 행위 예술 같기도 합니다.[23]

。 NFT 아트가 줄 수 있는 부가가치

손끝으로 만져지는 미술 작품과 달리 NFT 작품은 실물이

없어서 작품이 생산하는 부가가치를 고려하게 만듭니다. 이런 노력의 일환으로 NFT 작품을 구입하면 3D프린터로 실물을 만들어 배송해주기도 했습니다.

'지루한 원숭이들의 요트 클럽BAYC, Bored Ape Yacht Club'은 재밌는 세계관으로 매력적인 커뮤니티를 함께 제공합니다. BAYC은 원숭이 아바타가 그려진 1만 개의 NFT 컬렉션으로 암호 화폐 급상승으로 돈이 너무 많아 인생이 지루해진 원숭이들의 아지트라는 설정이에요. 원숭이 컬렉터들만 참석할 수 있는 프라이빗한 공연과 만찬을 열어 끈끈한 커뮤니티를 만들었습니다. 이것의 가장 매력적인 부가가치는 지적재산권이 인정되어 구매한 원숭이 컬렉션을 상업적으로 활용할 수 있다는 것이에요. 내가 산 원숭이(정확히는 이미지)가 프린팅된 티셔츠를 만들어 팔아도 되고 간판에 로고로 내세워 레스토랑을 오픈해도 됩니다. 이처럼 경쟁력을 갖춘 콘텐츠로써 NFT 아트가 생산하는 부가가치가 계속해서 더해진다면 온전히 존속할 수 있겠지요.

톰 삭스Tom Sachs의 NFT 아트는 오프라인과 온라인이 유기적으로 연결된 하나의 놀이 같습니다. 그의 프로젝트에서 NFT는 새로운 기술에 재밌는 이벤트가 함께하는 도구가 되었어요. 그는 1961년부터 1972년까지 NASA의 주도로 진행된 우주 탐사 프로젝트에 관심을 갖고 〈Space Program〉을 기획합니다. 아폴로호가 달에 가기 위해 우주선을 만들었던 것

처럼 여러 재료로 우주선을 만들었죠. 실제 발사할 수는 없지만 진짜 '아폴로 프로젝트'만큼 디테일하고 진지해요. 이 프로젝트에서 나온 작은 로켓을 만들어 NFT 마켓에서 판매합니다. 로켓은 크게 세 부분으로 구성되어있습니다. 뿔Nose Cone, 몸체Body, 꼬리Tail Assembly에요. 컬렉터는 각자 마음에 드는 뿔과 몸체, 꼬리 부분을 골라 로켓을 완성할 수 있어요. 각각을 조립하여 나만의 로켓이 탄생하는 거죠. 각 부분도 NFT화 되어있고, 이 세 부분을 모두 합칠 수 있습니다. 그러면 로켓이라는 또 하나의 NFT 작품이 탄생해요.

각각의 NFT를 조합해 나만의 NFT 작품을 만드는 일도 흥미롭지만, 완성된 로켓에 톰 삭슨이 직접 이름을 지어주고 이 과정을 거쳐 완성된 로켓을 그림으로 그린 회화 전시를 진행하는 등 이 세계관에 더 몰입할 수 있는 장치를 마련해두었습니다. 가장 진심이었던 건 로켓 발사 쇼를 진행한 거예요. 컬렉터가 구입한 로켓을 3D프린트로 제작하여 실제로 발사했습니다. 2022년 6월 25일 서울 마포구의 문화비축기지에서 NFT 구매자들을 초청하고 관심있는 사람들을 불러모아 로켓을 날렸어요.

이제 좀 어떤가요, NFT 아트 하나쯤은 소유하고 싶단 생각이 드나요?

리뷰 쓰기

이 책의 처음에서 언급한 가와사키 쇼헤이 《리뷰 쓰는 법》부터 폴 오스터의 《왜 쓰는가?》, 윌리엄 진서의 《공부하는 글쓰기》, 마가렛 에트우드의 《글쓰기에 대하여》 등 보고 듣고 생각한 것을 글로 남기는 행위에 관한 책이 무수히 많습니다. 그만큼 글로 남기는 행위에 대해 사람들은 관심을 가집니다. 미술 전시 '리뷰 쓰기' 역시 추천할 만한 일입니다.

그런데 왜 글을 쓰는 거죠? 리뷰를 남기면 도대체 뭐가 좋을까요?

우선, 글쓰기가 갖는 성찰의 힘 때문입니다. 셰퍼드 코미나스의 《나를 위로하는 글쓰기》에서 "글쓰기에 착수하는 시간이 빠를수록 자기 발견의 여정에 빨리 접어들 수 있다."라고 말해요. 미술관에서 본 작품을 명료하게 이해하지 못했을 때 돋아난 의문점을 마구 적어보세요. 머릿속을 떠도는 실체 없

는 물음표가 종이 위 글자가 되는 순간, 나만의 답을 찾을 확률이 높아집니다. 찾았다면 물음표 뒤에 이어 적고 못 찾았다면 잘 모르겠는 이유를 그대로 적습니다. 이런 과정을 통해 문장에서 말한 '자기 발견'이 가능해집니다. 인지하지 못한 생각과 자아를 발견하곤 하죠. 리뷰 쓰기는 방금 보고 온 전시가 나에게 어떤 영향을 미쳤고 내 삶과는 어떤 접점이 있는지 생각해볼 기회를 만들어줍니다.

또 리뷰 쓰기로 지식의 그물도 촘촘하게 만들 수도 있어요. 글로 정리하다 보면 처음 알게 된 지식이나 잘 이해되지 않는 내용, 모르는 어휘가 있을 거예요. "이 작품 속 작은 돌기는 수많은 기억의 편린을 형상화하고 있습니다."라는 문장이 어렵다면 사전을 찾아 작품에 인용된 철학 개념이나 전문 용어를 메모할 수 있습니다. 그러면 새로운 어휘와 정보가 쌓이겠지요.

이런 장점이 있음에도 리뷰 쓰기는 역시 부담스러운 작업입니다. 전시 감상, 후기, 비평 등을 반드시 잘 정돈하여 쓸 필요는 없습니다. 육하원칙이나 기승전결 따위 없이 일기처럼 끄적이는 것부터 시작해도 좋아요. 저는 심지어 "내가 지금 무슨 말을 하는지 나도 잘 모르겠지만.", "아, 맞다. 이 작품에서 슬픔도 느낌. 아, 그 감정에 대해서도 얘기해야 하는데…"와 같은 두서없는 혼잣말을 리뷰에 곁들이기도 합니다.

일기가 아니면 편지 형식도 괜찮아요. 작가나 작품 속 대상에게 전시를 보기 전과 후에 달라진 나에게 쓸 수도 있습니다. 글쓰기가 부담스럽다면 글은 쏙 뺀 리뷰를 남겨도 됩니다. 그림이나 한 컷 만화로 그려도 돼요. 이런 예시를 드는 건 전시 리뷰 작성에 있어 형식과 완벽함에 구애받지 않길 바라는 마음 때문이에요.

저는 시간이 없거나 피곤하면 색연필과 마카를 꺼내 전시를 보고 떠오르는 모양을 그리고 색을 칠해놔요. 전시 내용이 따뜻하고 희망적이라면 보통 곡선과 파스텔 톤이 많고요. 사회 문제를 고발하거나 비판적일 땐 원색과 직선이 많은 편이죠. 완벽하게 그리려 하지 않고 본능적으로 그립니다. 이런 리뷰 남기기는 지극히 주관적이고 직관적이에요. 누가 뭐래도 내가 알아볼 수 있으니 괜찮다고 생각합니다. 마인드맵도 좋아요. 가운데 전시 키워드를 넣고 사방으로 동사, 명사, 형용사, 부사 등으로 문장을 채워봅니다. 감상에 꼬리를 무는 일이 일어날지 몰라요.

선호하는 리뷰 방법의 하나는 전시와 비슷한 주제의 영화나 문학 작품을 함께 메모해두는 것입니다. 제2차 세계대전과 관련한 전시를 봤다면 전쟁을 다룬 영화나 책, 또 다른 시각 예술 작품을 적어놓습니다. 검색하다 나온 관련 논문 제목을 메모해두기도 해요. 지금 당장 모두를 소화하지 못하더라도 유용한 자료가 될 수 있습니다.

요즘 사람들이 가장 많이 활용하는 리뷰 방법은 단연 SNS일 겁니다. 저는 한 달 평균 다섯 개 내외의 전시를 보는데 인스타그램에 '큐레이터의 사생활(@magazine.curator)'이란 계정을 만들어 전시 리뷰를 꾸준히 올리고 있어요. 시간 여유가 있거나 더 상세히 기록하고 싶은 전시가 있다면 게시물 포스팅으로 남기는 편이고 보통은 스토리에 사진과 한두 줄의 코멘트를 적어 기록합니다.

저만의 독특한 기록법은 전시 주제 또는 작품에서 추출한 질문입니다. '요즘 구상화와 추상화 중 어떤 게 더 끌리나요?' 같은 선택형 질문부터 '이번 ○○○ 전시 본 사람 느낀 점을 자유롭게 나눠주세요!' 같은 서술형 질문까지 대화를 나누고 싶은 마음에 한두 가지 질문을 꼭 섞는 편이에요.

혼자만을 위한 리뷰가 있고 타인과 공유하는 리뷰가 있습니다. 물론 자유롭게 선택하면 됩니다. 각각 장단점이 있으니까요. SNS에 리뷰를 올리면서 다른 사람과 함께 나누면 마음이 잘 맞는 친구를 찾을 수도 있고 다양한 의견을 접하며 생각이 확장될 수도 있어요. 해시태그로 #전시추천 #전시회 검색하면 전시 리뷰가 쏟아집니다. 같은 전시회를 다녀온 게시물을 보면 반갑기도 해요.

SNS 리뷰가 활성화되면서 주최 측은 처음부터 이를 염두에 둔 방문 이벤트를 기획하기도 합니다. 전시 후기를 남긴 관람객을 대상으로 상품을 증정하죠. 장문의 전시 홍보 글보

다 '아, 나도 여기 가보고 싶다!' 하는 생각이 들 만한 근사한 사진 한 장이 더 효과적인 전시 홍보가 되기도 하니까요.

미술 애호가로 알려진 BTS의 리더 RM은 개인 SNS에 자신이 직접 방문한 전시 사진을 업데이트하는데요. 여기 올라온 전시는 갑자기 관람객이 몰리곤 합니다. 'RM 투어'라고 불리며 그가 다녀온 전시회 정보가 돌아다니기도 하지요. 영향력 있는 개인의 리뷰가 전시 산업에 미치는 영향력은 생각보다 강력하고 온라인 세계가 풍성해진 만큼 꾸준한 힘을 발휘할 것이라 생각합니다.

다만 이로 인해 전시회가 예술과 향유자를 위한 것이 아니라 사진과 관광객을 위한 공간에 그칠 수 있습니다. 실제로 한 인플루언서가 전시장 안에서 찍은 사진을 보고 해당 장소 앞에서 똑같이 사진을 찍기 위해 긴 줄을 섰던 에피소드도 있습니다. 이런 상황을 우려스러운 시선으로만 볼 것이 아니라 활용할 만한 점은 적극 수용하여 전시 관람 인구를 늘리면 좋겠지요.

저는 효율적인 리뷰 방법을 궁리하며 직접 '예술 강아지'란 워크북을 만들었어요. 두 마리의 강아지 캐릭터가 등장하는데요. 강아지 한 마리는 직관적 성격이고 다른 한 강아지는 분석적 성격이에요. 편의상 각각의 강아지를 '직성'과 '분성'이라 부를게요. 직성 강아지가 그려진 페이지에는 수십 개의

형용사가 잔뜩 적혀 있습니다. '기쁜, 낭만적인, 냉소적인, 문학적인, 촉각적인, 안고 싶은, 아이 같은, 세련된' 이런 것들이죠. 직관적인 성격답게 전시를 통해 받았던 인상에 동그라미를 쳐요. 너무 깊이 생각하기보다 처음 막 떠올랐던 생각대로 체크합니다.

다음 장을 넘기면 분성 강아지가 기다리고 있어요. 여기에는 전시 제목, 일정, 참여 작가 등 기본적인 정보를 적어요. 서문 속 문장, 메모, 모르는 단어, 기억 남는 작품 등을 기록하는 페이지입니다. 조금 더 생각해야 하고 일부러 찾아봐야 알 수 있는 상세한 내용까지 적습니다.

이 워크북은 처음엔 직관적으로 시작하지만 나중엔 분석적으로 마무리할 수 있습니다. 사실 강아지 이름을 따로 지어줄 수 있는 빈칸도 마련되어있어요. 워크북을 채워가며 약간의 재미를 느끼길 바랐거든요. 저는 직관적인 성격을 가진 강아지에게 '고흐'란 이름을, 분석적인 성격을 가진 강아지에겐 '달리'란 이름을 지어줬습니다. 표현주의와 초현실주의를 대표하는 예술가가 떠올랐거든요.

글이든 그림이든 사진이든 전시를 보고와서는 리뷰를 꼭 남기길 제안합니다. 전시 감상만큼이나 재밌는 취미로 발전할 수 있고 언젠가 그때의 감정과 감상을 기억나게 하니까요. 결국 리뷰 하나하나 소중한 자산이 됩니다. 만약 제가 리뷰에 소홀했다면 결코 이 책을 쓸 수 없었을 거예요.

사진 찍지 못하는 전시를 리뷰하는 방법

"사진 촬영을 할 수 없습니다."

퍽 고대했던 전시에 방문했는데 사진 촬영이 불가하다는 안내를 받으면 어떤가요. 저는 딱 반반인 것 같습니다. 오래 기억할 수 있게 담아가고 싶고 자랑하고 싶은 아쉬움 반, 집중해서 전시 감상을 할 수 있겠다는 기대 반. 그런데 이제는 아쉬운 마음보다 기대하는 마음이 1%는 앞섭니다. 사진으로 간직할 수는 없지만 어떠한 방해를 하지도 받지도 않고 작품에 몰입할 수 있으니까요. 이런 경험을 선사해준 전시가 있습니다.

〈알베르토 자코메티 전〉이었는데요. 자코메티의 대표작 〈걸어가는 사람〉과 유작 〈로타르〉이 두 작품을 제외하고는 사진을 찍을 수 없었습니다. 또 언제 자코메티의 작품을 한자리에서 이렇게 많이 볼 수 있을까 아쉬운 마음이 들었던 것은 사실이지만 휴대폰을 가방 깊숙이 넣어둔 채 전시장에 들어가서 하나하나 눈에 담기 시작했습니다. 그랬더니 조각의 굵은 부분, 얇은 부분, 울퉁불퉁한 면, 먼지처럼 아주 작은 요소가 보이기 시작했습니다. 곧 조명과 묘하게 어우러진 그림자마저 눈에 들어왔습니다. 회화와 달리 조각 작품은 부피감이 있어서 전시 조명에 따라 달라지는 그림자 역시 감상에서 놓칠 수 없는 일부분입니다. 그림자를 따라 한 바퀴 돌면서 작품 주위를 둘러보니 조각을 어루만지던 예술가의 고뇌가 짐작되며 작품이 생생하게 살아나는 경험을 했습니다. 사진을 찍지 않으니 온전히 집중

해서 대상을 바라볼 수 있었어요. 가까이 다가갔다가 멀리 떨어졌다가 형체를 기억하기 위해 더 오랫동안 관찰했습니다. 전시장에 많은 사람이 있었지만 아무도 찰칵 소리를 내지 않았고 사진을 찍느라 동선이 밀리는 일도 없었습니다.

집으로 돌아와 곧장 노트를 꺼내어 떠오르는 모든 것을 적기 시작했습니다. 30분쯤 지났을 때 놀라울 정도로 종이 위에 전시장 동선이 그대로 구현되었습니다. 가장 처음 봤던 작품 〈코〉부터 마지막 〈로타르〉까지. 특히 〈코〉는 가장 먼저 봤는데도 또렷이 기억에 남았습니다. 1947년에 제작된 이 작품은 사람 머리 형상을 하고 있으며 코가 길게 늘어져 있는 다소 공포스러운 모습입니다. 작품 속에 죽음이 배어있어 이런 분위기를 자아내지요.

유럽 기차 여행을 떠난 청년 자코메티가 한 노인을 여행 친구로 삼게 되는데, 여행 중 그가 세상을 떠납니다. 젊은 자코메티에게 갑작스레 침투한 죽음은 그를 두렵게 만들었고 한 사람이 죽어가는 모습이 마치 코가 길어지는 것 같았다며 〈코〉라는 작품을 만들었습니다. 조각으로 이런 심리 묘사가 가능하다는 것이 놀라웠습니다.

전시회 잔상을 더듬은 메모에는 온전한 나의 영감을 적었습니다. 곳곳에 적힌 자코메티의 문장과 피카소와의 에피소드, 전시장 안의 사람들과 분위기, 먼지와 조명, 음악과 냄새, 작품을 둘러싸고 있던 모든 것을 기억 속

에서 꺼낼 수 있었죠. 당시 자코메티 전시에 대한 사진은 단 두 장뿐이지만 기억은 놀라울 만큼 생생하지요.

그 이후 일부러 사진을 찍지 않고 전시장을 둘러보기도 합니다. 대신 리뷰를 써야 하는 전시는 종이와 연필을 챙기지요. 꼭 정리된 기록이 필요한 게 아니라면 인증샷 한두 장만 남기고 근처 카페에서 사각사각 후기를 적곤 해요. 이런 전시 감상 방법은 무라카미 하루키의 책을 읽고 난 뒤 더 좋아하게 되었습니다. 그는 《라오스에 대체 뭐가 있는데요?》에서 다음과 같은 이야기를 합니다.

"카메라 렌즈로 도려내 버리면, 혹은 과학적인 색채 조합으로 번역해버리면 지금 눈앞에 있는 것과 전혀 다른 것이 되리라. 그곳에 있던 마음 같은 것이 거의 사라져버리리라. 그러므로 우리는 그것을 최대한 오래 제 눈으로 바라보고 뇌리 깊숙이 새기는 수밖에 없다. 그리고 덧없는 기억의 서랍에 담아 직접 어딘가로 옮길 수밖에 없는 것이다."

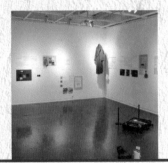

교토에 묻어주시겠어요 | 세종미술관에 설치
했던 〈교토에 묻어주시겠어요?〉 전시 모습

아티스트 토크 | 예술가에게 듣는 작품 이야기도 좋
지만 끝나고 이어지는 큐앤에이 시간이 더 재밌다!

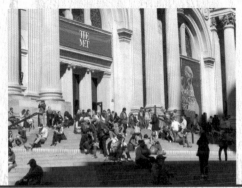

메트로폴리탄 뮤지엄 계단 | 미드에 많이 나왔던 바로 그 메트로폴리
탄 계단. 여기 앉아 있으면 뉴요커가 된 기분

읍쓰양 | 나의 첫 컬렉팅, 읍쓰양 작가의 드로잉

예술강아지 리뷰 워크북 | 직접 만든 리뷰 노트! 예술강아지를 따라 기록한다면 값진 보물이 될 것 같다.

로타르 | 조각에 눈을 맞추면 많은 생각이 든다.

전시 공간 리스트(괄호 안은 인스타그램 계정)

서울

마포구
대안공간루프
(@alternativespaceloop)
챕터2(@chapterii_)
플레이스막3(@placemak3)
합정지구 (@hapjungjigu)
별관 (@outhouse.seoul)
씨알콜렉티브(@cr_collective_)
탈영역우정국(@ujeongguk)
온수공간(@os_gonggan)
ALTERSIDE(@alterside.kr)
윈드밀(@windmill.perform)
코코넛박스(@coconut.box)
무신사테라스(@musinsaterrace)
엘리펀트스페이스(@elephantspace_)
라이즈오토그래프컬렉션
(@ryse_hotel)
서울시립 난지미술창작스튜디오
마포 전시 공간 파도
(@pado_spacewave)

종로구
고궁박물관(@gogungmuseum)
프로젝트스페이스사루비아
(@pssarubia)
스페이스윌링앤딜링
(@space_willingndealing)
팩토리2(@factory2.seoul)
보안여관(@boan1942)

인디프레스갤러리
(@indipress_gallery)
류가헌(@ryugaheon)
대림미술관(@daelimmuseum)
더레퍼런스(@the_reference_seoul)
러브컨템포러리아트
(@luvcontemporary_art)
그라운드시소(@groundseesaw)
돈의돈박물관마을
(@donuimunmuseumvillage)
페로탕서울(@galerieperrotin)
일민미술관(@ilminmuseumofart)
세화미술관(@sehwamoa)
교보문고아트스페이스
(@kyoboartspace)
세종문화회관미술관
(@sejong_museum_of_art)
복합문화공간에무(@emuartspace)
OCI미술관(@ocimuseum)
두산갤러리(@doosan_gallery_seoul)
아라리오뮤지엄(@arariomuseum)
d/p(@dslashp)
KEEPINTOUCH킵인터치
(@keep_in_touch_seoul)
소쇼(@sosho_club)
뮤지엄헤드(@museumhead_)
갤러리밈(@_gallerymeme)
관훈갤러리(@kwanhoongallery)
배렴가옥(@seoulbrhouse)
이목화랑(@yeemockgallery)
페이지룸8(@pageroom8)

드로잉룸(@drawingroomseoul)
가나아트센터(@ganaart_seoul)
누크 갤러리(@nookgallery1)
환기미술관(@whankimuseum)
김종영미술관(@kcymuseum)
토탈미술관(@totalmuseum)
자하미술관(@zahamuseum)
에이라운지갤러리
(@a_lounge_gallery)
아르코미술관(@arko_art_center)
아웃사이트(@out_sight)
공간일리(@space_illi_1and2)
석파정미술관(@seoulmuseum)

삼청로
국립현대 미술관서울관
(@mmcakorea)
금호미술관(@kumhomuseumofart)
아트선재센터(@artsonje_center)
PKM갤러리(@pkmgallery)
학고재(@hakgojaegallery)
갤러리현대(@galleryhyundai)
국제갤러리(@kukjegallery)
바라캇컨템포러리
(@barakat_contemporary)
BGA마루(@bgaworks)
갤러리신라(@galleryshilla)
애프터눈갤러리(@gallery_afternoon)

서대문구
플레이스막3(@placemak3)
미학관(@mi_hak_gwan)

중구
서울시립미술관
(@seoulmuseumofart)
국립현대 미술관덕수궁관
(@mmcakorea)
리플랫(@re.plat)
카페텅빈(@tung_seoul)
갤러리소소(@gallerysoso_)
문화역서울284

(@culturestationseoul284)

을지로
상업화랑(@sahngupgallery)
공간형(@artspace_hyeong)
PIE(@pie.info)
중간지점(@jungganjijeom)
을지로of(@55ooofff)
가삼로지을(@gasamrojieul)
N/A(@nslasha.kr)

용산구
리만머핀(@lehmannmaupin)
리움미술관(@leeummuseumofart)
아모레퍼시픽미술관
(@amorepacificmuseum)
아마도예술공간(@amadoartspace)
갤러리바톤(@gallerybaton)
페이스갤러리(@pacegallery)
P21(@p21.kr)
스튜디오콘크리트(@studioconcrete)
뉴스프링프로젝트
(@newspringproject)
타데우스로팍서울
(@thaddaeusropac)
디스위캔드룸
(@thisweekendroom_official)
파운드리서울(@foundryseoul)

강남구
송은(@songeun_official)
플랫폼엘(@platforml_official)
스페이스씨(@coreanamuseum)
서울옥선강남센터(@seoulauction)
아뜰리에에르메스
에스파스루이비통서울
쾨닉서울(@koeniggalerie)
노블레스컬렉션
(@noblessecollection)
하이트컬렉션(@hitecollection)
아줄레주갤러리(@azulejo_gallery)
글래드스톤갤러리

(@gladstone.gallery)
소전서림(@sojeonseolim)
두아르트 스퀘이라
(@galeriaduartesequeira)

서초구
한가람미술관(@seoul_arts_center)

송파구
백영(@100_0exhibit)
롯데뮤지엄(@lottemuseum)
291포토그랩스
롯데백화점에비뉴엘월드타워점
에브리데이몬데이
(@everydaymooonday)
송파구립 예송미술관
(@yesongmuseumofart)

성동구
더페이지갤러리(@thepage_gallery)
갤러리구조(@gallerykuzo)
갤러리까비넷(@kabinett_now)
갤러리까르지나(@gallery_kartina_)

관악구
서울시립남서울미술관
(@seoulmuseumofart)
실린더(@cylinder_____)
산수문화(@sansumunhwa)

성북구
옵스큐라(@obscura_seoul)
WESS(@wess.seoul)
간송미술관(@kansongart)
스페이스캔(@can_foundation)
제이슨함갤러리(@jasonhaam)
THISISNOTACHURCH (구)명성교회
(@this_is_not_a_church)
가변크기(@dimensionvariable)
최민린미술관(@sma.choimanlinmuseum)
권진규아틀리에(@ntculture)
공간 사가(@sagasagasaga_official)

영등포구
세마벙커
스페이스엑스엑스(@space_xx_)
문래예술공장(@mullaeartspace)
프로젝트 스페이스 영등포
(@projectspaceyeongdeungpo)

경기
구하우스(@koohouse_museum)
미메시스아트뮤지엄
(@mimesis_art_museum)
뮤지엄산(@museumsan_official)
경기도미술관(@gyeonggimoma)
장욱진미술관(@changucchin)
양평 구하우스(@koohouse_museum)

인천
인천 서담재
(@seodham_culturespace)
잇다스페이스(@itta_space)
인천아트플랫폼
(@incheonartplatform)
아트스페이스카고(@artspacecargo)
인천아트벙커b39(@artbunkerb39)

기타
스페이스K(@spacek_korea)
국립현대 미술관 창동레지던시
사비나미술관(@savinamuseum)
갤러리탐(@gallery_tom)

서울외 지역
대구미술관(@daeguartmuseum)
광주시립미술관
(@gwangjumuseumofart)
국립아시아문화전당
(@asiaculturecenter)
이강하미술관
(@leekangha_artmuseum)
광주 미디어아트플랫폼
(@gjmediaartplatform)

의재미술관(@uijaemuseum)
울산시립미술관(@ulsanartmuseum)
아르떼뮤지엄(@artemuseum_jeju)
포도뮤지엄(@podomuseum)
제주도립미술관
(@jeju_museum_of_art)
박수근미술관
(@parksookeun_museum)
갤러리이배(@galleryleebae)
조현화랑(@johyungallery)
부산시립미술관
(@busanmuseumofart)
부산 F1963(@f1963_official)
부산현대 미술관(@moca_busan)
이우환공간
부산 아이테르(@aither_international)
청주 가람신작(@garamsinjak)
청주 길가온갤러리(@gilgaon_gallery)
공간힘(@spaceheem)
대전 아리아갤러리(@kariagallery)
천안 제이갤러리(@jdreamenter)
창원 문신미술관
(@moonshin.art.museum)

리각미술관(@ligak_museum)
천안볼트협동조합
예술공간 영주맨션
(@youngjumansion)
부산대학교 아트센터
예술지구_p(@artdistrict_p)
갤러리 을숙도(@eulsukdo_gallery)
공간 힘(@spaceheem)
오브제 후드(@object_hood)
워킹하우스 뉴욕
(@walkinghouse.newyork)
전시 공간 보다
현대 모터스튜디오 부산
(@hyundai.motorstudio)
현대미술회관(@
centerofcontemporaryart)
고은 사진 미술관
(@goeun_museum_of_photography)
아세안문화원(@aseanculturehouse)

참고 문헌

1 서울시립미술관 홈페이지 전시 소개 글

2 〈1970년대 미술의 확장과 대안공간: 112 Greene Street, The Kitchen,
 Artists Space를 중심으로〉, 이임수(한국예술송합학교)

3 아트인컬처 2019년 5월호 양지윤 디렉터 인터뷰

4 Street H 2019년 9월 인터뷰

5 하퍼스 바자 ART&CULTURE 서울의 포스트 대안 공간 (2018.04.14)

6 1991년에는 Christopher Street으로 이전, 2018년에서는 Horatio Street으
 로 이전한 기록(White Columns 아카이브 사이트)이 더 있네요.

7 2021년 9월 큐레이터의사생활에서 턱괴는여자들-리서치 프로젝트 팀의 성

격을 가진-과 진행한 인터뷰를 통해 떠올랐던 생각이에요.

8 2019년 7월 9일자 The Science Times에 실린 전승일, '공공미술로 진화하는 오토마타'

9 《슈퍼 컬렉터》, 이영란 지음. 학고재 2019

10 BAZAAR Art&Culture 〈루이비통 카퓌신을 커스텀한 예술가들〉(2021.10.20.)

11 GQ KOREA 〈루이비통의 큰 그림〉 발행 기사 (2020.12.29)

12 〈온라인 큐레이션 플랫폼을 이용한 정보 제공이 현대미술 감상에 미치는 효과〉, 이현주, 한광희(연세대 심리학과)

13 디자인프레스 전시 디자이너 김용주 인터뷰 '현대미술, 전시 공간이 바뀌니 훨씬 재미있어졌다!'

14 예술경영 웹진 422호 참조 (2019.04.25)

15 도록 〈보존과학자 C의 하루〉, 국립현대미술관진흥재단

16 오피니언 뉴스, 류지현 튀니지 통신원〈 [여기는 튀니지] 중동, 아랍, 이슬람 다 같은 뜻일까〉(2019.07.06)

17 하퍼스바자 ART&CULTURE '올해의 작가상 2020'을 끝낸 정희승이 요즘 몰두하는 것 인터뷰

18 뉴욕한인예술인연합 KANA에서 진행된 〈제10회 talk talk talk〉 팬데믹 시대의 갤러리에서 전 영 큐레이터의 발제.

19 디자인 프레스 디자인 스토리 (2020.10.15)

20 숙명여대 시각디자인과 온라인 졸업 전시장(http://smvdgradshow.com/index.html)

21 변화하는 뮤지엄 마케팅〈루브르 박물관! 자존심을 버리다〉, 김연희 국민대학교 교수

22 뉴스원, 이정후 기자 〈"나도 모르게 내 작품이 NFT화 됐다", '저작권 논란' 잇따라〉 (2021.12.14.)

23 아트인컬쳐 2022년 3월호 Special Feature 〈NFT아트, 뭐길래!? 왕초보 길라잡이〉

사진 출처

p.083 조나단 보로프스키 〈망치질하는 사람〉 ©류정화

p.143 백남준 〈다다익선〉 ©박관홍

p.151 **라스코 동굴의 동굴 벽화** By Prof saxx – 자작, 퍼블릭 도메인, https://commons.wikimedia.org/w/index.php?curid=2846254
수태고지와 두 성인 By 시모네 마르티니 – Web Gallery of Art: ? 모습? Info about artwork, 퍼블릭 도메인, https://commons.wikimedia.org/w/index.php?curid=15396236

p.153 **레오나르도 다빈치 〈모나리자〉** By Leonardo da Vinci – Cropped and relevelled from File:Mona Lisa, by Leonardo da Vinci, from C2RMF.jpg. Originally C2RMF: Galerie de tableaux en tres haute definition: image page, Public Domain, https://commons.wikimedia.org/w/index.php?curid=15442524

산드로 보티첼리 〈비너스의 탄생〉 By Sandro Botticelli – Adjusted levels from File:Sandro Botticelli – La nascita di Venere – Google Art Project.jpg, originally from Google Art Project. Compression Photoshop level 9., Public Domain, https://commons.wikimedia.org/w/index.php?curid=22507491

미켈란젤로 부오나로티 〈천지창조- 아담의 탄생〉 By 미켈란젤로 부오나로티 – Not necessary, PD by age., 퍼블릭 도메인, https://commons.wikimedia.org/w/index.php?curid=16022922

p.155 **구스타브 쿠르베 〈돌깨는 사람들〉** By Gustave Courbet – Web Gallery of Art: ? Image? Info about artwork, Public Domain, https://commons.wikimedia.org/w/index.php?curid=15452563

구스타브 쿠르베 〈안녕하세요? 쿠르베씨〉 By Gustave Courbet – 1. The Yorck Project (2002) 10.000 Meisterwerke der Malerei (DVD-ROM), distributed by DIRECTMEDIA Publishing GmbH. ISBN: 3936122202.2./3. Musee Fabre, Official gallery link4. Freunde der Nationalgalerie, Staatliche Museen zu Berlin, Presse, Public Domain, https://commons.wikimedia.org/w/index.php?curid=149648

p.156 **클로드 모네 〈해돋이〉** By Claude Monet – art database, Public Domain, https://commons.wikimedia.org/w/index.php?curid=23750619

빈센트 반 고흐 〈자화상〉 By Vincent van Gogh – 9gFw_1Vou2CkwQ at Google Cultural Institute maximum zoom level, Public Domain, https://commons.wikimedia.org/w/index.php?curid=21856050

에드바르트 뭉크 〈절규〉 By Edvard Munch – National Gallery of Norway 8 January 2019 (upload date) by?Coldcreation, Public Domain,

https://commons.wikimedia.org/w/index.php?curid=69541493

p.159 **카지미르 말레비치 〈검은 사각형〉** By Kazimir Malevich - Tretyakov Gallery, Moscow, My Tretyakov, Public Domain, https://commons. wikimedia.org/w/index.php?curid=31011870

p.160 **바실리 칸딘스키 〈Yellow-Red-Blue〉** By Wassily Kandinsky - Own work, 7 July 2012, Public Domain, https://commons.wikimedia.org/w/ index.php?curid=38658125

p.162 **피에트 몬드리안 〈Composition II in Red, Blue, and Yellow〉** By Piet Mondrian - [1], Public Domain, https://commons.wikimedia.org/w/ index.php?curid=37642803

p.169 **마르셀 뒤샹 〈샘〉** By Marcel Duchamp - NPR arthistory.about. com, Public Domain, https://commons.wikimedia.org/w/index. php?curid=74693078

p.173 **미켈란젤로 부오나로티 〈피에타〉** By Stanislav Traykov - Edited version of (cloned object out of background) Image:Michelangelo's Pieta 5450 cropncleaned.jpg), CC BY 2.5, https://commons.wikimedia. org/w/index.php?curid=3653602

p.176 **펠릭스 곤살레스 토레스 〈Untitled (Portrait of Ross in L.A.)〉** By mark6mauno - https://www.flickr.com/photos/mark6mauno/10788507753/, CC BY 2.0, https://commons.wikimedia.org/w/index. php?curid=92803626 총 무게는 약 79㎏정도로 작가의 연인이 건강했을 때 체중이었다고 해요.

p.197 **빈센트 반 고흐 〈해질녘 몽마르주에서〉** By Vincent van Gogh - 1. twitter. com2. nrc.nl, image, Public Domain, https://commons.wikimedia. org/w/index.php?curid=28169507

p.205 **뉴욕 구겐하임 미술관** https://unsplash.com/ ko/%EC%82%AC%EC%A7%84/i1i40Cv7jb4?utm_ source=unsplash&utm_medium=referral&utm_ content=creditShareLink

p.208 **국립현대미술관 덕수궁관** ⓒ류정화

참, 숨겨진 문장은 찾았나요?

"우리는 모두 예술가다. 요셉 보이스."였습니다.

미술관을 좋아하게 될 당신에게

초판 1쇄 발행 2023년 2월 10일
초판 3쇄 발행 2024년 1월 20일

지은이 김진혁

기획 · 편집 도은주, 류정화
마케팅 박관홍

펴낸이 윤주용
펴낸곳 초록비책공방

출판등록 2013년 4월 25일 제2013-000130
주소 서울시 마포구 월드컵북로 402 KGIT 센터 921A호
전화 0505-566-5522 팩스 02-6008-1777

메일 greenrainbooks@naver.com
인스타 @greenrainbooks
블로그 http://blog.naver.com/greenrainbooks
페이스북 http://www.facebook.com/greenrainbook

ISBN 979-11-91266-71-9 (03600)

어려운 것은 쉽게 쉬운 것은 깊게 깊은 것은 유쾌하게

초록비책공방은 여러분의 소중한 의견을 기다리고 있습니다.
원고 투고, 오탈자 제보, 제휴 제안은 greenrainbooks@naver.com으로 보내주세요.